그림 1

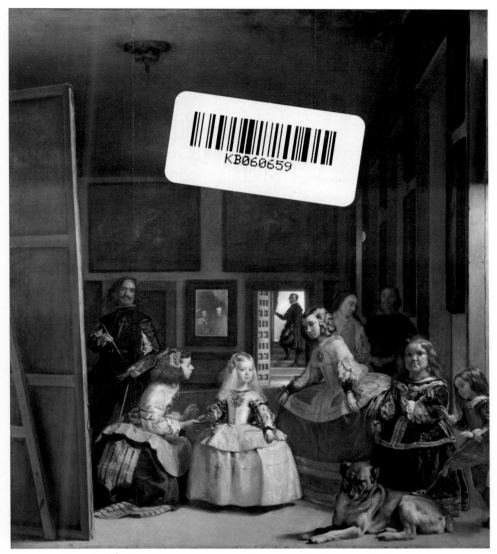

▲ 〈시녀들〉 / 디에고 벨라스케스 / H320.5cm×W281.5cm / 1656년 / 마드리드 프라도 미술관

한 폭의 그림에 11명의 인물과 1마리의 개를 그렸다. 등장인물의 눈길을 하나씩 짚어보면, 대부분 화면 밖의 '감상자'를 바라보고 있다는 사실을 알 수 있다. 한편, 거울에 비친 '두 사람'은 '이 그림의 주인공'일까? 벨라스케스가 그리고 싶었던 것은 무엇일까?(→58쪽)

그림 2

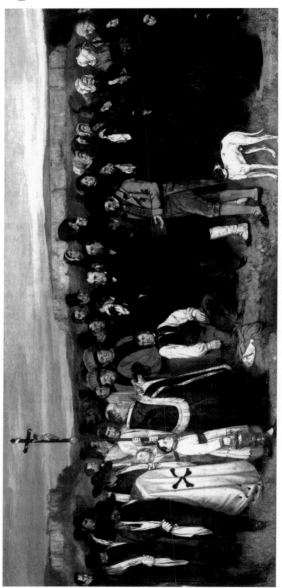

▲ 〈오르낭의 장례〉 / 귀스타브 쿠르베 / H315cm×W668cm / 1849년 / 파리 오르세 미술관

약 3m×6m에 이르는 거대한 화면에 그려진 것은 평범한 사람의 장례식이다. 이 그림에는 격렬한 '비판의 씨앗'이 숨겨져 있다. 논란을 몰고 다닌 혁명화가 쿠르베의 대표작이다.(→60, 169쪽)

그림 3

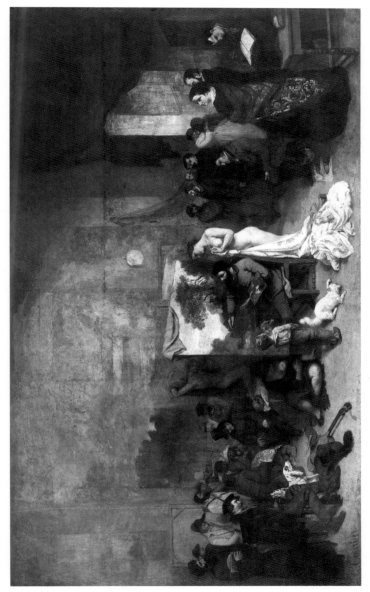

▲ 〈화가의 아틀리에〉 / 귀스타브 쿠르베 / H361cm×W598cm / 1845~1855년 / 파리
오르세 미술관

화면은 중앙의 '화가'를 경계로 삼아 왼쪽과 오른쪽으로 나뉜 '대립' 구도로 짜여 있다. 이 그림은
한눈에 파악할 수 있을 만큼 뚜렷한 '비판'의 구도를 취하고 있다. 쿠르베가 표현하고 싶었던 것
은 '그림을 통한 세계의 변화' 아닐까. 화가의 의지가 전해지는 그림이다.(→60, 169쪽)

그림 4

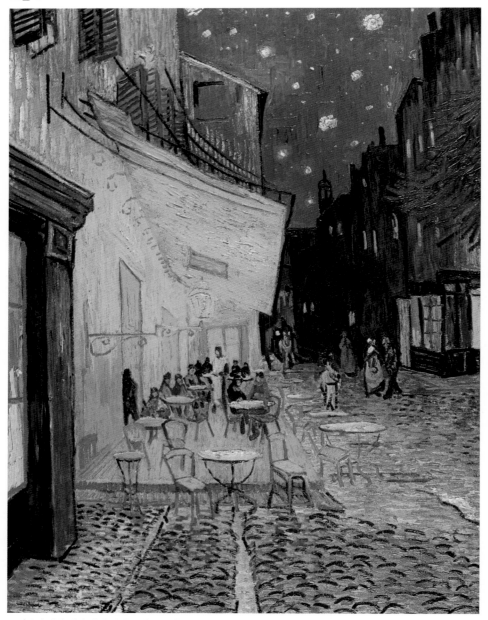

▲ 〈밤의 카페 테라스〉 / 빈센트 반 고흐 / H80.7cm×W65.3cm / 1888년 / 오텔로 크뢸러 뮐러 미술관
이 작품은 고흐가 아를로 거처를 옮긴 뒤, 고갱과 '화가 공동체' 생활을 앞두고 그린 그림이다. 명암이 강렬하게 대비되고, 눈부시게 아름다운 별빛과 깊은 밤하늘이 일렁이는 명작이다. 당시 고흐의 심정이 잘 드러나는 것 같다.(→61쪽)

그림 5

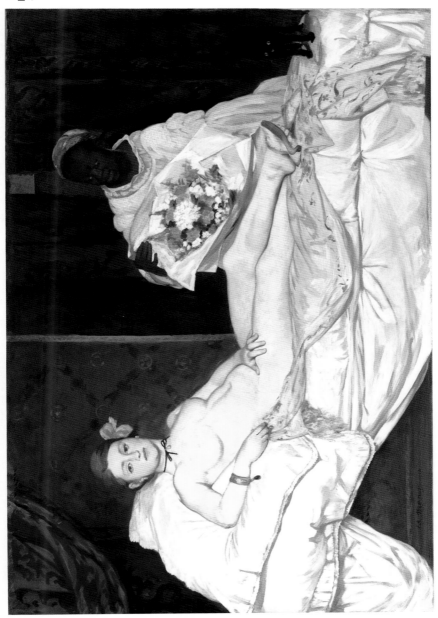

▲ 〈올랭피아〉 / 에두아르 마네 / H130cm×W190cm / 1863년 / 파리 오르세 미술관

발표 당시 '문제작'으로 거센 비난을 받았던 마네의 역사적인 대표작이다. 작품 제목인 '올랭피아', 나체의 여성, 평면적인 배경…. 이러한 요소가 당시 프랑스 미술계의 분노를 샀다. 그 이유는 무엇일까.(→66쪽)

그림 6

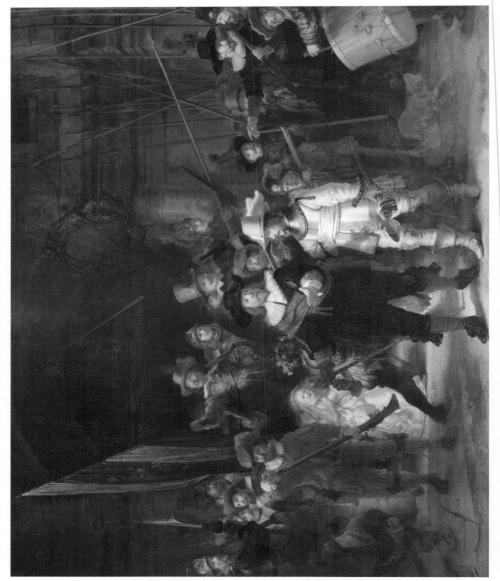

▲ 〈야간 순찰〉 / 렘브란트 판 레인/ H379.5×W453.5cm / 1642년 / 암스테르담 국립박물관

빛과 어둠의 마술사로 불리는 렘브란트의 대표작이다. 생동감이 느껴지는 이 '단체 초상화'는 타의 추종을 불허하는 명화로 역사에 이름을 남겼다.(→81쪽)

그림 7

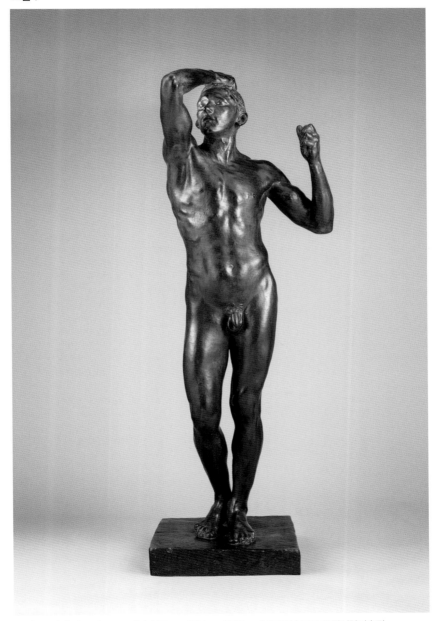

▲ 〈청동시대〉 / 오귀스트 로댕 / W70cm×H81cm×D66cm / 1877년/ 도쿄 국립서양미술관

로댕의 출세작이다. 발표 당시 살아있는 듯이 보일 만큼 사실적인 표현 때문에, '인간을 그대로 본뜬 것 아닌가?'라는 의문을 불러일으켰다는 에피소드가 전해진다.(→93쪽)

그림 8

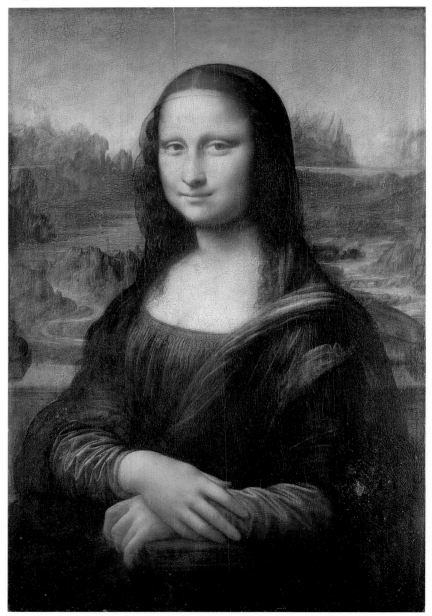

▲ 〈모나리자〉 / 레오나르도 다빈치 / H77cm×W53cm / 1503∼1519년 / 파리 루브르 박물관
세계에서 가장 유명한 작품이라고 해도 과언이 아닌 명작이다. 다빈치가 죽을 때까지 손에 쥐고 있었기 때문에 프
랑스의 루브르박물관에 소장되었다. 인류의 보물이라고 할 수 있는 작품이다.(→154쪽)

# 미술 감상 제대로 하기

논리로 배우는 미술 감상법

# 미술 감상 제대로 하기

논리로 배우는 미술 감상법

호리코시 게이 지음 | 허영은 옮김

시그마북스
Sigma Books

# 미술 감상 제대로 하기
## 논리로 배우는 미술 감상법

**발행일** 2021년 6월 10일 발행
**지은이** 호리코시 게이
**옮긴이** 허영은
**발행인** 강학경
**발행처** 시그마북스
**마케팅** 정제용
**에디터** 김은실, 장민정, 최윤정, 최연정
**디자인** 이상화, 김문배, 강경희

**등록번호** 제10-965호
**주소** 서울특별시 영등포구 양평로 22길 21 선유도코오롱디지털타워 A402호
**전자우편** sigmabooks@spress.co.kr
**홈페이지** http://www.sigmabooks.co.kr
**전화** (02) 2062-5288~9
**팩시밀리** (02) 323-4197
**ISBN** 979-11-91307-35-1 (03600)
**값** 15,000원

Ronriteki Bijutsu Kansho: 6442-7
ⓒ 2020 Kei Horikoshi.
Original Japanese edition published by SHOEISHA Co.,Ltd.
Korean translation rights arranged with SHOEISHA Co.,Ltd. in care of TOHAN CORPORATION through
EntersKorea Agency
Korean copyright ⓒ 2021 by Sigma Books

미술을 통해서 쌓이는 교양이라는 이름의 지적재산은

'정신적인 풍요를 누리기 위한 투자'이다.

# 논리와 감성은 상반된다?!

글을 시작하기에 앞서 이 책을 펼친 독자 여러분에게 감사의 말을 전하고 싶다. 나는 현재 SD아트라는 회사를 경영하며, 예술과 비즈니스를 잇는 사업을 펼치고 있다.

　최근 직장인 사이에서 미술 감상의 필요성이 주목받고 있다. 그 배경에는 IoT, 빅데이터, AI와 같은 기술혁신으로 인해 '세상이 점점 불확실하고 모호해져서 지식이나 이론을 이용한 좌뇌적인 접근의 가치가 상대적으로 낮아졌다'라는 인식이 깔려 있다.

　미래 사회에 대응하기 위해 중요한 능력으로 떠오른 것이 '미의식'과 연결되는 '감성'이다. '감성을 높이면 새로운 시대에서 살아남을 수 있다', '감성은 앞으로 세계를 헤쳐나갈 유일한 무기가 될 것이다'라는 의견이 들려온다. 시대의 전환점에서 미술의 필요성이 재조명받는 것이다.

　모순적이게도 이 책의 제목은 『미술 감상 제대로 하기: 논리로 배우

는 미술 감상법』이다. '감성을 높여야 한다는 생각과 거리가 멀지 않나?' 라고 생각하는 독자도 있을 것이다. 왜 제목에 '논리'라는 단어가 들어갈까. 결론부터 말하면 '논리를 반복하면 감성이 높아진다'. 그 이유에 대해서 지금부터 하나씩 이야기를 풀어나갈 예정이다. 감성은 정보를 효과적으로 받아들여서 지식으로 내재화하는 데 큰 역할을 하며, 이러한 과정을 통해 자기만의 데이터베이스가 구축되고 발전한다. 감성은 하루아침에 완성되지 않아서 중장기적인 안목으로 가꿔야 한다. 감성의 수준을 끌어올리기 위한 첫걸음으로 미술을 '논리적으로' 해석하는 방법 익히기를 강조하고 싶다.

## 예술 사업가인 나도 '미술은 어렵다'라고 생각했다

앞서 소개한 것처럼 나는 사업이라는 '논리' 분야와 예술이라는 '감성' 분야를 아우르는 '예술과 관련된 다양한 기획을 다루는 회사'를 경영하고 있는데, 크게 세 가지의 사업을 추진한다.

첫 번째 사업은 예술 축제와 전시회, 문화 관광(아트 투어) 등을 담당하는 '예술 기획'이다. 지금까지 '스페인 조각가 훌리오 곤살레스 전'(나가사키 현립미술관 포함 일본 내 네 곳의 전시관에서 전시), '마나츠루초 돌 조각제'(카나가와현 마나츠루초) 등 일본 내 미술관이나 자치단체에서 개최한

예술 사업을 기획했다.

두 번째 사업은 자치단체와 기업과의 '커미션 워크 컨설팅', 기업과 개인을 대상으로 하는 '세미나 컨설팅'이다. 커미션 워크란 '주문 제작'을 말한다. 쉽게 설명하면 미술관이나 광장과 같은 공공장소에 상징이 될 만한 예술 작품을 설치하고 싶다는 요구사항을 과업으로 삼아 해결하는 사업이다. 도쿄 국제전시장 앞의 거대한 조각 작품 〈톱, 톱질〉(미국 조각가, 클래스 올덴버그), 도야마 현립미술관 야외에 설치된 〈곰〉(일본 조각가, 미사와 아츠히코)은 작품의 설치와 연출 작업을 맡았다.

예술 기획과 관련된 컨설팅 이외에 별도의 세미나와 기업 컨설팅도 실시한다. 이 책에서 소개하는 다섯 가지의 '입체적인 미술 감상법'에 대한 강의도 그중 하나인데, '0부터 알 수 있다! 아트 프로그램'이라는 이름으로 진행 중이다. 2018년부터 시작한 이 수업의 목표는 '미술이라는 교양을 지적재산으로 쌓는다'이며 화가, 회사원, 교사, 간호사, 기업가 등 다양한 직종의 사람들이 참가하고 있다. 지금까지 레오나르도 다빈치, 클로드 모네, 빈센트 반 고흐 등 10명 이상의 예술가에 대해서 다뤘는데, 3D(Dialogue: 대화, Demonstration: 설명하기, Describe: 심정 묘사하기)라는 방식을 통해 수강자가 주체적으로 참가하여 깨달음을 얻도록 유도한다. 많은 사람이 강의를 경험했고, 현재까지 만족도 100%의 기록을 이어가고 있다. 이러한 활동이 계기가 되어 2020년에는 미술 대학에서 강의를 하기도 했다. 개인적인 고민에 대한 상담 요청도 많아져서, 예술가나 경

영자 등 여러 분야 사람들의 생각을 접할 수 있게 되었다. 이러한 경험을 통해 미술을 이해하고 해석하는 방법을 터득하고 싶은 사람이 많다는 사실을 알 수 있었다.

세 번째 사업은 미술품 판매다. 우리 회사는 프랑스의 로댕 미술관과 좋은 관계를 맺고 있기 때문에, 로댕 미술관에 소장된 오귀스트 로댕의 작품을 일본에서 팔 수 있는 정식 에이전트로 선정되었다. 로댕을 비롯한 저명한 조각가의 작품을 중심으로 판매 사업도 펼치고 있다.

미술과 뗄 수 없는 사업을 꾸리고 있는 나도 '미술은 이해하기 힘들다'라고 생각했던 사람 중의 하나였다. 적극적으로 다양한 전시회를 찾아서 관람해도 '작품을 깊게 감상하지 못했다'라고 느꼈고, 미술 감상이 즐거웠던 경험도 없어서 언제나 겉핥기식으로 접한다고 여겨졌다.

'미술사의 흐름을 모르니 앞뒤를 연결해서 파악할 수 없다', '예술가에 대해 잘 몰라서 왜 역사적인 작품인지 전혀 이해가 안 된다', '소재나 주제에 의미가 담겨 있는 것 같긴 한데 모르겠다'라는 식으로, 미술 작품을 오롯이 감상하지 못하는 원인을 알면서도 해결 방법을 찾지 못했다. '어떤 작품을 봐도 깊게 관찰하고 의미를 이해하는 '진짜 감상' 수준은 평생 꿈도 못 꾸겠다'라며 지레 포기했던 일도 기억난다. 지금 되돌아보면 미술 작품을 보고 어설픈 감상만 남았던 이유는 작품을 이해하는 '요령'이 있다는 사실을 몰랐기 때문이라고 생각한다.

# 프레임 워크(서식 활용) 방식으로 미술을 깊게 이해할 수 있다!

깊이 있는 미술 감상에 대해 회의적이던 나는 어느 날 미술 작품을 '틀'에 맞춰 체계적으로 감상하면 어떨까 하는 생각을 떠올렸다. 정해진 양식을 활용하는 방법은 대기업 사원을 거쳐 중소기업 경영자가 되기까지 쌓은 업무 경험에서 힌트를 얻었는데, 프레임 워크가 길잡이 역할을 할 것으로 생각했다. 이렇게 비즈니스 관점과 미술 작품 해석이라는 목적이 만나서 태어난 것이 이 책에서 소개하는 입체적인 미술 감상법, 즉 '논리적으로 미술을 해석하는 감상법'이다.

입체적인 미술 감상법의 다섯 가지 틀을 갖추고 작품을 마주하면 지금까지 보이는 것만 눈에 담았다는 사실을 깨닫고, 작품을 깊게 읽을 수 있게 된다. 작품을 깊게 읽는 것이란 보이지 않던 내용이 '보인다'라는 의미다. 작품 너머에 펼쳐진 '배경까지 한눈에 보이게 된다'라고도 말할 수 있다. 감상법을 훈련하면 다음과 같은 변화가 일어난다.

① '2차원 정지화면'에 깊이감이 생긴다

그림이 '동영상'처럼 보이기 시작하고, 작품이 생생하게 느껴진다.

② 감상의 질이 달라진다

자기의 감상을 표현하는 '말하기', '쓰기' 수준이 높아지고, 작품과 작

가에 대해서 자유자재로 의견을 펼칠 수 있게 된다.

### ③ '작품에서 뽑아내는 정보'가 급격히 늘어난다

적극적으로 꾸준히 정보를 수집하고 감상하면 '작품에서 얻을 수 있는 정보'가 급격히 늘어나는 것을 느낄 수 있다.

이와 같은 변화가 거듭될수록 미술 감상을 통해서 '감동하는 경험'이 이전과 비교하기 힘들 만큼 많아진다. 책에서 소개하는 감상법에 익숙해지면 '미술 감상의 새로운 기쁨'을 맛볼 수 있고, '미술을 자기만의 감성으로 읽는 능력'을 얻게 된다. '섬세한 감성을 바탕으로 깊은 통찰을 할 수 있는 미래형 인재'에 가까워진다.

입체적인 미술 감상법은 작품을 해석하는 방법은 물론, '인생에도 발휘할 수 있는 실용성'을 염두에 두고 만들었다. 따라서 특히 다음과 같은 독자에게 도움이 되리라 생각한다.

- 미술을 깊게 감상하고 싶은 사람
- 미술을 감상하는 방법에 부족함을 느끼는 사람
- 앞으로의 세계를 헤쳐나가기 위해서는 미술이 유효하다고 직감한 사람
- 피상적인 현상 너머의 본질을 꿰뚫어 보고 싶은 사람
- 업무에 한계를 느끼는 직장인

- 일반적인 교양으로써 미술 감상법을 익히고 싶은 경영자, 기업의 임원

## 이 책의 구성

이 책은 총 9장으로 구성되어 있다. 제1장은 미술 감상의 다섯 단계를 소개하고 발전하기 위한 과정을 다룬다.

제2장부터 제4장에서는 작품 배경에 미시적인 관점으로 접근하는 방법을 소개한다. 제2장은 감상의 도입부라고 할 수 있는 '3P' 분석에 대한 내용이다. 작품을 세 가지 기준으로 살펴보면서 본격적으로 해석할 준비를 하는 단계다. 제3장은 특히 회화 작품을 감상할 때 어떤 점을 염두에 두고 관찰해야 하는지 정리한 '작품 감상 체크 시트'를 활용해서 있는 그대로 작품을 이해해 본다. 제4장의 '스토리 분석'에서는 아티스트의 인생을 깊게 파헤쳐서 인물 정보를 실마리로 작품에 접근하는 방법을 시도한다.

제5장과 제6장에서는 거시적인 관점으로 작품의 배경을 조망하고 검토하는 '입체적 분석'과 'A-PEST'의 분석 방법을 소개한다(고난이도). 제7장에서는 다섯 가지 입체적인 미술 감상법을 전체적으로 파악하고 효과적으로 조합하는 방법을 알아보는데, 사례로 레오나르도 다빈치, 귀스타브 쿠르베 두 사람을 분석한다. 제8장에서는 실제 전시를 관람할 때 유용한 방법을 소개하고, 제9장에서 세 가지 이유를 제시하며 '미술이 필

요한 이유'를 설명한다.

   이 책에서 소개하는 미술 감상법이 표면적인 이해에 머물러 있던 감상의 단계에서 벗어나 미술이 '인생의 즐거움'으로 자리 잡는 계기가 되길 바란다. 아무쪼록 독자 여러분이 즐기면서 읽을 수 있는 책이 된다면 내게는 더 큰 기쁨이 없을 것 같다.

   지금부터 여행을 떠나는 마음가짐으로 미술 해석을 시작해 보자!

차례

# 제 4 장 예술가의 인생 궤적을 더듬는 '스토리 분석'

# 제 5 장 '입체적 분석'으로 미술 업계의 구조 파악하기

# 제 6 장 'A-PEST'로 미술사를 시대 배경부터 이해하자

제 **1** 장

# 감상 능력을 끌어올려서, 작품을 즐기자!

**이 장을 읽으면**

- ☑ 미술은 풍부한 감성으로만 즐길 수 있다는 오해가 풀리고, 진짜 '감성'이 무엇인지 알 수 있다.

- ☑ 미술 감상은 다섯 단계로 나뉘며, '작품의 배경'을 알면 감상의 수준이 높아진다.

- ☑ 작품을 보는 방법을 알면 누구나 미술을 즐길 수 있으며, 업무 능력도 함께 향상된다.

# VUCA 시대에 주목받는 미술 감상

최근 '미술이 비즈니스에 도움이 된다!'라면서 일본의 사업가들 사이에서 미술 감상이 유행처럼 번지고 있다. 경제 잡지를 비롯한 여러 매체에서 미술계에 초점을 맞춘 특집 기사를 선보이고, '미술 감상을 통해 예측 불가능한 VUCA* 시대를 극복할 미의식과 감성이라는 무기를 손에 넣을 수 있다'라는 생각이 정착하고 있다.

　변수를 통제하기 어려운 세상에서는 지식에 의지하는 사고방식이 한계에 부딪힌다는 점에서, **감성과 미의식을 발전시키는 생존전략**이 VUCA 시대의 돌파구로 여겨지기 때문이다. 예술 사업 관계자의 입장에서는 '드디어 미술이 주목받는 시대가 왔다!'라고 환영할 만한 일이다. 대학 강의, 일반인 대상의 참여 프로그램, 기업 연수 초청 등 예술을 소개할 기회가 많아졌다.

## 미술이 이해되지 않는 이유

미술 감상의 유행에 휘말려 난처함을 느끼는 사람도 많을 것이다. 이 책을 펼친 독자라면 '미술을 제대로 즐기고 싶다', '미술에 해박해져서 인

---

\* VUCA: 변동적이고 복잡하며 불확실하고 모호한 사회 환경을 말한다. 변동성(Volatility), 불확실성(Uncertainty), 복잡성(Complexity), 모호성(Ambiguity)의 약자이다. 소련의 붕괴 이후 전쟁 위협이 사라지자, 예측하기 어렵고 새로운 위기와 도전이 대두되는 환경을 의미하는 군사용어로 등장했다. 이후 글로벌 정치 및 경제 상황에도 적용되기 시작했다. (역주)

VUCA 시대

| **V**olatility 변동성 | **U**ncertainty 불확실성 |
|---|---|
| **C**omplexity 복잡성 | **A**mbiguity 모호성 |

변화가 심하고, 불확실성 · 복잡성 · 모호성이 높아서 미래 예측이 어렵다.

감성과 미의식이 중요!

▲ 예측이 어려운 VUCA 시대

생에 보탬이 되면 좋겠다', '어른스러운 교양을 갖추고 싶다'라고 생각했을 것이다. 한편으로 '미술은 멀게만 느껴져서 어디부터 손을 대야 할지 모르겠다' 하며 선뜻 움직이지 못할 것 같기도 하다.

　예를 들면 화제의 전시회를 찾아 작품을 감상하면서 '예뻐서 맘에 든다!', '오렌지색이 멋있는 걸', '정교한 표현이 아름다워'와 같은 일차원적인 감상에 머물고, 한층 높은 경지인 감상의 유희를 즐기는 단계에 진입하지 못하는(혹은 거부하는) 경우가 있다. 예전의 내가 그랬다.

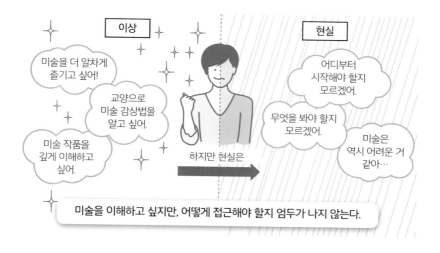

▲ 미술 감상의 폭을 넓히고 싶은 많은 사람의 현재 상태

전시장 안쪽으로 이동하며 작품을 들여다보다가 피곤해지면, 모든 작품이 똑같아 보이기 시작하고 잡념이 머릿속을 차지하기 시작했다. 미술 감상은 미뤄두고 아무 카페나 들어가서 쉬고 싶어지는 일도 종종 있었다. 하기 싫은 숙제를 해치우듯 무성의하게 전시를 관람했고, 좋아하는 그림이나 대표 작품만 골라 보면서 '그림다운 그림이라고 할 만하네. 과연 다르군' 하고 알은 체하며 고개를 끄덕였다. 전시장에 머무는 시간은 고작 20분 정도에 그쳤다. '작품 설명을 읽으면 직감이 둔해지니까 안 읽을래', '해설은 필요 없어. 내 감성만으로 작품을 이해하는 방법이 최

고야' 하고 허세를 부리며 자아도취에 빠지기도 했다. 지금 생각하면 젊은이의 치기라고 변명하고 싶은 부끄러운 경험이다. 작품의 껍데기만 보았을 뿐, 의미가 숨어 있는 '배경'까지 통찰하는 감상은 완전히 불가능했다.

이렇게 단순했던 나의 감상 방법이 오귀스트 로댕에 대한 조사 업무를 계기로 달라졌다. 로댕의 인생과 당시 프랑스의 정세를 정리할 때 '경영 전략 기획에 사용되는 PEST분석* 방법이 효과가 있지 않을까'라고 생각했고, '틀'에 맞춰 정보를 정리하면 효과적이라는 사실을 알아챘다. 실제로 프레임 워크 방식을 적용해 보니 작품의 내면을 들여다보기가 가능해졌다. 하나의 작품에서 읽어낼 수 있는 정보가 급격히 늘어나자 그림에 생동감이 더해져 빛이 나듯이 보였다. 작품에 대한 감상의 질이 확연히 높아졌고, 스스로 '작품을 낱낱이 이해하고 있다'라고 느낄 만큼 미술을 진심으로 즐기게 되었다. 지금은 미술 감상의 기쁨을 마음껏 맛보고 있다.

-----

* PEST분석(거시적 환경 분석): 기업의 경영 전략을 수립할 때 의사결정과 경영성과에 영향을 미치는 환경 파악에 자주 활용되는 분석 도구이다. 정치, 경제, 사회문화, 기술 요인으로 나누어 일목요연하게 파악할 수 있다. (역주)

# 감성이 풍부한 사람만 미술을 이해할 수 있다는 오해

지금까지 적은 이야기를 듣고도 '미술은 감성이나 센스가 뛰어난 사람만 알 수 있는 거 아닌가요? 나는 평생 모를 거예요' 하며 선입견을 버리지 못하는 사람이 많을 것이다. 나도 오랜 기간 '미술을 이해하려면 감성은 필수'라고 믿었다. '미술은 정체불명이라서 접근 방법도 막연하기만 하고, 감성이 풍부한 소수의 사람만 이해할 수 있다', '미술을 이해하려면 태어날 때부터 갖춘 감성이라는 '재능'이 필요하다'라고 못 박아두고, 이해하려는 노력조차 포기했다.

분명히 말해서 이것은 '오해'다. '미술은 정보나 지식과 상관없이 감성만으로 이해하는 것'이라는 잘못된 전제에 사로잡혀 있기 때문이다. 고대부터 20세기에 이르는 '서양 미술'의 진정한 의미를 이해하려면 작품에 관한 정보와 지식이 반드시 필요하다. 서양 미술에는 동양인이 이해하기 어려운 요소가 잔뜩 담겨 있다. 문화와 종교적인 토대가 완전히 다르고, 당시의 정치, 경제, 사회 상황을 상상할 수 없는 경우도 있다. 지식이 없으면 아무리 감성이 뛰어나도 미술을 진짜로 이해할 수 없다.

오해가 계속되면서 '미술은 어렵다'라는 고정관념이 단단하게 굳어졌을 것이다. 낯선 문화 속에서 제작된 그림은 아무리 노력해도 '감성만으로' 이해할 수 없다. 감성이 탁월해도 배경지식을 갖추지 않으면, 서양 회화에서 깊은 감동을 받을 수 없고 전시 관람의 경험이 쌓여도 항상 부

종교화

- 동양인에게 익숙하지 않은 기독교와 성서와 관련된 주제
- 성서의 한 장면이 그려진 경우가 많다.

지식 없이는 무엇을 그렸는지
알 수 없다.

▲ 서양 미술은 동양인이 이해하기 어렵다.

족함을 느끼게 된다. 작품과 관련된 지식을 자유롭게 다루는 '해석력'을 갖추면 미술을 깊게 이해할 수 있게 된다. 그리고 '틀'을 사용한 미술 감상을 거듭하면 자기가 몰랐던 것이 무엇인지 알게 되고, 다양한 정보가 모여 서로 연결된다. 작품을 본 순간 뒤편에 흐르는 인물과 시대, 시간의 흐름, 장소와 분위기 등이 내면으로 밀려들어서 '그림이 생생하게 빛나는 듯이 보이는' 체험을 할 수 있다.

이때의 모습을 주변에서 보면 마치 '뛰어난 감성으로 그림을 순식간에 읽어낸 것'처럼 보일 것이다. 하지만 실제는 감성이 아니라, 논리를 앞세워 해석한 결과다.

## 입체적인 미술 감상법을 통해 레벨업!

입체적인 미술 감상법을 실천하면 '예쁘다', '배색이 좋다'라는 단순한 감상의 단계를 넘어서, 미술 작품을 제대로 즐기는 경지에 도달할 수 있다. 한마디로 말하면 '미술사의 흐름 속에서 작품을 이해하는 단계'이다. 미술의 흐름을 '장악한 감각'을 느끼며, 어떤 작품을 봐도 자기만의 감성으로 감상하고 평가할 수 있다. 자연스럽게 자신감을 바탕으로 '높은 감성을 발휘할 수 있는 상태'로 연결된다. 이 수준에 이르면 미술 감상을 통해 인생을 통틀어 무엇과도 바꿀 수 없는 '기쁨'을 얻을 수 있다.

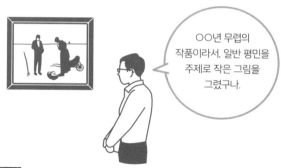

○○년 무렵의 작품이라서, 일반 평민을 주제로 작은 그림을 그렸구나.

**입체적인 감상법의 장점**

- 미술의 흐름을 파악하고 작품과 연관 지을 수 있기 때문에 표면적인 감상에 머물지 않는다.
- 어떤 미술관에 가도 '자신의 감성'으로 작품을 느끼고, 평가할 수 있다.
- 미술을 더욱 즐길 수 있게 된다.

---

▲ 입체적으로 그림을 감상하면 얻을 수 있는 장점

## 감성을 구체화하는 것의 정체는?

'감성이란 무엇인가'에 대해서 이야기해 보자. 우리가 종종 오해하는 감성이란 이름의 말랑말랑한 것의 정체는 무엇일까. 감성은 어떤 대상에 대해서 '순간적으로 알게 되는 감각'을 말한다. 미술 감상이라면 작품을 본 순간 '아, 이거 좋다!'든지 '이도 저도 아닌 느낌'처럼 자기만의 기준으로 판단하는 감각을 감성이라고도 할 수 있다. 그러면 감성은 어떻게 생길까?

나는 이 질문에 '감성은 살면서 직접 보거나 체험한 모든 정보가 쌓인 **나만의 데이터베이스**로 이루어져 있다'라고 답하고 싶다. 내면의 데이터베이스에서 순간적으로 튀어나온 인상이 진짜 감성이다. 감성은 '과거 경험의 축적'으로 이루어져 있기 때문에, 자기 데이터베이스에만 의지하면 '나만의 경험'이라는 '작은 세계'에 갇히게 되고 더 확장되지 않는다. 감성을 가꾸려면 조그마한 자신만의 세계를 박차고 나와 울타리를 밖의 정보를 접하고 경험을 더하며 '데이터베이스의 정보량과 질'을 향상해야 한다. 새롭게 손에 넣은 정보와 경험이 기존의 데이터베이스와 유기적으로 얽히면서 세련된 감성이 완성되고, 뛰어난 통찰력을 바탕으로 세상을 이해할 수 있게 된다. 이때 비로소 세심한 감성을 가졌다고 말할 수 있으며, '감성이 풍부한 사람', '센스가 좋은 사람'이라는 평가를 받게 된다.

미술을 감상할 때도 '높은 평가를 받는 작품'을 많이 접하고 배경을 조사하면서 **정보를 축적하다 보면, 어느 시점부터 순간적으로 '좋은 작품'을 판단할 수 있게 된다.** 바로 감성이 풍부한 상태, 즉 미술을 '한눈에 알 수 있는' 상태다.

미술 작품을 볼 때 감성이 있으면 '초능력'처럼 작품의 좋고 나쁨을 단번에 판단할 수 있지만, 감성을 높이기 위해서는 정보와 지식과 경험이 필요하다. 시간이 걸리더라도 정성을 들여서 가꿔야 최고 영역에 도달할 수 있다. 새하얀 도화지 같은 초심자의 단계에서는 '명화가 명화인 이유' 혹은 '시대 배경이나 주제, 화법' 등을 이해하거나, 특정 작품을 깊게 분석해서 내면의 데이터베이스를 충실히 채우면 풍부한 감성을 갖게 될 것이다.

## 미술 감상에는 단계가 있다!

미술 감상을 즐기기 위해서는 정보나 지식 등을 효과적으로 수집해야 한다는 사실을 잘 이해했으리라 믿는다. 이번에는 '나는 얼마나 미술을 깊게 이해할 수 있을까?'라는 점에 대해서 객관적으로 알 수 있는 지표를 소개한다.

두 명의 연구자에 의해 정리된 이론인데, 미술 감상의 '단계'에 관하여

감상의 깊이와 수준을 정의했다. 미술 작품을 감상하며 무엇을 어떻게 느끼는지와 별개로, '얼마나 깊게 읽을 수 있는지'는 이 지표를 참고하면 좋을 것이다. 자신이 미술을 어느 정도로 즐기고 있는지를 알 수 있다. 당연히 위쪽 단계에 도달할수록 아름다움을 누리는 방법이 성숙해지고 깨달음도 다양해져서 '깊은 감상으로 이끄는 감각'이 늘어난다.

　도움이 될 두 가지 지표를 소개하겠다. 이 지표는 절대적인 기준이 아니기 때문에, 참고로 알아두는 정도면 좋을 것 같다.

**파슨즈의 발달이론으로 본 다섯 단계**

마이클 J. 파슨즈\*는 미술 감상의 레벨을 다섯 단계로 분류했다.

　제1단계: 편애주의(Favoritism)

　제2단계: 미와 사실주의(Beauty and Realism)

　제3단계: 표현성(Expressiveness)

　제4단계: 양식과 형식(Style and Form)

　제5단계: 자주성(Autonomy)

　제목만으로는 내용을 가늠하기 어려워서, 학술적인 부분을 피하고 이

--------------------------------

\*　마이클 J. 파슨즈(Michael J. Parsons, 1935~): 미국의 예술교육학자 (역주)

해하기 쉽도록 새롭게 정리했다. 각 내용을 자세하게 살펴보자.

### 제1단계    '직감적인 판단, 좋거나 싫다' 단계

주제나 소재에 대해서 **단순한 감상을 떠올리는 단계**이다. 배경지식과 정보가 전혀 없을 때 이 단계에 머물게 된다. 예를 들면 피카소의 그림은 작품의 제작 배경을 모르면 왜 그토록 높게 가치를 인정받는지 이해할 수 없다. 오히려 '기분 나쁜 그림', '나도 그릴 수 있을 것 같다' 등의 일차원적인 감상이 튀어나올 것이다. 이것이 감상의 1단계다.

### 제2단계    '사실적인 묘사가 좋다' 단계

주제와 소재가 자신의 기호에 맞고, 기교적으로 **아름답고 사실적으로 그려진 작품에 마음이 끌리는 단계**이다. 아름다운 후지산의 모습을 사실적으로 정교하게 그린 작품을 보고 긍정적인 감정을 느낀다면, 이 단계에 해당한다.

### 제3단계    '예술가의 인생과 표현이 좋다' 단계

작품의 사실적인 표현보다 정열적, 퇴폐적, 비극적인 분위기를 눈여겨보는 단계이다. 강렬한 분위기를 추구하는 단계는 파란만장한 인생을 보낸 **예술가의 삶을 작품에 투영하여 평가하는 단계**라고도 할 수 있다. 예술가의 입장에 이입하여 공감하거나 자기의 선호도를 잣대로 작품을 평가한다.

**제4단계** '미술사를 바탕으로 판단할 수 있다' 단계

미술사를 고려하여 작품을 이해할 수 있는 단계이다. 이 단계에 이르면 그림을 구석까지 볼 수 있게 되고 하나하나의 소재(그려진 대상), 형태(모양), 미술 양식(어느 시대의 표현 방법인지)을 알 수 있다. 또한 '왜 그렇게 그렸을까'라는 제작 의도까지 포괄적으로 이해할 수 있기 때문에, 주변에서 '미술에 해박한 사람', '공부를 제대로 한 사람'이라고 인정하게 된다.

**제5단계** '평론가처럼 독자적인 의견을 제시한다' 단계

(미술사와 예술가의 인생을 포함한 배경 정보를 확인한 뒤) **자신만의 견해를 주장할 수 있는 단계이다.** 이것은 '제대로 공부했기 때문에 통설적인 시각이나 다른 평론가의 의견도 이미 알고 있으며, 그러한 내용을 거친 뒤 의문을 제기하고 새로운 견해를 표명할 수 있다'라는 단계다. 이 단계에 도달하기 위해서는 미술의 흐름과 미술 양식을 잘 알고, 예술가와 작품을 이해하며, 자기만의 기준으로 새롭게 정의하는 대담한 재주가 필요하다. 또는 다른 사람과의 대화나 다양한 의견 등을 받아들이면서 새로운 시점이 생기기도 한다. 경험과 정보를 모두 자기의 의견으로 내재화한 뒤 더 높은 단계로 진화시키는 것이 이 단계의 즐거움이다.

**제1단계**

겉보기만 보며 직감적으로
좋고 싫음을 판단한다.

**표면적인 감상**

이 색깔
맘에 든다!

이 소재는
별로인 걸.

- - - - - - - - - - - - - - - - - - - - - - - - - - - - - - - - - - - - - - - - - - - - -

**제2단계**

사실적으로 그린 그림이
좋다고 느낀다.

**기술에 대한 감상**

추상적이라서
무엇을 그린 건지
모르겠어.

뚜렷하고 사실적인
그림이 아니면
마음이 안 끌리네.

- - - - - - - - - - - - - - - - - - - - - - - - - - - - - - - - - - - - - - - - - - - - -

**제3단계**

예술가의 인생과 표현을
좋다고 느낀다.

**표현 및 예술가의 인생에 대한 감상**

이 작가는 삶의
방식이 멋져서
좋아!

- - - - - - - - - - - - - - - - - - - - - - - - - - - - - - - - - - - - - - - - - - - - -

**제4단계**

미술사를 바탕으로 판단할
수 있다.

**미술의 흐름을 대입하여 작품을 감상**

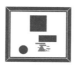

역사를 바꾼
그림으로 알려지다니
대단해!

- - - - - - - - - - - - - - - - - - - - - - - - - - - - - - - - - - - - - - - - - - - - -

**제5단계**

평론가처럼 독자적인 견해
를 제시한다.

**자신만의 독자성이 드러나는 감상**

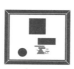

'슬픈 그림'이라고
하는데, 나는 '다정함'이
느껴져.

▲ [간단 요약] 파슨즈의 발달이론으로 본 다섯 단계

## 하우젠의 미적 감수성의 다섯 단계

앞서 소개한 파슨즈의 이론에 더하여 감상의 수준을 가늠할 수 있는 또 하나의 지표는 MoMA(뉴욕현대미술관)의 아비게일 하우젠[*]이 연구한 '감수성의 단계'이다. 파슨즈의 발달이론과 매우 비슷한 내용이라서 자세하게 설명하고자 한다.

하우젠도 파슨즈와 마찬가지로 다섯 단계로 감상자의 수준을 정의했다. 그리고 감상자의 80% 이상이 다섯 단계 중에서 제2단계에 그친다고 지적했다. 즉, 회화 작품 등을 볼 때 표면으로 드러나는 주제 대상(What?)과 그것을 그린 방법(How?)을 기준으로 '잘 그린 점이 대단해', '내가 좋아하는 고양이를 그려서 좋은 그림'처럼 작품을 판단하는 단계에 속한다는 것이다.

이와 같은 감상이 잘못된 것은 아니지만, 미술의 깊은 의미까지 이해하고 싶은 사람이 이 단계에 머물러 있다면 매우 안타까울 것이다.

**하지만 앞으로 소개할 감상법을 실천하며 작품을 대하면 감상의 단계가 높아질 수 있다.** 발전된 감상 능력으로 다시 작품을 관찰하면, '새로운 발견'을 할 만큼 성장했다고 느낄 것이다. 숙련된 감상법과 시각은 자기 인생을 설계하는 데 좋은 기반이 된다. 이 단계에 이르면 '가슴 깊은 곳에서부터' 미술을 즐기는 '기쁨'의 단계에 도달했다고 말할 수 있다.

-----------------------------------

[*]   아비게일 하우젠(Abigail Housen): 미국의 인지심리학자, 미학자 (역주)

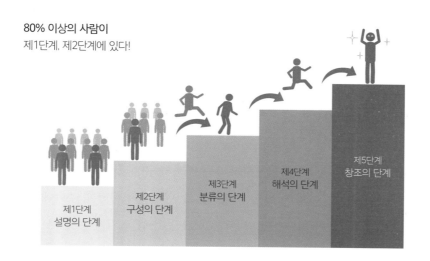

80% 이상의 사람이
제1단계, 제2단계에 있다!

제1단계
설명의 단계

제2단계
구성의 단계

제3단계
분류의 단계

제4단계
해석의 단계

제5단계
창조의 단계

▲ 하우젠의 미적 감수성의 다섯 단계

## 깊은 감상으로 향상되는 다섯 가지 힘

지금까지 감상의 단계에 대해서 소개했다. 제5단계까지 발전하면 작품에 관해 자유자재로 의견을 펼칠 수 있어서, '미술 평론가'라고 불려도 이상하지 않을 정도의 전문적인 시각을 갖게 된다. 새로운 '미술 작품'을 만날 때마다 행복한 기억이 새겨지고, 기쁜 경험이 쌓이면서 미술의 노예가 되어 간다. 마지막 단계까지 성공해야 할 필요성에 대한 논의는 미뤄두고, 그간 어렵기만 했던 미술을 역사적인 사실과 세상의 평가를 바

탕으로 미술사적인 의미를 찾고, 자신만의 감성으로 도출한 독자적인 관점을 주장할 수 있게 되는 것이 미술 감상을 통해서 배울 수 있는 궁극적이고 이상적인 모습이라고 생각한다.

이처럼 미술 감상의 단계가 향상될수록 미술을 더욱 즐길 수 있게 되는데, 다양한 '현실적인 이득'도 챙길 수 있다. 미술 감상의 실리적인 측면이 '예술을 비즈니스에 활용하자'라는 사회의 움직임과 연결되기 때문에 차세대형 능력 개발 방법으로 주목받고 있는 것이 아닐까. 추측에 불과하지만, 현실적인 이득으로 다음의 다섯 가지 '힘'이 길러질 것으로 생각한다.

① **관찰력**: '보는 힘', '발견하는 힘'이 생겨서 대상에서 얻을 수 있는 정보량이 늘어난다.

② **상상력**: 대상의 배경 흐름을 읽어내려면 상상력이 필요하다. 이 과정에서 독자적인 견해가 생기고, 새로운 가치를 끌어낼 계기를 마련하는 능력이 높아진다.

③ **창조력**: 상상하면서 '아이디어를 떠올리는 힘'과 '현실적으로 창조하고 재현하는 힘'이 강해지고, 자기표현으로 이어진다.

④ **논리력**: 표현하고자 하는 바를 '알기 쉽게 전달하는 힘'이 길러져서 신뢰를 얻을 수 있다.

⑤ **소통력**: 신뢰를 바탕으로 한 교류는 좋은 결과를 가져온다.

지식을 바탕으로 분석하고, 결론을 도출하고, 다른 사람에게 설명하고, 전달하는 힘은 사회인으로서 업무를 해나갈 때도 필요한 능력이다.

미술 감상은 기본적인 업무 능력의 훈련으로서 큰 역할을 담당할 것이다. 작품 속 숨겨진 의미까지 보려고 노력하면서 미적인 안목을 키우면, 사회와 직장에서 좋은 평가를 받고 폭넓은 활약을 선보일 수 있을 것이다.

다음 장에서는 미술을 깊게 감상하기 위한 출발점으로 '보는 방법'과 '생각하는 방법'을 소개한다. 이어지는 제3장부터 제6장에 걸쳐 등장하는 분석 방법을 활용하면 낮은 감상의 단계에서 벗어나, 미술을 제대로 음미할 수 있게 될 것이다. 적어도 감상의 제3단계에 이르게 될 것이며, 오래 노력하면 제4단계를 넘어선 수준에도 도달할 수 있는 비법이 담겨 있다. 미술 작품을 읽으면서 자기의 능력까지 계발되는 기쁨을 느끼게 되기를 바란다.

제 **2** 장

# 감상의 기본 '3P'로
# 작품 훑어보기

**이 장을 읽으면**

☑ 작품 감상의 기본이 되는 배경 정보의 정리 방법을 알 수 있다.

☑ '3P'의 중요성을 이해하고, 다른 해석 방법에 도입하거나 응용할 수 있다.

☑ 작품의 깊이를 형성하는 요소를 알게 되므로, 정보를 주의 깊게 보게
된다.

# 미술 작품을 읽는 여행의 준비 단계

드디어 작품을 읽기를 통해 미술 속으로 여행을 떠나보자! 최근에는 미술관이나 박물관에서 작품을 직접 감상하는 방법 이외에 인터넷과 같은 다양한 매체를 통해서도 미술 작품을 볼 수 있다. 미술과 맞닿는 모든 경험을 활용해서 작품의 기본적인 정보를 정리하여 자료화해두면, 언제 어떤 작품을 만나게 되더라도 물 흐르듯이 자연스럽게 논리적인 감상이 이루어질 것이다.

미술 감상에 도움이 되는 첫 번째 준비단계는 '3P' 분석이다. '3P'란 이 책의 콘셉트이기도 한 'Period(시대), Place(장소), People(사람)'의 세 가지를 말한다. 각 항목을 살펴보자.

### Period(시대): 어느 시대의 작품인가?

'시대'는 역사로 바꿔 말할 수 있다. 서양의 역사는 시대 구분이 매우 확실한데, 크게 다섯 가지로 나눌 수 있다(이 책에서는 편의성을 고려하여 시대 구분을 간소하게 설정했다).

① **고대**: 기원전~5세기(서로마제국 멸망 476년 전후)
② **중세**: 6세기~15세기 중반(동로마제국 멸망 1453년)
③ **근세**: 15세기 후반·르네상스~18세기·시민혁명

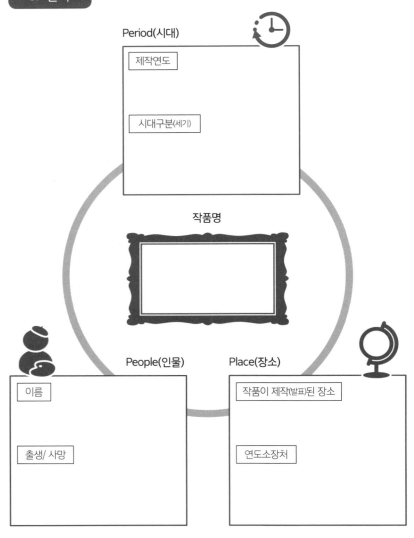

Period(시대)

제작연도

시대구분(세기)

작품명

People(인물)

이름

출생/ 사망

Place(장소)

작품이 제작(발표)된 장소

연도소장처

④ 근대: 19세기·산업혁명~20세기·제1차 세계대전(1918년) 이전

⑤ 현대: 20세기·제1차 세계대전(1918년) 이후

먼저 **감상할 작품이 역사적인 시대 구분의 어디쯤 위치하는지 확인하고, 어느 시대의 작품인지 파악해 보자.** 서양 회화는 근세 이전에는 눈에 띄게 발전한 사례를 찾기 힘들고, 르네상스 시기부터 본격적으로 발전했다. 이 책에서는 회화 분야가 비약적으로 성장한 15세기부터 현대까지 약 600년의 시간을 주로 살펴볼 예정이다. 이러한 전제와 시대 구분을 바탕으로 미술 양식을 시간의 흐름에 따라 대략적으로 정리해서 내용을 책 끄트머리에 연표 형식으로 수록했다(213쪽). 3P 분석의 작품 제작연도와 시대 구분을 작성할 때 참고가 되길 바란다.

### Place(장소): 어디서 제작·발표되었는가?

다음 순서는 '장소'다. 여기에서 말하는 '장소'란, 작품이 제작된 혹은 발표된 곳을 가리킨다. **미술은 장소와 밀접하게 연관되어 발전했기 때문에, 장소에 대한 내용을 의식하며 작품을 바라볼 필요가 있다.**

근세 이후 미술의 중심지는 '이탈리아(근세) → 프랑스(근대) → 미국(현대)'의 세 나라로 꼽힌다. 중심지가 바뀌는 이유에는 '종교적인 이유(가톨릭 vs 개신교)'나 '정치적인 이유' 등의 요인이 작용한다. 그중에서 눈여겨볼만한 것은 '서양 미술은 자본이 모이는 곳에서 발전해 왔다'라는 점이

다. 경제적인 성장은 이른바 문화를 꽃피우는 토양이다. 이탈리아와 프랑스는 가톨릭교회의 영향력이 크게 미쳤기 때문에 미술의 발전을 촉진하는 밑거름(우상숭배가 가능한 교리 등)이 이미 마련되어 있었다. 그 덕분에 이탈리아에서는 '르네상스'라는 훌륭한 문화의 시대가 탄생했고, 프랑스는 '벨에포크*'라는 꿈같은 시대를 맞이해서 파리가 꽃의 도시로 불리며 세계의 문화 중심지로 자리 잡는 등 이상적인 문화 세상을 누렸다.

이처럼 '적절한 시점에 적절한 장소에 있다'라는 우연은 거장이 되기 위한 필수 조건이다. 숙명이나 운명으로 설명할 수밖에 없는 측면이 있는데, '하늘'과 '땅'의 조건이 갖춰져야 비로소 역사에 이름을 남길 수 있는 환경이 조성된다고 할 수 있지 않을까.

### People(인물): 어느 시대의 어떤 인물인가?

환경적인 기반을 닦은 뒤에는 예술가가 어떤 그림을 그리고자 하는지가 가장 중요한데, 이것이 바로 마지막 P에 해당하는 '인물'의 내용이다. 특히 15세기 이후 많은 예술가가 태어나 셀 수 없이 많은 작품을 남겼지만, 시대를 대표하는 세계적인 예술가는 열 손가락으로 꼽을 만큼 드물다. 이 책에 수록된 연표에는 각 미술 양식을 대표하는 예술가와 대표작품에 대한 내용이 한 줄로 요약되어 있다. **시대를 대표하는 인물을 골라내**

--------------------------------

\* 벨에포크: '좋은 시대'라는 뜻으로 프랑스의 정치적 격동기를 치른 후 평화와 번영이 찾아왔던 19세기 말~제1차 세계대전 발발(1914년)에 이르는 기간을 말한다. (역주)

면서 커다란 흐름을 파악하는 것은 깊은 이해를 위한 가장 효율적인 방법이다. 예술가에 대해서는 제4장에서 소개하는 '스토리 분석'을 통해 인생의 면면을 파헤치게 되므로, 우선은 '언제 태어나고 몇 살에 사망했는가', '그의 인생은 어느 시대에 속했으며, 어떤 미술 양식을 대표하는가' 등을 떠올리며 '3P'의 틀에 맞추어 조망해 보자.

## 작품의 위치를 매기며 단서를 잡자!

미술 작품의 감상의 첫 단계로 세 가지 조건(3P)을 이용해 '시대를 보고, 장소를 보고, 인물을 본다'라는 줄거리를 훑어보는 듯한 감각을 몸에 익히자. 작품을 둘러싼 정보가 어느 정도 정리되면 예술가나 작품의 시대적 위치를 파악할 수 있고, 자연스럽게 서양 미술의 거대한 흐름이 눈에 들어오게 된다.

미술 감상에 익숙하지 않은 사람은 흥미 있는 작품을 먼저 10점 정도 골라보는 방법을 추천한다. 책 뒤편의 연표를 참고하면서, 10점의 작품을 시대 순서대로 나열하는 것만으로도 감상에 도움이 될 것이다. 시작하기 좋은 부분부터 뛰어들어보기를 바란다.

## '3P'로 정보를 정리해 보자

작품을 감상하고 싶을 때 미술관을 찾는 사람이 많을 것이다. 미술관 전시는 '상설전시'와 '기획전시'의 두 종류로 구분할 수 있다(자세한 내용은 제8장에서 설명한다). 많은 사람이 찾는 전시는 대중매체에서 주목하는 '기획전시'가 아닐까.

### 인상파 전시회를 통해 마네를 분석해 보자

기획전시에서는 주요 작품을 가장 눈에 띄는 곳에 배치하는데, 이러한 주인공 격인 작품은 분석하기에도 좋은 경우가 많다. 마침 이 책을 집필한 2019~2020년에 도쿄에서 열린 '코톨드 미술관 전, 매혹의 인상파'의 주제 작품 〈폴리베르제르의 술집〉을 예로 들어 3p 분석을 해 보자.

이 전시에 대해서는 공식 홈페이지(https://courtauld.jp) 및 도쿄도 미술관 홈페이지(https://www.tobikan.jp/exhibition/2019_courtauld.html)를 참고하면 좋을 것 같다.

'코톨드 미술관 전'의 포스터와 홈페이지에 실린 대표 작품이 바로 다음 쪽의 그림이다. 이 작품에 대한 정보를 적어 보자. 결과가 궁금하면 46쪽의 예시를 참고하기를 바란다.

마네는 19세기를 대표하는 화가로 역사에 이름을 남겼다. '3P' 형식을 이용해서 정보를 정리하면 작품을 둘러싼 시대, 장소, 인물이라는 세 가

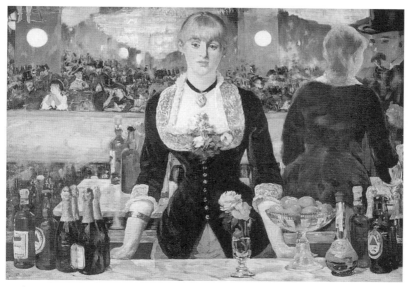

▲ 〈폴리베르제르의 술집〉 / 에두아르 마네 / H96cm×W130cm / 1882년(19세기, 근대) / 런던 코톨드 미술관

지 요인이 규정된다. 이 내용으로 무엇을 알 수 있을까?

'시대'를 알면 예술가가 '몇 살 때 그린 그림인지'를 알 수 있다. 이 작품은 마네가 50세일 때의 작품으로 죽기 1년 전에 그렸다. 따라서 마네가 마지막 시기에 그린 작품이다. 또한 '19세기 후반 프랑스'로 조사해 보면 프랑스에서도 산업혁명이 진전되어 철도와 에펠탑이 건축되는 등 번영한 시대였다는 점을 알 수 있다. 그리고 마네가 활약한 시대는 파리가 완전히 세계적인 예술의 도시로서 자리 잡은 '파리 황금시대'와 겹친다

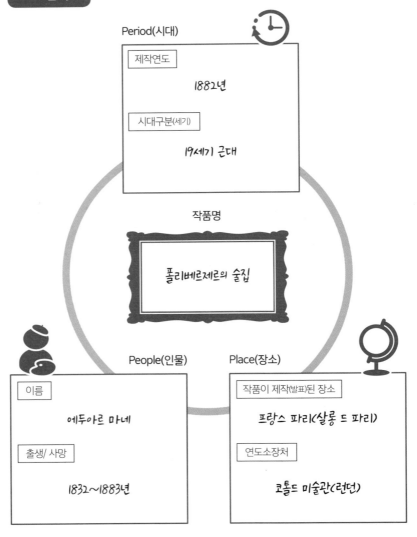

는 사실을 알게 될 것이다.

　이처럼 '3P'를 주의 깊게 고려하면서, 부분적인 내용이어도 충분하므로 '시대'와 '장소'와 '인물'을 개관하고 작품의 배경 정보를 '자신만의 데이터베이스'에 축적해 나가자.

## '전제 조건'을 알면 명작인 이유도 알 수 있다

'3P'는 다른 말로 바꾸면 '하늘, 땅, 사람'이다. 이 세 가지 조건을 통해 작품이 태어난 배경이 드러난다. 농작물의 수확에 비유하면 더 쉽게 이해될 것이다. Period(시대)는 하늘의 뜻이다. 태양 등의 날씨나 기상 조건 등 인간이 좌우할 수 없는 것을 나타낸다. Place(장소)는 토양이다. 농작물이 자라는 데 필요한 적절한 양분을 머금은 토양과 장소를 나타낸다. 미술이라는 '생산물'이 영향력을 가진 감상자들의 눈에 띄고, 좋은 평가를 받아서 역사에 남겨지기 위해서는 적절한 장소를 골라서 작품을 발표하는 것이 매우 중요하다. 그리고 마지막으로 People(인물)이다. 화가의 길을 걷기로 결심한 뒤 하늘과 땅이라는 조건을 어떻게 일굴 것인지, 어떤 생산물을 수확하여 작품으로서 세상에 선보일 것인지에 대한 고민과 결과는 오롯이 화가 본인의 수완에 달려 있다. 세 가지 조건이 맞물릴 때 역사에 남는 명작이 태어나며, 인류의 재산으로서 사람들에게 영향을 미치게 된다.

　'3P'의 역할은 '왜 역사에 이름을 남겼는가'라는 점을 뒷받침하는 '전

제 조건'을 밝혀내는 것이다. 전시회를 찾아 3P 분석을 훈련할수록 자신의 미술 감상 수준이 향상되는 것을 실감하게 된다. 제4장에서는 People(인물)에 대해서 더욱 깊게 파고든다. 예술가의 인생을 알면 작품 뒤에 펼쳐진 '배경'이 더욱 잘 보이게 된다.

제 **3** 장

# '작품 감상 체크 시트'를
# 사용해서 눈에 보이는 대로
# 작품 이해하기

**이 장을 읽으면**

☑ 작품을 있는 그대로 볼 수 있게 된다.

☑ 자신이 어떤 작품을 좋아하는지 선호도와 경향을 알 수 있게 된다.

☑ 지금까지는 관심을 두지 않았던 작품도 즐길 수 있게 된다.

# 우선은 작품을 '잘 보는' 것부터

제2장에서는 '3P' 분석으로 작품을 둘러싼 배경을 훑어보았다. 이번에는 배경 정보를 염두에 두고, 작품을 눈에 보이는 대로 파악하는 감상법을 소개한다.

사람은 사물을 제대로 보는 것 같으면서, 보지 않는다. 자기 입맛대로 세상을 본다. 다음 그림을 살펴보자. 이 문제를 이미 알고 있는 독자도 많을 것이다. 무엇을 그린 그림일까?

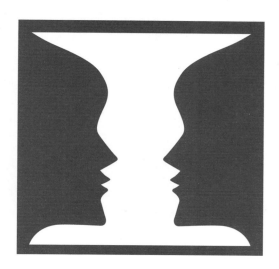

▲ 2개의 시각을 가진 〈루빈의 항아리〉

'두 명이 마주 보는 장면을 그린 그림', '항아리'라는 두 가지 대답이 나올 것이다. 이 그림은 〈루빈의 항아리〉로 알려져 있는데, 사람이 세상을 얼마나 주관적으로 바라보는지 나타낼 때 자주 인용된다.

이번에는 색다른 관점으로 그려진 그림을 소개하겠다. 다음 그림을 봐주길 바란다. 주세페 아르침볼도의 〈여름〉이라는 작품이다.

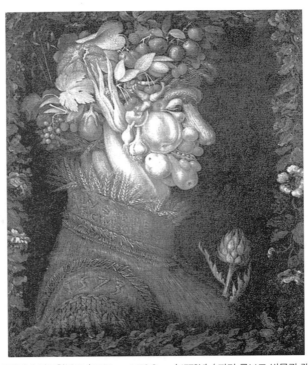

▲ 〈여름〉 / 주세페 아르침볼도 / W67cm×H50.8cm / 1573년 / 파리 루브르 박물관 랭스 별관

한눈에 볼 때 사람을 그린 것 같지만, 자세히 들여다보면 과일과 채소가 한데 모여 사람의 모습을 구성하고 있다. 오른쪽 아래에 그려진 꽃봉오리를 발견했는가? '그런 게 그려져 있었구나!'라며 이마를 탁 친 사람도 많지 않을까.

## 감상의 첫걸음, 빠짐없이 보기

이처럼 사람은 세상의 모든 것을 보고 있는 듯하지만, 의외로 보지 못하는 것이 많다. 같은 것을 보고 있어도 저마다 놀랄 정도로 '인식'이 다르다. 특히 그림에 익숙하지 않거나 깊게 해석하지 못하는 사람일수록 '무엇을 그렸는지' 이해하지 못하는 경우가 많다.

미술 작품을 안팎으로 충분히 감상하기 위해서는 먼저 **화면에 무엇이 그려져 있는지 섬세하게 살펴보는 훈련**을 해야 한다. 어느 정도의 수준에 이르면 미술 감상이 더욱 흥미진진하게 느껴진다. '내가 할 수 있을까…' 불안한 생각은 던져두고 안심해도 좋다. 이번 장에서 소개하는 '작품 감상 체크 시트'를 사용하면 누구나 작품을 능수능란하게 구석까지 파악할 수 있다.

# 취향의 바로미터 '작품 감상 체크 시트'

지금부터 '작품 감상 체크 시트'에 대해서 자세히 살펴보자. 체크 시트는 여섯 가지 항목으로 구성되어 있다.

① 주제와 소재

② 색

③ 명암

④ 구성

⑤ 크기

⑥ 종합의견 '좋음/싫음'

여섯 가지 항목의 목적은 **작품을 눈에 보이는 대로 관찰한 후 느낀** 점을 정리하는 것이다. 소재나 명암 등의 시각적인 정보를 정리하다 보면 오감에 기대어 꼼꼼하게 작품을 파악할 수 있다. 작품 속에 빠져들어 푸근히 즐기는 시간이 되길 바란다. 각 항목에 대해서 자세하게 설명하겠다.

## '작품 감상 체크 시트' 작성 포인트

### 1. 주제와 소재

'주제와 소재란 무엇인가?'를 고민해 보자. 주제와 소재란 그림에서는

# 작품 감상 체크 시트

제목     작가     제작연도

① **소재**
소재는 무엇인가? (관찰 후 기록하기)

② **색**
어떤 색을 사용했는가? (관찰 후 기록하기)

③ **명암**
전체적인 분위기를 명암에 빗대어 ○로 표시하기

매우 어두움     보통     매우 밝음

④ **구성**
단순하다? 복잡하다? 어떤 분위기인지 ○로 표시하기

단순     보통     복잡

⑤ **크기**
작품의 크기에 대해서 ○로 표시하기

매우 작다     보통     매우 크다

⑥ **종합 의견(좋음 / 싫음)**
①~⑤에 대해서 어떻게 느꼈는가?
1 싫음   3 보통   5 좋음

5
4
3
2
1

① 주제와 소재
② 색
③ 명암
④ 구성
크기

⑦ **어떤 부분이 좋고, 싫은가?**
자신의 생각 써보기

'중점적으로 그려진 것'을 가리킨다. 다음의 사항을 떠올리면서 주제와 소재를 체크 시트에 써내려간다.

① **주제**: 무엇이 표현되어 있는가?(신화/초상화/서민의 일상/정물/풍경)

② **인물**: 누가 표현되어 있는가?(인간/신화에 등장하는 신/왕/귀족/마을 사람)

③ **사물**: 어떤 것이 표현되어 있는가?(음식/동물/풍경/자연/일상품)

④ **장면**: 어떤 상황이 표현되어 있는가?(아침·점심·저녁·실내·실외)

주의 깊게 관찰하고 빠짐없이 작성하자. **무엇을 그렸고, 어떻게 표현했는지 파악하는 것을 우선순위에 두고** 차근차근 해나가길 바란다.

주제와 소재는 책 한 권을 모두 할애해도 모자랄 정도로 중요도가 높다. 여기에서는 '주제와 소재에 따라 다양한 의미로 해석할 수 있구나'라고 머리의 한편에 입력해두는 것만으로도 충분하다. 무엇을 어떻게 화폭에 담았는지 빠짐없이 기록하고, 내용을 정확하게 파악해나가자.

### 2. 색(어떤 색을 사용했는가?)

어떤 색을 사용했는지 밝혀 보자. 많이 사용된 색, 눈에 띄는 색 등을 작품에서 읽어낸다. '색상환'에서 마주 보는 위치에 놓인 색깔은 보색 관계이며, 서로 '돋보이게 하는 색'으로 사용된다. 색의 이론 역시 주제나 소재만큼이나 내용이 깊지만, 체크 시트 작성 단계에서는 '주로 사용된

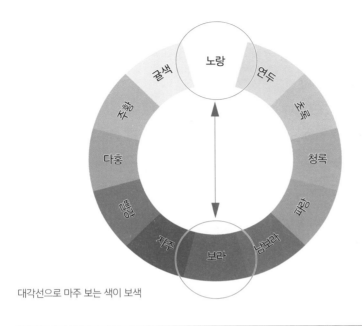

대각선으로 마주 보는 색이 보색

▲ 색상환과 보색 관계

색'과 '인상적인 색'에 초점을 두고 살펴보기를 바란다.

### 3. 명암(전체적으로 어떤 분위기인가?)

세 번째는 화면 전체의 명암에 대한 내용이다. 그림의 표현적인 분위기가 밝게 느껴진다는 주관적인 느낌을 적어도 좋다. 어떤 작품은 명암을 강렬하게 구분하여, 한 화면 안에 밝고 어두운 면이 동시에 표현되기

도 한다. 이러한 경우에는 전체적으로 어떤 인상을 받았는지에 무게를 두고 '밝음' 혹은 '어두움'을 다섯 단계로 표시하면 도움이 된다.

### 4. 구성(구성 요소는 얼마나 많은가?)

화면 구성이 단순하거나 복잡한지 살펴볼 차례다. 명암과 마찬가지로 감상을 솔직하게 적어도 괜찮다. 예를 들면, 페르메이르의 〈진주 귀걸이를 한 소녀〉는 매우 간결한 구성을 취하고 있다. 한 화면에 한 사람인 여성을 그린 '1화면 1대상'의 구성이기 때문이다. 또한 어두운 배경과 인상적인 소재가 어우러지면서 파격적인 분위기를 뿜어내어 사람들의 기억에 남기 쉬운 작품이다.

복잡한 구성의 대표적인 작품으로는 벨라스케스의 〈시녀들〉(그림 1)을 꼽을 수 있다. 제작된 후로 수백 년이 흘렀음에도 불구하고, 지금도 이 그림을 어떻게 해석하면 좋을지 논란이 있을 정도이다. 화면 안에 그려진 대상이 많을수록 복잡하다고 할 수 있다. ①의 내용과 비교해 보면서 생각이 이끄는 대로 체크해 보자.

### 5. 크기

다음 순서는 작품의 크기이다. 크기에 따라서 감상자가 받는 인상이 좌우된다. 작품의 크기는 화집이나 컴퓨터 화면에서 볼 때와 작품을 직접 봤을 때 감상이 달라지는 원인 중 하나이기도 하다. 귀스타브 쿠르

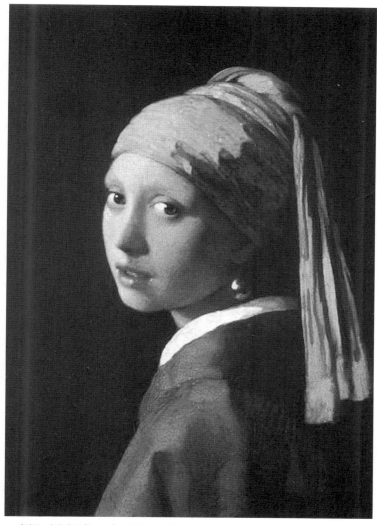

▲ 〈진주 귀걸이를 한 소녀〉 / 요하네스 페르메이르 / H44.5cm×W39cm / 1665~1666년/
헤이그 마우리츠호이스 미술관

베가 남긴 걸작 중 〈오르낭의 장례〉(그림 2), 〈화가의 아틀리에〉(그림 3)는 약 세로 3m×가로 6m에 달하는 엄청난 크기의 캔버스에 그려졌다. 당시에는 이처럼 웅장한 크기의 작품을 그릴 때, 그림 중에서도 가장 '고상'하다고 인정받는 역사화 주제만 허용되었다. 쿠르베는 〈오르낭의 장례〉을 제작하면서 최고의 품격이 담긴 장면 대신 어느 한 개인의 장례식 모습을 담아 물의를 일으켰다.

이처럼 흥미로운 에피소드도 얽혀 있는 작품의 '크기'가 자신에게 어떤 감각을 호소하는지  귀 기울여 보기 바란다. 어쩌면 아주 조그마한 그림이 깊은 울림을 주며 거대하게 느껴지는  일도 있을지 모른다. 그러한 느낌까지 빠뜨리지 말고 적어 두자.

### 6. 종합의견 '좋음/싫음'

마지막으로 ①~⑤의 각 항목에 대한 자기 생각을 적는다. ① '주제와 소재는 얼마나 마음에 들었는지', ② '색 사용은 얼마나 좋았는지'처럼 다섯 단계로 구분하고, 레이더 차트에 적용한다.

레이더 차트가 클수록 자기가 좋아하는 작품이다. 여러 작품의 체크 시트를 만들면 자기의 취향이 한눈에 보인다. 그 과정에서 신기하게도 자연스럽게 작품을 읽을 수 있게 된다. 마지막으로 '⑦ 어떤 점이 좋고, 싫은가'의 칸에 자기가 가장 '신경 쓰였던' 좋고 싫은 부분을 자유롭게 적어 보자. 당신이 어떤 부분을 의식하는지 파악할 수 있다.

# '작품 감상 시트'로 볼 수 있다! 명작 <밤의 카페 테라스>

지금까지 '작품 감상 체크 시트' 사용 방법에 대해서 설명했다. 다음으로 '작품 감상 체크 시트'를 실제 감상에 대입하면 어떤 효과가 있는지 예시를 들어보려고 한다. 첫 번째 작품으로 일본인에게 인기가 매우 높고, 여전히 관련된 영화나 책이 출판되는 등 존재감이 점점 더 빛나는 화가 빈센트 반 고흐의 <밤의 카페 테라스>(그림 4)를 골랐다.

우선 이 그림의 제목 및 제작 시기를 살펴보자. 제목은 <밤의 카페 테라스>이며 제작된 해는 1888년이다. 고흐는 1853년에 태어나 1890년에 사망했다. 즉, 세상을 떠나기 2년 정도 전에 그린 만년의 작품이라고 할 수 있다. 이 시기는 고흐가 프랑스 아를에서 자기의 '꿈'을 이루기 위해서 노력하며 자신감이 넘쳤던 시기이다. 아를 지역으로 거처를 옮기고 훗날 고흐와 함께 후기인상파의 거장으로 이름은 남긴 폴 고갱과 함께 지내면서 협업하기로 했던 무렵이다.[*] 고흐는 고갱과 함께 작업 생활을 하게 되어서 매우 기뻤던 모양이다. 고흐는 고갱을 기다리며 최선을 다해서 작품을 제작했다.

간단하게 당시의 상황을 이해한 뒤, '작품 감상 시트'를 기입해 보자.

-------------------------------------

[*] 파리 생활에 염증을 느낀 고흐는 심신을 달래기 위해 1888년에 프랑스 남부 아를로 떠났다. 고흐는 강렬한 햇살과 밝은 분위기의 아를 풍경에 매료되었고, 이곳에 머물면서 200점의 그림을 완성했다. 고갱에게 아를에서 조합 성격의 화가 공동체를 꾸리자고 제안을 했고, 두 사람은 9주간 함께 지내며 작업했다. (역주)

## 1. 주제와 소재

실제 그림에는 무엇이 그려져 있는가?

- 화면 중앙 왼쪽: 시간은 밤이며, 카페 테라스에 손님 10여 명과 눈에 띄는 하얀색 의상을 입은 종업원이 보인다.
- 화면 중앙 오른쪽: 카페 테라스와 대조적인 분위기로 밤의 모습을 그렸다. 몇 명의 사람들이 있다. 카페에 들어가려는 사람도 있고, 서둘러 집으로 향하는 사람도 있는 것 같다.
- 화면 위쪽: 푸른색의 아름다운 밤하늘과 반짝이는 별들이 그려져 있다. 매우 크고 아름다운 별이다.
- 화면 앞쪽: 벽돌이 깔린 길바닥이 화면의 오른편에 펼쳐져 있다. 벽돌길 덕분에 위아래로 구분된 극명한 명암 대비가 부드럽게 느껴진다.

## 2. 색

어떤 색을 사용했는가?

- 인상적인 노란색과 파란 계열의 보색을 사용해서 강한 대조를 연출했다.
- 그 밖에 초록색이나 검정, 흰색을 사용했다.

## 3. 명암

밝은 분위기라고 할 수 있다. 밝은 노란색과 그 보색인 파란 계열의 색을 사용하기 때문에 대비가 매우 분명하고, 전체적으로 밝고 화려한 인상을 주는 그림으로 완성되었다. 밤의 카페 테라스가 들떠있는 분위기의 장소로 비춰진다.

## 4. 구성

소재는 카페 테라스와 길거리, 사람들 위로 펼쳐진 밤하늘과 별을 그렸다. 한 화면 속에 담긴 소재가 많기 때문에 조금 복잡하게 느껴질지도 모른다. '조금 복잡'하다는 부분을 체크해 두자.

## 5. 크기

앞서 말한 바와 같이 사진으로 보는 것과 실물을 직접 봤을 때의 인상은 크게 차이가 난다. 이 그림의 사이즈는 80.7cm×65.3cm이다. 너무 크지 않으면서도 존재감이 있는 사이즈라고 할 수 있다. 또한 강한 대비를 끌어내는 색깔들을 배치했기 때문에 실제 사이즈보다 조금 크게 느껴질지도 모른다. 이 항목에서는 '보통'에 체크해 두겠다.

## 6. 종합의견 '좋음/싫음'

나는 종합적으로 이 그림이 '매우 좋다'. 각자 자기의 감상을 레이더 차

트에 기입해 보길 바란다. 그러면 어떤 부분에 강하게 끌리는지, 어떤 부분에서 강한 혐오감을 느끼는지 등을 '구분해서' 생각할 수 있게 된다.

참고가 될 수 있도록 다음 쪽에 내가 기입한 '작품 감상 체크 시트'를 실었다. 여러분의 시트는 어떤지 궁금하다.

# 작품 감상 체크 시트

제목: 밤의 카페 테라스　　작가: 고흐(1853~1890)　　제작연도: 1888년

① 소재
소재는 무엇인가? (관찰 후 기록하기)

밤의 카페 테라스,
10명 정도의 손님,
졸업인, 거리를 걷는 사람들,
별이 빛나는 하는, 벽돌기 등

② 색
어떤 색을 사용했는가? (관찰 후 기록하기)

• 인상적인 노란색
• 그밖에 초록색과 검정, 흰색

③ 명암
전체적인 분위기를 명암에 빗대어 O로 표시하기

매우 어두움 ── 보통 ── 매우 밝음

④ 구성
단순하다? 복잡하다? 어떤 분야기인지 O로 표시하기

단순 ── 보통 ── 복잡

⑤ 크기
작품의 크기에 대해서 O로 표시하기

매우 작다 ── 보통 ── 매우 크다

⑥ 종합 의견(좋음 / 싫음)
①~⑤에 대해서 어떻게 느꼈는가?

1 싫음　2 보통　5 좋음

① 주제와 소재
② 색
③ 명암
④ 구성
⑤ 크기

⑦ 어떤 부분이 좋고, 싫은가?
자신의 생각 써보기

노란색은 주요색으로 사용했고, 많아 대비가 분명하다. 어둠다운 밤하늘이 새색하게 느껴지는 표현, 즐비으로 채워진 듯한 별빛 덕분에 노란색으로 칠해진 밤비든 카페가 화려해 보인다. 마치 고흐의 내면을 나타낸 것 같다.

# 뜨거운 논란을 일으킨 <올랭피아> 있는 그대로 보기

두 번째 작품은 19세기를 대표하는 화가 에두아르 마네의 <올랭피아>(그림 5)로 1863년에 제작되었다. 마네는 1832년에 태어나 1883년에 사망했으며, 이 작품은 31세에 그린 그림이다. <올랭피아>는 여러 미술책에서 다루듯이 세상에 공개된 후 '문제작'으로 거센 비난을 받았다. 공분의 대상이 된 이유는 제목인 '올랭피아'를 조사하면 이해할 수 있는데, 올랭피아는 당시 프랑스에서 매춘부를 의미하는 말이었다고 한다.*

지금부터 '작품 감상 체크 시트'를 따라서 작품을 살펴보자.

### 1. 주제와 소재

실제 그림에는 무엇이 그려져 있는가?

- 화면 중앙: 나체의 여성이 감상자를 똑바로 바라보고 있다. 침대에 비스듬히 누워 있다. 젊은 여성이다.
- 화면 오른쪽: 여성의 오른쪽에는 꽃다발을 든 흑인 여성이 서 있다.
- 화면 오른쪽 구석: 꼬리를 치켜세운 검은 고양이가 있다.

--------------------------------

* '올랭피아'는 알렉상드르 뒤마의 소설 <춘희> 속 등장인물의 이름으로, 작품의 인기가 높아지면서 매춘부와 동의어로 통하게 되었다. 마네는 여성의 누드화를 완벽한 회화적 기법과 신화적 주제로만 그린 전통적인 화풍에 반하여 실험적인 표현으로 현실의 매춘부를 그리고, 노골적인 제목을 붙여 대중의 놀라움과 격분의 대상이 되었다. (역주)

- 배경: 녹색 커튼으로 보이는 칸막이와 갈색 벽을 그린 것 같다. 원근감이 없어서, 무엇을 그렸는지 확실하게 구분되지 않는다.

## 2. 색

어떤 색을 사용했는가?

- '여성의 피부를 표현한 상아색과 침대의 흰색'이 눈길을 사로잡는다.
- 그밖에 녹색과 갈색을 사용했다.

## 3. 명암

어두운 분위기라고 할 수 있다. 녹색과 갈색으로 채워 묵직한 압박이 느껴지는 배경과 여성 주변에 집중된 흰색 표현이 대비된다. 막연히 답답함이 느껴지는 모습이다. 불길함의 대명사로 통하는 검은 고양이가 더해져서 전체적으로 어두운 인상을 풍긴다.

## 4. 구성

그림의 소재는 나체의 여성, 흑인 여성, 검은 고양이로 세 가지다. 비교적 단순한 구성의 그림이라고 할 수 있을 것 같다.

## 5. 크기

130cm×190cm의 사이즈. 커다란 작품이라고 할 수 있다. '대형 작품'이라는 점을 체크해 두자.

## 6. 종합 의견 '좋음/ 싫음'

항목마다 느낀 점을 레이더 차트에 기록해서 확인해 보자. 나는 종합적으로 이 그림이 '불편'하게 느껴지는데, 어떤 부분 때문에 부정적인 인상을 받았는지를 포함한 여러 가지 사실이 드러난다.

다음 쪽의 '작품 감상 체크 시트' 예시 내용을 참고하기를 바란다.

왜 〈올랭피아〉는 사람들에게 손가락질을 받았을까?

결론부터 말하자면 '나체의 매춘부라는 현실 속 여성을 등장시켰으며, 원근법을 무시하고 그린 그림'이었기 때문이다. 비난의 이유를 파헤치기 위해서는 시대(Period)에 대한 이해가 필요한데, 이에 대한 내용은 뒷부분에서 다룰 예정이다. 먼저 '작품 감상 체크 시트'를 따라 정보를 정리하면서 〈올랭피아〉를 구석구석 살펴보자.

작품 감상 체크 시트

제목: 올랭피아       작가: 마네(1832~83)       제작연도: 1863년

① 소재
소재는 무엇인가? (관람 후 기록하기)

나체 여성,
꽃다발을 든 흑인 여성,
검은 고양이

② 색
어떤 색을 사용했는가? (관람 후 기록하기)

· 여성의 피부의 살아색과 침대의 흰색이
  눈에 띈다
· 그밖에 녹색, 갈색 등

③ 명암
전체적인 분위기를 명암에 빗대어 ○로 표시하기

매우 어두움 ── 보통 ── 매우 밝음
                ⊕

④ 구성
단순하다? 복잡하다? 어떤 분위기인지 ○로 표시하기

단순 ── 보통 ── 복잡
        ⊕

⑤ 크기
작품의 크기에 대해서 ○로 표시하기

매우 작다 ── 보통 ── 매우 크다
                    ⊕

⑥ 종합 의견(좋음 / 싫음)
①~⑤에 대해서 어떻게 느꼈는가?
1 싫음   3 보통   5 좋음
2 조금   4 조금

⑦ 어떤 부분이 좋고 싶은가?
자신의 생각 써보기

화면 밖의 관람자와 당당하게 시선을 맞추는 나체의
여성이 그려져 있다.
딱딱 표현하기 어려운 볼 수 있는 기운이 감돈다.
고개적인 자세에 검은 고양이와 빈틈없이 채워진 배경이
불편하게 느껴진다.

# 관찰에 능숙해지면 얻게 되는 '통찰력'

세심하게 작품을 관찰하기 위한 '작품 감상 체크 시트'가 도움이 되었길 바란다. 이처럼 성실하게 작품을 살펴보면, 간과하기 쉬운 '무엇을 표현하였는지'에 대해서 깊게 이해할 수 있다. 또한 관찰의 결과에 이어 차례로 떠오르는 의문을 하나씩 조사하고, 상상하고, 추측하면서 정보를 정리하는 방법을 추천하고 싶다. '꼬리를 무는 궁금증'은 고차원적인 미술 감상으로 도약하는 발판이 된다.

다양한 작품을 접할수록 관점이 넓어진다. 최근 일본에서 열리는 전시회는 상당히 친절하다. 작품 설명과 도록은 물론 홈페이지와 오디오 가이드를 통해 자세하게 정보를 제공한다. 이러한 내용을 참고하며 '작품 감상 체크 시트'를 적다 보면 만족스러운 결과를 얻을 수 있을 것이다.

처음부터 해설을 읽으면서 전시회를 돌아보는 방법은 추천하지 않는다. 선입견이 없는 새하얀 백지상태에서 먼저 작품을 접하고 체크 시트를 적어가면서 감상하기 바란다. 그 후에 작품 설명을 참고하면서 명화로 꼽히는 이유 등 정보를 보충하면 좋을 것이다.

처음에는 본인이 적는 감상이 작품과 어떤 식으로 관련되는지조차 모르는 경우도 있을 수 있다. 〈올랭피아〉가 역사적인 그림인 이유'나 '당시 시대 배경' 등을 단편적으로 살펴봐도, 머릿속에서 정보가 뒤죽박죽 섞이기도 할 것이다. 하지만 앞으로 소개하는 작품 분석 방법을 사용하면 그

림을 감상하기 위해 정보를 어떻게 연결하고 다뤄야 할지 알 수 있다.

일단 정보를 머리에 입력하면 하나의 작품에 대해서 깊게 탐구할 수 있는 시각이 생긴다. 결과적으로 자기 안에 '나침반' 같은 기준이 생겨서, 나침반이 향하는 방향을 따라며 깊게 작품을 음미할 수 있게 된다. 또한 여러 작품을 감상하는 경험을 통해 '아, 이거 좋다! ○○라는 이유가 이거였구나'라는 '통찰력'이 길러진다. 이처럼 반복된 경험을 통해 보이는 세계야말로 자기만의 미적 감각이라 할 만한 재산이다.

제 **4** 장

# 예술가의 인생 궤적을 더듬는
# '스토리 분석'

**이 장을 읽으면**

☑  예술가의 인생과 작품을 아우르며 작품의 의미를 깊게 해석할 수 있다.

☑  예술가의 성장이나 성격 등 '내면적 동기'가 보이기 때문에, '왜 그러한 작품을 제작했는지'를 알 수 있다.

☑  예술가의 가치관을 통해 더 나은 인생을 위한 용기와 힌트를 얻을 수 있다.

# '스토리 분석'으로 예술가의 인생 파악하기

이번에 소개할 분석 방법은 예술가의 인생을 풀어보는 '스토리 분석'이다. 유명한 스토리텔링 기법인 '영웅의 여정(Hero's Journey)'*을 변형시켜서 완성했다. 영웅의 여정은 주로 영화와 소설 등의 시나리오 작업에 활용되는데, 〈스타워즈〉도 대표적인 사례 중 하나다. 그 외에도 〈반지의 제왕〉과 〈해리포터〉처럼 세계적으로 흥행한 영화들도 같은 서사 구조를 활용해서 제작되었다고 여겨진다.

즉 성공 스토리에는 보편적인 법칙이 있으며, 이것을 '기본 형태'로 취하면 사람들의 기억에 남기 쉬워진다. 검증된 서사 기법을 미술 감상에 도움이 되는 형태로 발전시킨 것이 '스토리 분석'이다.

영웅의 여정을 바탕으로 만든 틀에 예술가의 인생을 끼워서 분석하면, 어떤 인생을 걸었는지, 왜 작품을 제작했는지 이해할 수 있다. 예술가의 인생을 알고 나서 작품을 마주할 때 '20대에 그린 작품', '아내를 잃은 슬픔을 그린 작품', '프랑스에 진출한 후 주변의 영향을 받아서 그린 그림' 등 '작품의 배경에 숨어 있는 예술가의 활동상'이 떠오른다. 작품 배후에서 시간의 흐름을 읽어내는 '감상법'을 익히면, 예술가의 특징을 능숙하게 파악할 수 있어

---

\* 영웅의 여정(Hero's Journey): 신화학자인 조지프 캠벨이 신화 속 영웅의 이야기를 분석하여 서사 구조를 패턴화한 것이다. 대표적인 5단계의 서사 구조(발단-전개-절정-해결-결말)를 총 17단계로 세분화했다. 새로운 분야로 모험을 떠나 시련을 극복하고 해결하는 전개도로서 프로젝트나 개인 삶 등 다양한 분야에서 활용되고 있다. (역주)

서 미술 감상이 점점 즐거워진다.

이처럼 '예술가의 인생'을 조사하고 내면으로 파고들면서, 공감과 반발을 거듭하며 더욱 높은 수준의 관찰을 할 수 있게 된다.

한편으로 자신의 인생을 돌아보는 계기가 되거나 시련을 극복하는 힌트를 던져주기도 할 것이다. 즉, 예술가의 인생 분석을 통해 '삶의 방식'을 배우고, 용기와 지혜를 얻을 수 있다. 이러한 성과는 스토리 분석의 진정한 묘미로 꼽을 수 있을 것이다.

## '스토리 분석'의 다섯 단계

지금부터 '스토리 분석'을 살펴보자. 다음 다섯 가지 단계로 예술가의 인생을 파악한다.

1단계: 여행의 시작 – '어떻게 예술가의 인생이 시작되었는가?'

2단계: 스승, 멘토, 동료 – '어떤 만남이 있었는가?'

3단계: 시련 – '인생 최대의 시련은?'

4단계: 변화와 진화 – '그 결과 어떻게 되었나?'

5단계: 사명 – '예술가로서의 사명은 무엇이었는가?'

## 스토리 분석

이름

의 인생

사망연도:

**1단계**    **어떻게 예술가의 인생이 시작되었는가?** ('천명', '여행의 시작', '경계선', '최초의 시련')

생년월일

_____

태어난 장소

_____

예술가가 된 계기는?

START

**2단계**    **어떤 만남이 있었는가?** ('스승', '멘토', '동료')

스승이나 멘토는?

경쟁자, 친구, 연인, 남편, 아내 등은?

**3단계**    **인생 최대의 시련은?** ('악마', '최대의 시련')

어떤 시련이 있었는가? 배우자의 죽음, 세상의 비난, 금전적 어려움, 건강 문제 등

**4단계**    **그 결과 어떻게 되었는가?** ('변화', '진화')

어떻게 시련을 극복하고, 어떻게 달라졌는가? 또한 작품은 어떻게 변화했는가?

**5단계**    **예술가로서의 사명은 무엇이었는가?** ('과업 완료', '귀향')

GOAL

결국, 예술가로서의 사명(업적, 후세에 미친 영향 등)은 무엇이었을까?

'스토리 분석'의 전제는 '인생은 여행이다'라는 사고방식이다. 인생 여정의 시작부터 끝까지 전체적으로 살펴보면 인물에 대한 이해가 깊어진다. 한 단계씩 자세히 알아보자.

**제1단계** 여행의 시작 — '어떻게 예술가의 인생이 시작되었는가?'

가장 먼저 **어떻게 예술가의 인생이 시작되었는지** 살펴본다. 자기의 의지로 결심하는 경우도 있지만, 주변 상황에 따라 반강제적으로 예술 활동을 펼친 경우도 있고, 친구의 권유로 우연히 시작한 경우도 있다. 저마다 다양한 형태와 사연으로 예술가의 길에 들어서게 된다.

어떤 경위로 미술의 세계를 경험하고 예술가의 삶에 발을 내디뎠는지, 예술가로 다시 태어난 '여행의 시작'을 파악해 보자.

**제2단계** 스승, 멘토, 동료 — '어떤 만남이 있었는가?'

여행길에서는 다양한 사람들과 만나기 마련이다. 친구나 경쟁자처럼 함께 실력을 겨루며 성장하는 사람, 앞길을 인도해주는 스승, 정신적인 안식처가 되는 멘토 등 **사람들과 교류하면서 여행의 방향성이 조금씩 명확해진다.** 예술가는 주변의 영향을 받아 그림 실력을 향상시키기도 하고, 최신 미술의 동향을 접하고 충격을 받거나 다양한 생각을 품기도 하며 독창적인 영역을 개척해나간다. 시간이 흘러 그가 지닌 재능이 세상에 드러나면서, 예술가로서의 업적이 쌓인다.

### 제3단계    시련 – '인생 최대의 시련은?'

예술가가 실력을 갖추고, 안정된 길을 걷고, 여행의 방향성이 결정되면, 끊임없이 시련이 찾아온다. 사랑하는 사람의 죽음이나 자신의 건강 문제, 금전적인 문제 또는 새롭게 도전했지만 인정받지 못하고 거센 비난에 부딪히는 등 다양하다.

시련이라는 이름의 '인생길에 가로놓인 벽'을 '악마'라고 설정했다. 게임이나 영화에 빗대어 설명하면 '끝판왕' 같은 존재로, 예술가가 걷는 길에 끼어들어 훼방을 놓는다. 주인공인 예술가가 끝판왕을 어떻게 쓰러뜨릴 것인지 심판대에 오른다.

### 제4단계    변화, 진화 – '그 결과 어떻게 되었는가?'

예술가들은 시련이 지나간 뒤 어떻게 변화하고 진화했을까? 다음 모험을 시작하거나 힘든 경험을 발판 삼아 더 높게 도약하는가 하면, 좌절해버리기도 하는 등 백인백색이다. 그중에는 역사에 이름을 떨치는 위대한 예술가가 되거나 후대의 많은 예술가들의 '롤모델'이나 '영웅'으로 남는 사람도 생긴다.

### 제5단계    사명 – '예술가로서의 사명은 무엇이었는가?'

삶이 막을 내리면 당연히 예술가도 더 이상 앞으로 나아갈 수 없다. 운이 좋으면 생전에 높은 평가를 받아 거장으로서 지위를 마음껏 누리

기도 하지만, 행운이라 할 수 있을 만큼 드물다. 수많은 작품이 예술가의 죽음과 함께 잊힌다. 그러나 사후에 재발견되어 주위 사람들에 의해 '평가'가 반전되는 경우도 있다.

시간이 흘러 가치를 새롭게 인정받는(반대로 평가가 낮아지는) 것은 '예술가로서의 사명은 무엇이었는가?'라는 물음과도 관련이 있다. '어떤 사명을 갖고 태어났는가?'라는 질문을 머릿속에 새겨두고 인생을 들여다보는 작업은 예술가로서 해야 할 역할과 인간적인 면모를 깊게 이해하는 데 도움이 된다.

이상 스토리 분석의 다섯 가지 단계를 살펴보았다. 제시한 기준에 맞추어 예술가의 인생을 무 자르듯이 구분할 수 없는 경우도 있을 것이다. 그러나 이 분석 방법의 목적은 뚜렷하게 단계를 나누어 정리하는 것이 아니다. 각 단계에 해당하는 물음에 맞는 답을 찾으면서 예술가에 대해 제대로 이해하는 것이 중요하다.

다소 번거롭게 느껴질 수 있는 밑 작업이지만, **작품을 관찰할 때 매우 중요한 '길잡이'가 된다.** 작품은 '사람'이 만든다. 그러므로 제작한 사람이 살았던 흔적을 추적하면 작품을 철저하게 읽어내기 위한 충분한 단서를 손에 넣을 수 있다.

# 평생 그림을 그린 렘브란트의 인생 이해하기

'스토리 분석'을 실제로 적용해 보자. 실전 과제로 선택한 예술가는 렘브란트 판 레인이다.

렘브란트 판 레인(1606년 7월 15일~1669년 10월 4일)은 바로크 시대에 활약한 네덜란드의 대표 화가이며, 유명한 작품으로 〈야간 순찰〉(그림 6)이 있다. 바로크 시대에는 걸출한 화가들이 연이어 태어났다. 이탈리아의 카라바조, 플랑드르의 루벤스, 스페인의 벨라스케스, 네덜란드의 페

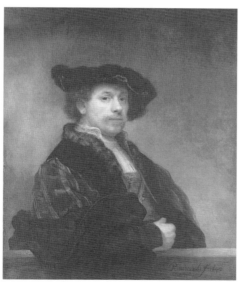

▲ 〈34세의 자화상〉 / 렘브란트 판 레인 / H101cm×
W80cm / 1640년 / 런던 내셔널 갤러리

르메이르 등 서양 미술사에서 매우 중요한 거장들이다. 렘브란트도 그중 하나로 역사에 굵직한 흔적을 남겼다. 렘브란트의 인생을 한마디로 표현하면 '롤러코스터 인생'이라고 할 수 있을 것이다. 여러 부침을 겪으며 쌓인 '인생 경험'은 화폭 속에서 더욱 깊고 풍부한 표현으로 승화되었고, 세기의 화가로서 명성을 얻은 이유가 되었다. 지금부터 렘브란트의 인생을 '스토리 분석' 방식으로 훑어 보자.

**제1단계**　여행의 시작 ─ '어떻게 예술가의 인생이 시작되었는가?'

렘브란트는 제분업을 경영하는 집안의 아홉 형제 중 여덟 번째로 태어났다. 태어난 해는 1606년이고, 성장한 지역은 네덜란드의 라이덴이다. 다른 형제들은 아버지를 도와 제분소에서 일했지만, 유일하게 렘브란트는 라틴어 학교에 다녔고 14세에 월반하여 라이덴 대학에 입학했다.

렘브란트는 고작 14세의 나이에 당시 최고 수준의 대학에 입학했을 정도의 비상한 수재였음에도 불구하고(오히려 머리가 너무 좋았기 때문일까?), 그림이나 데생에만 관심을 두었다. 결국 대학 입학 후 몇 개월 만에 부모님의 기대를 뒤로 한 채 학업을 중단하였고, 법률가 대신 화가의 길을 걷겠노라 결심을 굳혔다. 그리고 역사화가인 야콥 반 스바넨부르크의 제자로 들어가서 3년 정도 그림을 배웠다. 렘브란트는 이 시기부터 이미 보기 드문 재능을 발휘했다.

렘브란트는 이른 시기부터 화가가 되기로 결단을 내릴 수 있었다. 보

통 예술가처럼 '앞날이 불투명한 길'을 선택할 때는 반드시라고 해도 좋을 만큼 부모님의 심한 반대에 부딪히기 마련이다. 마음의 소리를 따라 '화가로 살겠다'고 열망을 내비쳐도, 가족이나 주변의 강경한 반대에 못 이겨 포기하는 경우가 굉장히 많다. 렘브란트는 그런 점에서 운이 좋았다고 할 수 있고, 화가로 살아도 성공할 수 있다고 부모님이 납득할 정도의 실력을 갖추고 있었을 것이다. 바꿔 말하면 화가의 인생에 전념할 '운명'을 타고 태어났을지도 모른다.

### 제2단계  스승, 멘토, 동료 – '어떤 만남이 있었는가?'

렘브란트는 인생의 터닝 포인트를 만들어준 사람들을 많이 만났는데, 특히 다음 세 사람은 핵심 인물이었다고 전해진다.

### 라스트만의 제자가 되다

1624년 18세의 렘브란트는 당시 네덜란드 최고의 역사화가로 꼽히던 암스테르담의 페테르 라스트만에게 가르침을 받았다. 반년 정도 기간이었지만 바로크 회화의 선구자로 자리 잡은 카라바조의 명암 기법 등을 익혔고, 당시의 최첨단 화법과 표현을 배웠다.

### 신동 얀 리벤스와의 경쟁

렘브란트처럼 라스트만 문하에서 12세부터 활동을 시작한 얀 리벤스

와 알게 되었고 선의의 경쟁을 했다. 리벤스는 신동이라고 불리는 젊은 화가였으며, 렘브란트와 공동 작업실을 꾸리는 등 절차탁마의 동료였다.

## 아내 사스키아와의 만남

1630년에 암스테르담으로 진출한 렘브란트는 1633년에 유복한 가정의 딸인 사스키아와 결혼했다. 이 결혼으로 렘브란트는 암스테르담의 정식 시민이 되었고, 많은 재산은 물론 부유층과의 연결고리를 갖게 되었으며, 부와 명성을 얻는 데 박차를 가했다.

렘브란트는 신진 화가로 성공 가도를 달렸고, 1635년에는 소속해 있던 공방에서 독립하여 수많은 제자를 받았다.

### 제3단계    시련 – '인생 최대의 시련은?'

스타화가로 명성을 떨치던 렘브란트의 인생에 굴곡이 생기기 시작한 것은 대표작 〈야간 순찰〉를 제작한 시기부터였다. 자녀 중 3명이 세상을 떠났을 뿐 아니라, 엎친 데 덮친 격으로 사스키아까지 결핵에 걸려 29세에 요절했다.

또한 렘브란트에게는 심한 낭비벽이 있었다. 미술품 등을 마구 사들였고, 투기에도 손을 대서 실패하는 등 사생활에 문제가 있었다. 사스키아의 사망 후에는 처가의 경제적인 후원도 끊겨서 생활이 궁핍해지기 시

작했다. 궁지로 내몰리는 와중에도 다방면으로 의뢰가 밀려들었지만, 완벽주의 성향이 강했던 렘브란트는 고객의 요청이나 납품 일정은 뒷전으로 미루기 일쑤였기 때문에 주문도 점점 줄어들었다.

### 제4단계　변화, 진화 — '그 결과 어떻게 되었는가?'

렘브란트의 인생은 아내의 죽음을 기점으로 내리막길을 걷기 시작하여 결국 파산에 이르렀다. 가정부와 연인 관계가 되면서 새로운 갈등이 생겼고, 일감이 줄어들었음에도 불구하고 변함없이 낭비를 일삼아 경제적으로 압박을 받았기 때문이다. 이에 더해 네덜란드와 영국 사이에 전쟁이 일어나며 네덜란드의 호황이 끝나는 등 악재가 겹친 것도 영향을 미쳤다. 이처럼 렘브란트는 인생 후반부에 깊은 수렁에 빠졌다.

렘브란트의 시련은 자업자득인 측면이 있지만, 외부적으로도 다양한 악조건이 연이어 발생했다. 보통의 사람이라면 그림 작업에 열정을 쏟을 수 없을 것이다. 하지만 렘브란트가 생의 끝자락 무렵인 1660년대에 남긴 작품을 살펴보면, 평생에 걸쳐 얻은 인생의 교훈과 지혜를 응축해 놓은 듯한 작품이 많고 내면이 배어 나온 것처럼 힘이 넘친다. 렘브란트는 어떤 역경에 처해도 그림에 대한 정열이 사그라지지 않았다. 오히려 해를 거듭하면서 더욱 진화했고, 영혼을 붓에 실어 표현했다. 그 대표작으로 꼽히는 작품 중 하나가 〈제욱시스로 분장한 자화상〉이다.

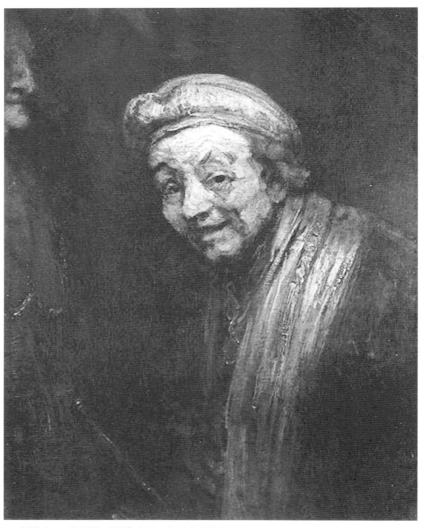

▲ 〈제욱시스로 분장한 자화상〉 / 렘브란트 판 레인 / H82.5cm×W65cm / 1668년 / 쾰른 발라프 리하르츠 미술관

사명 – '예술가로서의 사명은 무엇이었는가?'

렘브란트의 사명은 무엇이었을까? 내가 생각하는 렘브란트는 '그림을 그리기 위해 태어난 화가'이다. 렘브란트는 자신의 모든 것은 그림을 위한 양분이며, 수단이며, 오로지 그것만이 의미가 있다는 듯이 숨을 거두기 직전까지 캔버스 앞에 앉아 내면을 표현하는 작업에 힘을 쏟았다. 그의 인생은 그림을 위해 존재했다고 해도 과언이 아닐 정도다.

렘브란트는 바로크라는 새 시대를 대표하는 위대한 화가로 지금까지 많은 예술가에게 영향을 미치고 있다. 역사를 바꾼 화가의 파란만장한 삶은 예술을 위한 밑거름이 되었다. 고통스러운 경험까지 끌어안으면서 인간의 본연의 모습을 작품으로 표현하고자 노력한 결과, 마음을 움직이는 작품을 완성해냈다.

참고가 될 수 있도록 내가 기입한 내용을 소개하겠다.

## 스토리 분석

이름
### 렘브란트 판 레인 의 인생

사망연도:
**1669년**

**1단계** 어떻게 예술가의 인생이 시작되었는가? ('천명', '여행의 시작', '경계선', '최초의 시련')

생년월일
**1606년 7월 15일**

태어난 장소
**네덜란드 라이덴**

예술가가 된 계기는?
14세에 최고 대학에 입학할 정도의 굉장한 수재였지만, 그림에만 관심을 보였고 뛰어난 재능이 확인되었기 때문에 부모도 화가가 되는 것에 협조했다.

**2단계** 어떤 만남이 있었는가? ('스승', '멘토', '동료')

스승이나 멘토는?
· 최고의 역사화가
  페테르 라스트만(반년)

경쟁자, 친구, 연인, 남편, 아내 등은?
· 경쟁자 얀 리벤스
· 아내 사스키아
· 그 외 연인 등

**3단계** 인생 최대의 시련은? ('악마', '최대의 시련')

어떤 시련이 있었는가? 배우자의 죽음, 세상의 비난, 금전적 어려움, 건강 문제 등

· 자녀 3명의 죽음     · 아내 사스키아의 죽음
· 연인과의 불화       · 렘브란트의 낭비벽에 의한 경제적인 궁핍

**4단계** 그 결과 어떻게 되었는가? ('변화', '진화')

어떻게 시련을 극복하고, 어떻게 달라졌는가? 또한 작품은 어떻게 변화했는가?

아무리 가난해도 그림에 대한 열정이 식지 않았다. 오히려 부정적인 사건이 자기 탐색과 표현으로 흡수되었고, 연륜이 담긴 훌륭한 작품을 남겼다.

**5단계** 예술가로서의 사명은 무엇이었는가? ('과업 완료', '귀향')

결국, 예술가로서의 사명(업적, 후세에 미친 영향 등)은 무엇이었을까?

자기 안에서 끊임없이 솟구치는 열정을 죽기 직전까지 화폭에 쏟아낸 화가. 이러한 모습이야말로 진정한 렘브란트의 삶이며, 네덜란드 황금시대의 바로크를 대표하는 보물과 같은 존재라고 할 수 있다.

# 로댕은 어떻게 근대 조각의 아버지가 되었을까?

렘브란트에 이어 살펴볼 예술가는 가장 저명한 조각가 중 한 사람인 로댕이다.

오귀스트 로댕(1840년 11월 12일~1917년 11월 17일)은 19세기부터 20세기 초반에 활약했고, 근대 조각을 개척한 선구자로 역사에 이름을 남겼다. 〈생각하는 사람〉, 〈칼레의 시민〉, 〈지옥문〉이 대표작이다. 로댕이 살았던 19세기는 사실주의와 인상주의, 후기인상주의 등 혁명적인 화가와 사조

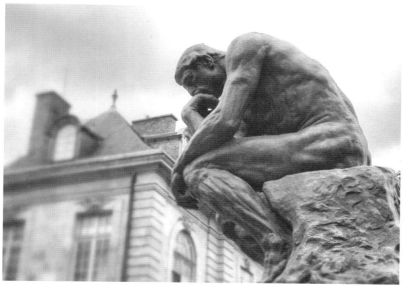

▲ 〈생각하는 사람〉 / 오귀스트 로댕 / H180cm×W98cm×D145cm / 1903년 / 파리 로댕 미술관

가 힘을 얻으며 기존의 상식을 뒤집은 시대였다. 로댕 역시 전통적인 조각 양식을 변혁하고, 근대 조각의 문을 연 혁명가였다.

로댕은 쉴 새 없이 왕성하게 제작 의욕을 발휘하여 수많은 작품을 남긴 괴물 같은 조각가였다. 로댕이 대단한 이유 중 하나는 '다작'을 했다는 점이다. 세계적인 천재 화가 피카소도 놀랄 만큼 많은 작품을 남긴 것으로 유명하지만, 로댕도 조각이라는 '입체적이며 무거운' 작품을 6,000점 이상 제작했다고 알려져 있다. 로댕은 초창기에는 세상에 알려질 만한 작품을 제작하지 못했기 때문에, 남아 있는 작품들은 거의 후반 40년 동안에 집중해서 제작된 것이다. 로댕은 어떤 삶을 살았을까? 즉시 그 인생 여정을 뒤쫓아보자.

### 제1단계 여행의 시작 — '어떻게 예술가의 인생이 시작되었는가?'

로댕은 파리의 노동자 계급 가정에서 태어났다. 형제는 누나가 있었으며, 10세 때부터 그림을 그리기 시작했다. 로댕은 어렸을 때부터 시력이 매우 나빴기 때문에 읽고 쓰는 것은 물론 공부에도 집중하기 어려웠다고 한다. 이런 결함을 가진 로댕에게 '그림 그리기'는 독서를 대신하는 수단이 되었다. 14세가 되던 해에 로댕은 본격적으로 그림을 배우기 위해 파리에 위치한 미술학교인 쁘띠 에꼴에 입학했고, 예술가의 길을 가기로 결심한다.

**제2단계**　스승, 멘토, 동료 – '어떤 만남이 있었는가?'

로댕의 예술가 인생에 큰 영향을 미친 계기는 도나텔로와 미켈란젤로의 조각 작품이었다. 당시 잘 나가던 조각가 카리에 벨뢰즈의 조수로 몇 년간 일했지만, 서로 마음이 맞지 않았고 경쟁 관계가 형성되어 많은 고생을 해야 했다. 로댕은 이탈리아 여행에서 미켈란젤로의 작품을 직접 보고 나서 '아카데미즘의 속박에서 해방되었다'라고 분명하게 밝혔다.

이탈리아 르네상스의 거장이 남긴 작품을 보고, 로댕은 자기만의 작품 세계를 구축해가기로 뜻을 굳힌다. 도나텔로나 미켈란젤로는 로댕이 조각가의 길을 걷는 데 가장 큰 영향을 준 존재였으며, 길잡이이자 본보기가 되었다.

두 사람의 천재 화가가 로댕의 예술 인생에 전환점을 만들고 이끌어 주었듯이, 태어나 죽을 때까지 삶을 지탱해준 사람이 두 명 있었다.

## 경제면, 정신면에서 버팀목이 되어준 누나 마리아의 존재

로댕의 인생 전반기, 즉 20세쯤까지의 인생을 경제적, 정신적으로 지지해준 사람은 2살 위의 누나 마리아였다. 마리아는 로댕이 에꼴 데 보자르(프랑스에서 가장 영향력 있는 미술학교) 입학에 실패했을 때도 따스하게 보듬어 주었다. 하지만 든든한 지원자였던 마리아는 1862년에 세상을 떠나고 만다. 로댕이 22살 되던 해였다. 누나의 죽음으로 로댕은 중대한 선택의 갈림길에 서게 된다. 이때 피에르 줄리엥 에마르 신부와 운명

적으로 만나게 되고, 로댕이 조각가의 길로 들어서는 데에 큰 영향을 주었다.

### 젊은 라이벌 카미유 클로델과의 만남

로댕은 〈지옥문〉을 제작할 무렵에 18세의 카미유 클로델을 알게 된다. 당시 로댕은 43세였지만 젊고 매력적이며 재능이 넘치는 카미유와 교류하면서 의욕과 영감을 얻는다. 카미유도 로댕에게 영향을 받아 걸작을 완성하는 등 서로 자극을 주고받았다.

**제3단계**　시련 – '인생 최대의 시련은?'

로댕이 인생 전반기에 겪었던 시련을 꼽아보면 다음 세 가지를 살펴볼 수 있다.

### 에꼴 데 보자르 입학 실패와 좌절

로댕은 17세 때 처음으로 에꼴 데 보자르의 입학시험에 도전했지만 미끄러졌다. 총 3번이나 입학시험을 치렀지만, 번번이 불합격. 입학이 어렵지 않다는 소문 때문에 더 크게 좌절했다.

### 가장 든든한 조력자였던 누나 마리아의 죽음

에꼴 데 보자르 입시 실패라는 충격에서 벗어나기도 전에, 불행이 꼬

리를 물고 찾아와 누나 마리아가 세상을 떠났다. 마리아는 로댕이 걷는 예술가의 길을 응원해 주며 정신적인 버팀목이 되어준 존재였다. 로댕은 깊은 슬픔에 빠져 의욕을 상실했다. 로댕은 수녀였던 마리아의 뒤를 따라 수도원에 입회하였고 미술 세계를 벗어나겠다고 마음먹는다.

하지만 로댕을 지도하던 피에르 줄리엥 에마르 신부는 로댕이 수도사를 그만두고 예술가의 길로 돌아가길 권유했다. 로댕도 결국 조언을 받아들여 다시 조각가로서 살아가기로 결심한다. 슬픔 속에서 허우적거리던 로댕을 피에르 신부가 구해 준 것이다. 만약 그대로 수도사로서 살아갔다면 세계 조각사의 운명은 크게 달라졌을지도 모른다.

## 〈청동시대〉에 대한 세상의 비판

미켈란젤로에게 강렬한 영향을 받았던 로댕은 조각가로서 본격적으로 활동하던 시기에 〈청동시대〉를 제작했다. 이 작품은 1877년에 발표되었다.

발표 당시에는 너무 사실적인 표현 때문에 '살아 있는 사람을 그대로 본떠 만든 것이 아닌가'라는 논란이 일었다. 전통적인 신화나 역사적인 주제로 조각 작품을 제작하는 것이 일반적이었기 때문에, 벨기에의 병사를 모델로 선택한 점도 비난을 받았다.

**제4단계** 변화, 진화 – '그 결과 어떻게 되었는가?'

로댕은 1875년에 이탈리아를 여행하면서 도나텔로와 미켈란젤로의 조각 작품을 접하고 매료된다. 자기의 이름을 걸고 조각가로 활동하기로 마음먹은 후 완성한 작품이 로댕의 출세작인 〈청동시대〉이다. 앞서 이야기한 것처럼 처음에는 완벽한 인체 표현 때문에 '살아 있는 모델을 그대로 본떠서 만들었을 것'이라는 비판을 받았다. 로댕은 실력을 증명하기 위해 같은 이름의 작품을 더 크게 제작하여 발표했다. 이 작품을 계기로 대중에게 인정받으며 새로운 국면을 맞이하게 된다.

그 후 대표작이 된 〈칼레의 시민〉, 〈생각하는 사람〉 등을 제작했다. 1889년에는 파리 만국박람회에서 〈키스〉를 선보이며 국제적으로 큰 호평을 불러일으켰고, 세계적으로 이름을 떨치게 되었다. 로댕은 1900년 파리 만국박람회에서 대규모의 회고전을 개최하며 성공한 예술가로서 전성기를 맞이한다. 로댕은 현재까지도 천재 조각가의 명성을 유지하고 있다.

**제5단계** 사명 – '예술가로서의 사명은 무엇이었는가?'

로댕의 사명은 한마디로 '근대 조각의 문을 연 혁명가'라고 할 수 있다. 로댕은 '근대조각의 아버지'로 평가받는데, 두 가지의 이유가 있다. '주제의 혁신'과 '제작 방법의 혁신'이라는 점이다.

로댕 이전에 활동했던 조각가들은 회화 분야와 마찬가지로 신화와 역

사 등 전통적인 주제로 작품을 제작했다. 제작 방법도 '사실적으로 제작' 하는 분위기가 요구되었다. 하지만 로댕은 살아 있는 사람을 소재로 삼는 등 우리 주변의 현실을 작품 세계에 끌어들였고, 제작 방법에서도 과장된 표현으로 요철을 강조하거나 손가락의 흔적 등을 작품에 남기는 등 작품에 '생명력'을 불어넣는 표현을 추구했다.

즉, 로댕은 엄격한 규율에 빠져 있던 전통적인 흐름에서 조각을 해방하고, 전환했던 것이다. 그러한 의미에서는 같은 시대에 등장한 '눈에 보이는 대로 표현' 하는 인상주의의 영향을 받았을 것이라고 여겨진다. 실제로 로댕은 모네를 존경했고, 2인전을 개최하는 동료였다고 알려져 있다. 내가 작성한 내용을 예시로 소개하니, 참고하기를 바란다.

| 이름 | 오귀스트 로댕의 인생 | 사망연도: 1917년 |
|---|---|---|

**1단계**    어떻게 예술가의 인생이 시작되었는가? ('천명', '여행의 시작', '경계선', '최초의 시련')

생년월일

**1840년 11월 12일**

태어난 장소

**프랑스 파리**

예술가가 된 계기는?

시력이 나빴기 때문에 읽고 쓰기에 도움을 받으려고 그림 그리기를 시작했다. 그 후로 예술가를 목표로 삼았다.

**2단계**    어떤 만남이 있었는가? ('스승', '멘토', '동료')

스승이나 멘토는?

· 가장 강한 영향을 받은 것은 미켈란젤로의 조각 작품으로 추측됨(인기 조각가인 카리에 벨뢰즈의 조수로 활동함)

· 피에르 줄리엥 에마르 신부

경쟁자, 친구, 연인, 남편, 아내 등은?

· 로댕의 정신적인 버팀목이었던 누나 마리아

· 재능을 갖춘 젊은 조각가 카미유 클로델

**3단계**    인생 최대의 시련은? ('악마', '최대의 시련')

어떤 시련이 있었는가? 배우자의 죽음, 세상의 비난, 금전적 어려움, 건강 문제 등

· 에꼴 데 보자르의 입학 실패

· 누나 마리아의 죽음

· <청동시대>에 대한 비판

**4단계**    그 결과 어떻게 되었는가? ('변화', '진화')

어떻게 시련을 극복하고, 어떻게 달라졌는가? 또한 작품은 어떻게 변화했는가?

자기가 표현하고 싶은 것을 응축하여 제작한 작품이 <청동시대>이다. 처음에는 비판을 받았지만, 결과적으로 로댕이 크게 평가받는 작품이 되어 이름이 널리 알려지게 되었다.

**5단계**    예술가로서의 사명은 무엇이었는가? ('과업 완료', '귀향')

결국, 예술가로서의 사명(업적, 후세에 미친 영향 등)은 무엇이었을까?

근대 조각의 문을 연 혁명가. 동시대 인물 등을 주제로 삼는 등 대상을 넓히고, '생명력'이 드러나는 표현을 추구하며 주제와 제작 방법에 혁신을 가져왔다.

# 인생을 '여행'에 비유하면 '지혜'가 보인다

## 인생의 고뇌를 표현으로 승화시킨 렘브란트

지금까지 두 거장의 생애를 살펴보았다. 렘브란트는 인생의 후반부터 가시밭길이 계속된 것처럼 보이는데, 저마다 어떤 식으로 이해했는지 궁금하다. 렘브란트는 역동적인 인생을 살았던 것으로 결론이 났지만, 정작 본인은 태연하게 "그게 뭐 어때서?"라며 어깨를 으쓱할 것 같다.

가까운 사람을 잃는 경험은 말로 표현할 수 없을 만큼 괴로울 것이다. 그러한 슬픔을 견디면서 '붓을 손에 쥘 수 있을까?'라는 의문도 품게 된다. 하지만 렘브란트는 세월의 흐름이나 고난의 경험을 자기 안에 거두어들이고 예술로 승화시켰다. 오히려 해를 거듭할수록 회화적인 표현이 원숙해지고, 더욱 자유로워진 것처럼 보인다.

렘브란트에게 직접 들을 수 없으니 어디까지나 상상에 불과하지만, 작품에 드러나는 '감정의 표출 방법'과 몸은 노쇠할지언정 열정은 사그라지지 않았던 모습을 보면, 그림에 대한 의지는 종말에 가까워질수록 더욱 커졌다고 말할 수 있지 않을까.

## 세기의 조각가 로댕의 고생길

로댕의 인생은 특히 전반기에 매우 고생했던 것을 알 수 있다. 조각가로 살아가고 싶었으나, 좀처럼 기회가 찾아오지 않았다. 벨기에로 이주하는

등 에둘러 돌아가는 시간을 보냈지만, 이탈리아 여행에서 미켈란젤로의 작품을 만나 거장의 숨결을 느끼고 조각가로 나아갈 길을 배웠다.

그 결과 자기의 독창성을 믿고 제작한 〈청동시대〉는 근대 조각의 아버지라고 불릴 정도의 대단한 출세작이 되었고 조각가로서의 첫걸음을 인정받는 계기가 되었다. 세상에 이름을 알리게 되었지만 이미 30대 후반에 접어들었기 때문에, 순조롭지만은 않았을 것이다. 그러나 이후 세상을 떠날 때까지 30년이 넘는 시간 동안 거장으로 평가받으며 예술가로서는 드물게 살아 있을 때 세계적인 명예와 부를 이뤘다.

## 인생의 유형에서 떠오르는 '지혜'

'스토리 분석'을 진행하면 예술가의 작품에 대한 태도를 어렴풋이나마 느낄 수 있다. 또한 '시련을 이겨내고 꾸준히 예술 활동을 할 수 있었던 힘'과 관련된 내면의 이유도 드러난다. 예술가의 삶을 훑어본 뒤 작품을 마주할 때, 가려져 있던 '인생'이라는 새로운 감상의 축이 형성된다. 새 도구를 사용해서 입체적으로 작품에 접근할 수 있게 되는 것이다. 실제로 이 방법을 적용하여 감상하면서 전후를 비교해 보기를 바란다. 차이점이 확실하게 느껴질 것이다.

이 분석 방법의 효과는 작품을 깊게 이해하고 해석하는 것에 그치지 않는다. 여러 예술가의 인생을 파헤치면서 지혜를 발견하고, **앞으로의 삶에 반영할 수 있는 좋은 본보기를 얻을 수 있다.**

살다 보면 고통스럽고 슬픈 사건을 맞닥뜨릴 때도 있다. 현대사회는 100세 장수 시대라고도 한다. 길어진 수명에 어찌할 바를 모르고 우왕좌왕할지도 모른다. 하지만 역사에 남은 예술가의 인생을 살펴보면, 하늘이 내린 재능을 갖춘 사람도 크고 작은 '시련'에 직면한다는 사실과 장애물을 뛰어넘어 앞으로 나아갈 수 있다는 사실을 알 수 있다. '시련'을 극복하는 비결을 배울 수도 있고, 오히려 좌절에 빠져 있던 어두운 시기가 참고가 되는 경우도 있을 것이다. 이처럼 예술가의 삶의 모습을 구체적으로 들여다보고 배운 점을 인생의 '지혜'로 활용할 수 있다.

예를 들어 렘브란트의 인생에서는 어떤 지혜를 발견할 수 있을까. 저마다 다른 지혜를 찾겠지만 나는 이런 생각을 떠올렸다.

'어떤 일이 일어나든 자기가 선택한 길을 묵묵히 걷자. 주변에서 들리는 소리에 연연하지 말고 항상 자신을 높이자. 감당하기 힘든 슬픈 일이나 괴로운 사건에 휘말린다고 해도. 그러면 길은 반드시 열린다. 걷기를 멈추면 아무것도 이루지 못한다.'

다양한 인생을 정리해 보면 어떤 종류의 '사이클'이나 '패턴'이 있다는 사실을 알 수 있다. 특히 렘브란트의 인생에서는 일종의 부정적인 패턴이 눈에 띈다. 바로 낭비라는 고약한 버릇이 원인이다. 돈이 생길수록 소비도 눈덩이처럼 불어나서 결국 경제적 파탄으로 치닫는 악순환이 벌어지는 패턴으로 렘브란트는 끝까지 벗어나지 못했다. 부정적인 패턴에서 탈출해서 신바람 인생을 즐기는 사람도 있고, 죽는 순간까지 허우적거리며 괴로워하는 사람도 있다. 이러한 내용이 조금씩 보이게 된다.

인생은 대각선이 아니라 나선형으로 발전한다. '스토리 분석'의 높은 경지에 오르면 길이 남을 이야기가 인생의 숫자만큼 있고 그중에서 같은 것은 하나도 없다는 사실을 깨닫게 된다. 우리의 삶 자체가 무엇과도 바꿀 수 없는 '예술'이기 때문에 우리는 '인생이라는 궁극의 예술'의 노예인 것이 아닐까.

제 **5** 장

# '입체적 분석'으로
# 미술 업계의 구조 파악하기

**이 장을 읽으면**

- ✓ 당시 미술 업계의 상황을 알고, '사진'에서 '동영상'으로 감상의 시선이 변화한다.

- ✓ 시간여행을 떠난 것처럼 작품이 제작된 시대에 몰입하게 된다.

- ✓ 예술가와 작품을 부감*하듯이 폭넓게 이해할 수 있게 된다.

----------------------------------

\* 부감: 위에서 아래로 바라보는 장면을 말한다. 평범한 시선에서는 볼 수 없는 각도에서 바라봄으로써 새로운 이미지를 발견하거나, 전체 상황을 개괄하는 설명적인 묘사가 가능하다. 새와 같이 아래를 본다는 뜻으로 '버즈 아이 뷰(Bird's eye view)'라 부르기도 한다. (역주)

# 미술과 주변 상황을 한눈에 파악하는 '입체적 분석'

이번에는 더욱 확장된 시각을 소개한다. 추상적인 능력을 발휘해야 하기 때문에, 다소 어렵다고 느낄 수도 있다. 처음에는 이러한 접근 방식이 존재한다는 사실을 아는 것만으로도 충분하다. 아무쪼록 가벼운 마음으로 읽어 주길 바란다.

미술을 파고 들어가듯 살펴볼 때 효과적인 방법 중 하나로 혁신, 고객, 경쟁·공동개척을 이용한 '입체적 분석' 감상법이 있다. 이 감상법은 **미술 업계를 한눈에 이해하기 위한 전체 지도**라고 바꿔 말할 수 있다. 지금까지는 '3P'로 작품을 개관하고(제2장), '작품 감상 체크 시트'로 작품을 있는 그대로 파악하고(제3장), 예술가의 인생을 다섯 단계로 나누어 분석했다(제4장). 작품과 사람에 중심을 두었던 해석으로, 미시적인 접근이었다고 할 수 있다.

이번 장에서 다룰 '입체적 분석' 감상법은 거시적인 관점이 특징이다. 곤충의 눈처럼 조밀했던 시각에서 새의 눈처럼 부감하는 시각으로 변한다고 생각하면 적절할 것이다. 제5장에서는 '입체적 분석'을 활용하여 미술 업계와 작품의 관계를 중점적으로 파악한 다음, 제6장에서는 'A-PEST'를 기준으로 시대 환경을 통합적으로 살펴보며 시야를 넓혀갈 것이다. 이 감상법에 익숙해지면 작품과 제작 배경을 유기적으로 연결하며 의미를 찾을 수 있게 된다. '정지화면'처럼 보이던 작품이 '동영상'처

럼 역동적으로 느껴지게 될 것이다.

예를 들면 그림을 감상할 때 작품을 둘러싼 '흐름'을 볼 수 있게 된다. 즉 눈앞의 **작품을 시간의 흐름 속에서 입체적으로 파악할 수 있다.** 더 구체적으로 설명하면, 다른 작품이나 작가와 비교하는 수평적인 시선과 제작 당시의 환경을 파악하는 수직적인 시선을 더해 이전과 다르게 접근할 수 있게 된다. 그 결과 '지금까지 가려져 있던 시간과 사물, 사건'이 드러날 것이다. 이러한 감상은 제1장에서 소개한 감상의 5단계 중 4단계 수준에 해당한다. '색깔이 마음에 들어' 혹은 '주제가 좋아'라는 단순한 취향에 머무르는 단계(제1단계, 제2단계)에서 예술가의 인생에 공감하며 작품을 바라보는 단계(제3단계)를 거쳐 미술의 '흐름'을 파악하며 감상하는 단계(제4단계)로 발전할 수 있다. 제4단계에서는 사고를 확장할 수 있기 때문에 더 크게 감동하게 된다. 멈춰 있는 작품에 생명력을 불어넣은 듯이 더욱 역동적으로 작품을 읽고 맛볼 수 있는 단계라고 할 수 있다.

지금부터 '혁신' '고객', '경쟁·공동개척'이라는 세 가지 기준의 활용 방법을 구체적으로 살펴보자.

### 제1단계 시대의 흐름을 바꾼 '혁신' 파악하기

'입체적 분석'은 반드시 '혁신'부터 조사를 시작해야 한다. 왜냐하면 기술과 과학의 '혁신'이 불러오는 변화가 매우 크기 때문이다. 인터넷과 스마트폰의 등장으로 세상이 어떻게 달라졌는지 생각해 보면 실감할 수 있을 것이다. 이처

## 입체적 분석

### 1단계 — 혁신

**Q1** 기술과 과학 등의 분야에서 어떤 혁신이 일어났는가?
키워드 ○○세기, 발명, 기술혁신, 과학 등

**Q2** 그 혁신은 사회와 사람들, 그리고 미술 업계에 어떤 영향을 미쳤는가?

**Q3** 당시의 상황을 정리하면, 어떤 혁신이 일어났고 미술 업계는 어떻게 변화했는가?
(총정리)

### 3단계 — 경쟁·공동개척

**Q1** 당시 예술가는 몇 명이었으며, 집단이나 파벌을 형성하였는가? 또한 예술가들은 서로 어떤 관계였는가?
키워드 아카데미, ○○조합, ○○파, 살롱전(미술 전시회) 등

**Q2** 어떤 작품이 '새로운 흐름'으로 인식되었고, 제작되었는가?
키워드 회화, 조각, 역사화, 초상화, 풍속화, 정물화 등

**Q3** 당시 상황을 정리하면 예술가들이 어떤 작품을 제작한 점이 획기적이었는가? 그리고 그것은 어떤 인간관계 속에서 생겨났는가?
(총정리)

### 2단계 — 고객

**Q1** 제작한 작품은 누구에게 전달되었는가? 또한 그 사람은 어떤 직업과 계층의 사람이었는가?
키워드 교회관계자, 왕과 궁정, 귀족, 상인, 부유층, 경영자 등

**Q2** 고객은 왜 작품을 구입했는가?
키워드 포교, 권력, 번영의 상징, 기록, 취미 등

**Q3** 당시 상황을 정리하면, 고객은 어떤 사람들이었으며 왜 작품을 구입했는가?
(총정리)

럼 일상생활을 180도 뒤집는 기술혁신은 인류의 역사 속에서 몇 차례나 이루어졌다. 따라서 '혁신'부터 눈여겨보며 정보를 수집하기를 추천한다.

'입체적 분석'에서 '혁신'이란 '커다란 변화를 초래한 과학과 기술의 혁신', '회화와 조각 등 미술 작품과 동등한 가치를 제공하는 대체품의 등장'을 가리킨다. 사람들의 삶에 커다란 변화를 가져온 과학과 기술 발전과 그것을 기점으로 일어난 사건에 주목해 보자. '혁신'을 파악하기 위해서는 다음 세 가지 과정이 필요하다.

### 1. '혁신' 발견하기

**Q1** 기술과 과학 등의 분야에서 어떤 혁신이 일어났는가?

**키워드** ○○세기, 발명, 기술혁신, 과학 등

첫 번째 작업으로 전시회 홈페이지나 미술관의 전시 설명, 사전에 실린 '발명 연표' 등을 참고하여 당시 어떤 기술혁신이 일어났는지를 조사하자. 정보를 감지하는 안테나를 세우기 위해서 미리 '질문'을 마련해 놓았다. 문제의 답을 적듯이 Q1에 해당하는 사례를 작성하면 된다.

유의해야 할 부분은 **현대 사회에서 당연한 기술은 간과하기 쉽다는 점**이다. 우리는 현재의 시점에서 과거를 본다. 전기가 없어서 '등잔불로 살던 시대'는 상상할 수 없다. 하지만 우리가 자연스럽게 사용하는 물건들은 과거에 발명되거나 개발된 역사를 갖고 있다. 따라서 우리가 살펴볼 예술

가가 몇 세기 인물인지, 그 시대에 특별히 눈여겨봐야 할 '발명'이나 '기술혁신'은 무엇인지 발견하고자 집중해야 한다.

## 2. '혁신'의 영향에 대해서 적기

**Q2** 그 혁신은 사회와 사람들, 그리고 미술 업계에 어떤 영향을 미쳤는가?

다음으로 '기술혁신이 일어난 결과, 당시 사회와 사람들은 어떤 영향을 받았는가', '미술 업계는 어떤 충격을 받았는가?'를 조사한다. 또한 '그 결과 언제부터 어떻게 미술 업계가 변화했는가?'를 대략적으로나마 파악하면서 내용을 작성해 보자.

대부분 기술혁신이 이루어질 때는 긍정과 부정적인 반향이 동시에 일어난다. 새롭게 탄생해서 급성장하는 업계가 나타나는 한편, 도태되어 사라지는 업계도 있다. '저렴한 가격, 빠른 속도, 높은 품질'이라는 삼박자를 갖춘 혁신일수록 세계에 큰 변화를 불러일으킨다.

이처럼 기술혁신이나 대체품 등이 나타나면, 사람들의 생활이 달라진다. 사회에 새로운 바람이 불면, 미술을 둘러싼 환경도 바뀔 수밖에 없다. 특히 미술은 오랫동안 '고급품'으로서, '부가 집중되는 장소'에서 발달했다. 따라서 **기술혁신에 의해서 부가 집중된 장소에 새로운 미술의 형태가 생겨나는 경향이 있다.**

## 3. '혁신'에 대해서 정리하기

**Q3** 당시의 상황을 정리하면, 어떤 혁신이 일어났고 미술 업계는 어떻게 변화했는가?

마지막으로 '혁신이 미술 업계에 미친 영향은 무엇이었는가?'의 결론을 적는다. '미술 업계는 ○○하게 변화했다. ××의 등장으로 사회와 사람들에게 △△한 변화가 일어났다. 그 결과 미술 업계에도 ○○라는 변화가 일어났다'처럼 정리해 보자.

정보 정리를 잘하는 방법의 하나로 PREP 기법<sup>*</sup>이 있다. 이 방법은 발표나 기획 보고서를 작성할 때 논리와 설득을 갖추는 힘을 발휘한다. PREP 기법에 따라서 '결론(Point)→근거(Reason)→구체적인 사례(Example)→결론(Point)'의 순서로 정리하면 간단명료하게 표현할 수 있다.

### '정답 찾기'보다 '변화'에 주목하기

이 항목을 채울 때 한 가지 주의해야 할 점이 있다. '혁신의 항목에 적합한 내용일까?' 고민하는 **'정답 찾기의 관점'으로 정보를 판단하지 말아야 한다.** 조사 과정에서 옳은지 그른지를 신경 쓰지 말고 '당시 생활과 상식으로 당연했던 상황이 혁신에 의해서 어떻게 변화했는가'에 집중하길 바란다.

--------------------------------

<sup>*</sup> PREP 기법: 정보를 쉽고 빠르게 전달하는 화법으로, '처칠식 말하기 기법'이라고도 불린다. 주제(Theme), 숫자(Number)를 포함해서 '텐프렙의 법칙'으로 응용되기도 한다. (역주)

눈에 띄는 내용은 메모해 두고, 대략 분위기를 파악하는 데 주력해 보자. '혁신'에 대한 정보를 슬쩍 훑어보면서 당시의 상황을 상상할 수 있다면 그것으로 충분하다.

미술은 어디까지나 개인적인 기호나 해석으로 즐기는 것으로 생각한다. 역사적인 배경의 정답 확인에 연연하느라 작품 감상이 지루해진다면 주객전도라고 할 수 있다. 이 작업의 목적은 '작품에서 현장감을 느낄 수 있을 만큼 생생하게 감상하고 더 높은 안목을 갖추는 것'이므로, 마음가짐을 편안하게 하길 바란다. 이것은 이 책에서 소개하는 모든 감상법에 적용된다. 즐기는 마음으로 표를 작성하면 좋겠다.

### 제2단계  미술을 발전시키는 '고객' 파악하기

다음으로 주목할 것은 '고객'이다. 미술의 세계는 대대로 '고객'에 의해서 발전이 좌우되었다. 고객에 대해서 어떻게 접근하면 좋을지 자세하게 설명하겠다.

### 1. 고객을 특정하기

**Q1** 제작한 작품은 누구에게 전달되었는가? 또한 그 사람은 어떤 직업과 계층의 사람이었는가?

**키워드** 교회 관계자, 왕과 궁정, 귀족, 상인, 부유층, 경영자 등

현대의 미술 시장을 살펴보면, 세계 곳곳에 수많은 수집가가 존재한다. 일본에서는 조조타운의 마에자와 유사쿠, 유니클로의 야나이 다다시 등이 유명한데, 어느 시대나 거대한 부를 지닌 사람이 미술 시장을 지탱하고 예술가를 후원하는 구도는 변하지 않는다. 바꿔 말하면 **고객(수집가)이 있어야 훌륭한 예술가가 빛을 볼 수 있다.** 따라서 고객은 당시의 상황을 파악하는 데 매우 중요한 요소라고 할 수 있다.

실전에서 고객에 대한 내용에 접근할 때는 앞서 소개한 질문을 바탕으로 정보를 수집해나가자. 최종 목적은 **누가 구입했는가**를 밝혀내는 것이다. 또한 '어떤 부류의 사람들이 주로 구입했는가'라는 관점으로 정보를 정리하면, 이면에 가려진 제작 배경이 드러난다.

고객층의 변화는 예술가의 작품 및 표현 변화와 직결된다. 특히 서양 미술사에서 주요한 고객층은 '교회 관계자, 왕이나 궁정, 귀족, 상인, 부유층, 경영자 등'으로 분류된다. 이러한 점에 착안해서 실마리를 찾으면 좋을 것이다.

## 2. '고객은 왜 작품을 구입했는가?' 적어 보기

**Q2** 고객은 왜 작품을 구입했는가?

**키워드** 포교, 권력, 번영의 상징, 기록, 취미 등

고객이 누구인지 밝혀낸 다음에는, 왜 작품을 샀는지 추적한다. 예술

은 부유한 곳에 집중되는 법이다. 고객이 작품을 구입하는 이유는 '궁전을 비롯한 거주 장소나 공공장소의 장식 용도', '후세에 남길 초상화', '종교적인 활동', '개인 취미' 등을 꼽을 수 있을 것이다.

### 3. '고객'에 대해서 정리하기

**Q3** 당시 상황을 정리하면, 고객은 어떤 사람들이었으며 왜 작품을 구입했는가?

'혁신'의 Q3처럼 '총정리 내용'을 적어 보자. 이번에도 PREP 기법을 사용하면 일목요연하게 정리된다. 이전 시대와의 차이점에 대해서도 다루면 더욱 깊은 이해의 바탕을 마련할 수 있다.

## 고객을 알면 예술가에 대한 이해가 깊어진다

'고객'에 대한 정리 방법은 여기까지다. 고객을 알면 당시 예술가들이 누구를 위해 작품을 제작했는지 구체적인 장면을 상상할 수 있다. 그 내용은 당연히 '예술가가 무엇을 어떻게 그렸는가'라는 주제와 표현 면에도 직접적인 영향을 미친다.

### 제3단계 영향을 주고받는 '경쟁·공동개척' 관계 파악하기

마지막 관점은 '경쟁·공동개척'이다. 같은 시대에 활약한 대표적인 예

술가와 그들을 둘러싼 인간관계를 살펴본다. 예를 들면 경쟁자나 동료, 친구 등을 조사한다. 거의 모든 위대한 예술가들은 앞선 시대나 같은 시대 예술가들의 영향을 받았다.

### 1. '예술가들'에 대해서 대략적으로 살펴보기

**Q1** 당시 예술가는 몇 명이었으며, 집단이나 파벌을 형성하였는가? 또한 예술가들은 서로 어떤 관계였는가?

**키워드** 아카데미, ○○조합, ○○파, 살롱전(미술 전시회) 등

우선은 '예술가'를 살펴본다. 표에 적혀 있는 내용을 기준으로 정보를 정리해 보자. 첫 문항은 예술가가 얼마나 눈에 띄게 활동을 했는지, 어떤 환경에서 작품을 제작했는지 파악하기 위한 것이다. '예술가가 넘쳐난 시대', '도제 제도의 경쟁 속에서 살아남은 자가 인정받는 분위기였는지', '주류를 장악한 파벌이나 집단에는 어떤 사람이 있었는지' 등 정보의 범위를 압축해나갈 수 있다. 조사한 내용을 바탕으로 새로운 흐름이 어떻게 일어났는지 대충 파악한다.

가장 주목해야 할 부분은 '**변화**'이다. 특히 역사에 남은 거장은 주류였던 흐름에 '혁신'을 일으킨 인물이다. 혁신 배경에는 복합적인 이유가 얽혀 있지만, '**전통**'을 뒤집고 '**새로운 예술**'이 태어나는 순간에 주안점을 두면 좋을 것이다.

중심인물의 주변 인간관계에 주목하면 상황을 파악하기 더욱 쉬워진다. 스승과 제자라는 수직적인 관계나 경쟁자와 친구 등의 수평적인 관계를 포함한 모든 '인간관계'가 새로운 시대의 시작점이 되는 일이 많다. 따라서 특별히 기억해 두어야 할 내용이 있다면, 주변 인간관계에 대해서도 적어두자.

## 2. '주요한 제작 분야'에 대해서 파악하기

**Q2** 어떤 작품이 '새로운 흐름'으로 인식되었고, 제작되었는가?

**키워드** 회화, 조각, 역사화, 초상화, 풍속화, 정물화 등

당시의 환경 속에서 '어떤 장르의 작품이 제작되었는가', 당시의 '주류였던 제작물'(회화, 조각, 역사화, 초상화, 풍속화, 정물화 등)을 파악한다. 작품의 형태는 예술가의 의지에 따라 달라지기도 하지만, 앞서 언급한 바와 같이 '혁신'이나 '고객' 등의 영향에도 민감하기 때문에 지금까지 살펴본 내용을 근거로 분석할 수 있다.

## 3. '혁신·공동개척' 내용 정리하기

**Q3** 당시 상황을 정리하면 예술가들이 어떤 작품을 제작한 점이 획기적이었는가? 그리고 그것은 어떤 인간관계 속에서 생겨났는가?

마지막으로 총정리 내용을 적는다. 당시 상황에 초점을 맞추어 **'시대에 새로운 색을 입힌 획기적인 작품으로 평가받는 이유'**를 정리하자. 세상을 뒤집은 혁신적인 예술가도 처음에는 '주류파'에 속하여 안정된 길을 걷는 경우가 많다. 어느 정도의 수준에 이르러 주류의 작품을 전에 없던 방식으로 해석하고, 평가받아 역사에 이름을 남기는 예술가가 태어나는 것이다. 그리고 새 분야를 개척한 예술가를 중심으로 다음 시대의 주류가 형성된다. 이처럼 '새로운 경향'은 일시적으로 그 시대를 상징하는 총아로 대접받지만, 시간이 흐르면 '주류'로 자리매김하고 변혁의 대상이 된다.

이러한 점을 의식해서 당시 예술가들을 둘러싼 상황을 중점적으로 다루면, '경쟁·공동개척'의 관점을 파악하기 쉬워진다.

## '입체적 분석'으로 떠나는 시간여행

지금까지 '입체적 분석'에 대해서 자세히 알아보았다. 정보의 정리 방법에 대해 어느 정도 이해가 생겼길 바란다.

'입체적 분석'의 '혁신, 고객, 경쟁·공동개척'이라는 관점은 서로 긴밀하게 연결되어 있으며, 미술의 '시대별 특징과 경향'을 빚는 큰 흐름이다. 즉 세 가지의 관점을 유기적으로 엮어 분석하면 '특징적인 미술 양식이 탄생한 이유'를 근원부터 이해할 수 있다. 자연히 당시 활동했던 예술가의 작품 속에 녹아 있는 '흐름'과 '배경'도 보이게 된다. '시대의 특징'을 민감하게 짚어낼 수 있으면, 시간여행을 떠난 것처럼 생생하게 예술가와

작품을 감상할 수 있게 된다. 이러한 성과야말로 '입체적 분석'의 진면목이라고 할 수 있다.

## '입체적 분석'으로 읽는 네덜란드 황금시대

'입체적 분석이란 무엇인가'를 이해한 상태에서 실제로 이를 이용해 분석해 보자. 인터넷 검색을 활용한 정보 조사로도 충분히 실천할 수 있다. 내가 경영하는 회사의 '제로 아트(Zero art.jp)'라는 사이트에서도 서양 미술 정보를 제공하므로 도움이 되리라 생각한다.

이번에는 요하네스 페르메이르와 그가 살았던 '네덜란드 황금시대'를 살펴보고자 한다. 많은 사람이 사랑하는 페르메이르는 네덜란드를 대표하는 거장이다. 일본에서도 매우 인기가 높고, 관련된 주제의 전시회도 몇 차례나 열렸다. 하지만 작품의 의미나 대표 작품은 널리 알려졌지만, 페르메이르가 살았던 17세기의 네덜란드에 대해서는 생소한 사람이 많지 않을까. 17세기의 네덜란드는 기적이라고 평가받을 정도로 훌륭한 시대였다. 지금부터 '입체적 분석' 감상법을 적용해서 살펴보자.

### 기적의 '네덜란드 황금시대'는 어떤 시대였는가?

앞서 언급한 것처럼 페르메이르가 살았던 17세기의 네덜란드는 무역과

예술이 꽃을 피웠던 시대로, 네덜란드 황금시대라고 불린다. 역사에 대해서 잘 몰라도 괜찮다. 하나씩 핵심적인 내용을 짚어나가기만 해도 시대 배경을 확실하게 이해할 수 있다. 17세기의 일본은 '에도시대'였다. 에도시대의 외교정책은 '쇄국'이었지만, 이례적으로 무역의 문을 열었던 나라 중 하나가 네덜란드였다. 당시 네덜란드는 아시아의 향신료 교역을 독점하여 막대한 이익을 쌓았으며, 유럽에서 가장 번영한 나라로 한 시대를 풍미했다.

이와 같은 시대 배경과 미술 업계를 '입체적 분석'을 이용해서 어떻게 아우르면 좋을까? 새처럼 하늘을 위에서 전체의 모습을 조망하는 감각을 상상해 보자. 내가 작성한 내용을 참고하면 도움이 될 것이다.

작성된 내용을 통해서 시대 상황이 어렴풋하게나마 보이는 것 같다. 각 단계에 맞추어 상세하게 설명하겠다.

**제1단계**    시대의 흐름을 바꾼 '혁신'을 파악하기

1. '혁신' 발견하기

**Q1** 기술과 과학 등의 분야에서 어떤 혁신이 일어났는가?

**키워드** ○○세기, 발명, 기술혁신, 과학 등

- 네덜란드 특유의 산업, 풍차의 발전
- 각종 산업의 발전
- 목재 생산업 등의 발전에 따른 조선 기술의 고수준화

## 입체적 분석

### 1단계   혁신

**Q1** 기술과 과학 등의 분야에서 어떤 혁신이 일어났는가?
**키워드** ○○세기, 발명, 기술혁신, 과학 등

· 네덜란드 특유의 산업, 풍차의 발전
· 목재 생산업 등의 발전에 따른 조선 기술의 고수준화
· 각종 산업의 발전

**Q2** 그 혁신은 사회와 사람들, 그리고 미술 업계에 어떤 영향을 미쳤는가?

· 네동방무역 진출과 독점
· 현저한 경제 발전과 '네덜란드의 기적'으로 유복한 중산계급의 출현
· 향신료 등의 무역으로 막대한 이익 창출

**Q3** 당시의 상황을 정리하면, 어떤 혁신이 일어났고 미술 업계는 어떻게 변화했는가?

**총정리** · 선박 제조 기술 등의 발전으로 동방무역을 독차지한 결과, 네덜란드는 번영을 누리게 되었다. 미술작품의 구매층이 확대되었다.

### 3단계   경쟁·공동개척

**Q1** 당시 예술가는 몇 명이었으며, 집단이나 파벌을 형성하였는가? 또한 예술가들은 서로 어떤 관계였는가?
**키워드** 아카데미, ○○조합, ○○바, 살롱전(미술 전시회) 등

· 인구 200만 명 중에서 5만 명~ 10만 명 정도가 예술가였다.
· 성 루카 조합(화가들의 동업조합) 가입과 도제 제도 경쟁이 치열해지면서 '분업화', '전문화'

**Q2** 어떤 작품이 '새로운 흐름'으로 인식되었고, 제작되었는가?
**키워드** 회화, 조각, 역사화, 초상화, 풍속화, 정물화 등

· 거대한 시장을 차지한 초상화 분야 이외에 렘브란트의 〈야간 순찰〉로 대표되는 새로운 집단초상화가 등장했다.
· 수요가 증대되면서 저급하게 취급되었던 풍속화나 풍경화 등이 급속하게 발전했다.
· 바로크 양식이 유행한 시기지만, 바로크적인 특징이 보이지 않는 '네덜란드만의 독자적인 회화 양식'이 발전했다.

**Q3** 당시 상황을 정리하면 예술가들이 어떤 작품을 제작한 점이 획기적이었는가? 그리고 그것은 어떤 인간관계 속에서 생겨났는가?

**총정리** · 분야마다 전문화가가 탄생. 작품이 대량 제작되면서 경쟁이 심해졌다.

### 2단계   고객

**Q1** 제작한 작품은 누구에게 전달되었는가? 또한 그 사람은 어떤 직업과 계층의 사람이었는가?
**키워드** 교회관계자, 왕과 궁정, 귀족, 상인, 부유층, 경영자 등

· 기존의 주요 고객층이었던 교회 관계자뿐만 아니라 경제적으로 윤택해진 상인층 등 재력을 갖춘 사람들도 작품을 구입했다.

**Q2** 고객은 왜 작품을 구입했는가?
**키워드** 포교, 권력, 번영의 상징, 기록, 취미 등

· 저택 등을 장식하기 위해 교회 비판적인 풍조로 풍속화나 풍경화처럼 '비종교적인 그림'을 원하는 경향이 생겨났다.

**Q3** 당시 상황을 정리하면, 고객은 어떤 사람들이었고 왜 작품을 구입했는가?

**총정리** · 무역업으로 부자가 된 상인 등 고객의 저변이 확대되면서, '비종교적인 그림'이 유행했다.

네덜란드는 풍차를 활용한 간척사업으로 국토를 넓혔다. 풍차는 네덜란드에서 매우 중요한 동력 장치였으며, 17세기에는 수백 대가 넘는 풍차가 가동되었다. '풍차 기술'은 목재 생산업 등 각종 산업 발전에 기여했고, 무역에 필요한 조선업의 발전을 촉진했다.

## 2. '혁신'의 영향에 대해서 적기

> **Q2** 그 혁신은 사회와 사람들, 그리고 미술 업계에 어떤 영향을 미쳤는가?

- 동방무역 진출과 독점
- 향신료 등의 무역으로 막대한 이익 창출
- 현저한 경제 발전과 '네덜란드의 기적'으로 유복한 중산계급의 출현

선박 제조의 체제가 정비되고, 해운 기술이 향상된 네덜란드는 일본을 비롯한 극동 아시아로 진출하며 적극적으로 무역 활로를 넓혔다. 일본은 당시 쇄국 상태였지만 네덜란드와는 예외적으로 무역을 진행했다. 결과적으로 네덜란드는 향신료 등의 무역 주도권을 장악하여 엄청난 이익을 얻었고, 네덜란드의 기적이라고 불릴 정도의 경제 발전을 이뤘다. 상인을 중심으로 큰돈을 번 중산층이 탄생하고 경제는 최고조의 호황기를 맞이해서 경제적으로 풍요로워진 사람들이 미술 작품을 구매하는

새로운 시대가 열렸다.

### 3. '혁신'에 대해서 정리하기

**Q3** 당시의 상황을 정리하면, 어떤 혁신이 일어났고 미술 업계는 어떻게 변화했는가? (총정리)

- 선박 제조 기술 등의 발전으로 동방무역을 독차지한 결과, 네덜란드는 번영을 누리게 되었다. 미술작품의 구매층이 확대되었다.

네덜란드의 특징이라고 할 수 있는 풍차의 발전은 국민 생활의 바탕이 되는 여러 산업을 성장시켰다. 그중에는 조선업과 해운업이 속하는데, 기술이 급속히 발전한 결과 먼 나라와의 해상 무역이 가능해져서 거대한 국익을 쌓게 되었다. 경제 발전은 **미술 작품을 구입하는 고객층은 물론**, **예술가들이 그리는 주제도 변화**시켰다. 기술혁신이 사람들의 생활 양식을 뒤집어 놓은 것이다.

### 제2단계  미술을 발전시키는 '고객' 파악하기

### 1. 고객을 특정하기

**Q1** 제작한 작품은 누구에게 전달되었는가? 또한 그 사람은 어떤 직업과 계층의 사람이었는가?

**키워드** 교회 관계자, 왕과 궁정, 귀족, 상인, 부유층, 경영자 등

- 기존의 주요 고객층이었던 교회 관계자뿐만 아니라 경제적으로 윤택해진 상인층 등 재력을 갖춘 사람들도 작품을 구입했다.

경제가 발전하자 상인을 중심으로 돈을 가진 사람이 많아졌다. 자연스럽게 미술품을 구입하는 고객의 저변이 넓어졌다. 미술품의 주요한 발주처는 종교와 관련된 단체나 인물이었기 때문에, 이러한 고객층의 변화는 네덜란드의 회화 발전을 촉진하는 계기가 되었다.

### 2. '고객은 왜 작품을 구입했는가?' 적어 보기

**Q2** 고객은 왜 작품을 구입했는가?

**키워드** 포교, 권력, 번영의 상징, 기록, 취미 등

- 저택 등을 장식하기 위해
- 교회 비판적인 풍조로 풍속화나 풍경화처럼 '비종교적인 그림'을 원하는 경향이 생겨났다.

달라진 고객층의 기호는 예술가들이 그리는 주제를 변화시켰다. 시민 계급의 집을 그림으로 장식할 수 있었다는 사실만으로도 **이 시대 네덜란**

드의 발전상과 풍요로움을 확인할 수 있다.

### 3. '고객'에 대해서 정리하기

**Q3** 당시 상황을 정리하면, 고객은 어떤 사람들이었으며 왜 작품을 구입했는가? (총정리)

- 무역업으로 부자가 된 상인 등 고객의 저변이 확대되면서, '비종교적인 그림'이 유행했다.

일찍이 스페인의 식민지였던 네덜란드는 스페인의 종교적 압박에 반발하며 여러 원인이 맞물려 독립으로 이어진 역사를 갖고 있다. 이런 이유로 종교화나 역사화 분야에 대해서 꺼리는 분위기가 있었다. 네덜란드의 부유층은 자기 저택에 어울리는 작은 크기의 종교적인 요소가 배제된 분야의 그림을 선호하였다. 당시에는 '역사화가 가장 고귀한 그림'이라는 차등적인 인식이 만연했지만, 고객의 저변이 확대되며 하위 가치로 평가되던 풍속화나 풍경화라는 '비종교적인 그림'이 인기를 얻었다.

**제3단계**　영향을 주고받는 '경쟁·공동개척' 관계 파악하기

### 1. '예술가들'에 대해서 대략적으로 살펴보기

**Q1** 당시 예술가는 몇 명이었으며, 집단이나 파벌을 형성하였는가?

또한 예술가들은 서로 어떤 관계였는가?

**키워드** 아카데미, ○○조합, ○○파, 살롱전(미술 전시회) 등

- 인구 200만 명 중에서 5만 명~10만 명 정도가 예술가였다.
- 성 루카 조합(화가들의 동업조합) 가입과 도제 제도
- 경쟁이 치열해지면서 '분업화', '전문화'

이 시대에는 많은 화가가 활동했고, 수많은 그림이 판매되었다. 상품이 대량으로 공급되면, 시장 원리에 의해 가격 경쟁이 일어나 값이 하락한다. 미술 업계에서는 분야별로 '전문화'가 진행되며 경쟁력을 갖추는 움직임으로 이어진다. 네덜란드에서도 이와 같은 분위기가 조성되었다.

당시에는 직업마다 조합(길드)을 형성하여 주문과 납품을 관리했다. 페르메이르도 예술가 조합인 '성 루카 조합'에 가입하여 최연소 이사가 되는 등 수완을 발휘했고, 높은 평가를 받는 화가로 활동했다.

## 2. '주요한 제작 분야'에 대해서 파악하기

**Q2** 어떤 작품이 '새로운 흐름'으로 인식되었고, 제작되었는가?

**키워드** 회화, 조각, 역사화, 초상화, 풍속화, 정물화 등

- 거대한 시장을 차지한 초상화 분야 이외에 렘브란트의 〈야간 순찰〉

로 대표되는 새로운 집단초상화가 등장했다.

- 수요가 증대되면서 저급하게 취급되었던 풍속화나 풍경화 등이 급속하게 발전했다.
- 바로크 양식이 유행한 시기지만, 바로크적인 특징이 보이지 않는 '네덜란드만의 독자적인 회화 양식'이 발전했다.

당시 유럽의 미술은 대범하고 극적인 묘사가 특징인 바로크 양식이 유행했다. 바로크 양식은 개신교 세력의 확대에 대항하기 위해 가톨릭 교단에서 예술을 이용한 포교 활동을 펼치는 과정에서 발생한 표현이다.

앞서 언급한 내용처럼 당시 네덜란드에서는 가톨릭을 경원시 하는 분위기가 있었기 때문에, 바로크 양식보다 사실성을 중시한 화풍이 인기를 얻었다. 이러한 풍조와 고객의 선호도 등 여러 이유가 맞물리며 역사화 이외의 장르화가 성행하였다.

### 3. '혁신·공동개척' 내용 정리하기

**Q3** 당시 상황을 정리하면 예술가들이 어떤 작품을 제작한 점이 획기적이었는가? 그리고 그것은 어떤 인간관계 속에서 생겨났는가? (정리하면)

- 분야마다 전문화가가 탄생. 작품이 대량 제작되면서 경쟁이 심해

졌다.

인구 증가와 경제 확대에 동반하여 초상화의 수요가 크게 늘었다. 또한 종교적 색채가 다분한 역사화를 멀리하고 풍속화와 풍경화의 주문이 늘면서, 소외되었던 분야의 작품이 눈에 띄게 발전했다. 뛰어난 실력의 화가들이 치열하게 경쟁하였고, 기법이나 창조성을 갈고닦는 노력을 멈추지 않았다.

이처럼 경쟁을 통해 구축된 17세기 네덜란드는 비교할 대상이 없을 정도로 예술 황금시대를 구가했다. 페르메이르와 렘브란트 등 세계적인 거장이 이러한 시대 배경 속에서 태어났다. 풍요로운 시대와 재능이 남긴 빼어난 작품들은 지금까지도 많은 사람의 마음을 울리는 세계의 보물로 사랑받고 있다.

## '입체적 분석'으로 얻은 '쿼터뷰'라는 무기

17세기 네덜란드에서 페르메이르와 렘브란트 등의 거장이 태어난 배경을 탐구했다. 당시 미술 업계를 둘러싼 환경이 영화처럼 눈앞에 펼쳐졌길 바란다. '입체적 분석'은 미시적 시점과 거시적 시점 사이의 틈새인 '45° 각도에서 비스듬히 내려다보는 시각'이다. '입체적 분석'을 익히면 **자**

유자재로 시점을 변환하는 '쿼터뷰(Quarter View)*'를 손에 넣을 수 있다.

예를 들면 페르메이르의 대표작 중 하나인 〈진주 귀걸이를 한 소녀〉를 살펴보자(59쪽). 17세기의 네덜란드 상황을 알기 전에는 이 그림을 보았을 때 '이 여성은 누구일까?', '강렬한 시선이 아름답다'라는 감상에 그쳤을지도 모른다. '그려진 정보만 받아들인 상태'로 감상했기 때문이다.

하지만 '입체적 분석' 감상법을 사용해서 작품 속에 다변화하는 시대의 모습이 투영되었다는 사실을 알고 나면, 사고방식과 감상이 달라질 것이다. '단순한 초상화가 아닐지도 몰라', '제작연도로 미루어 딸을 그린 것일까'라는 식으로 생각하게 된다.

그림을 바라보는 시선과 사고방식이 변화하면, 제1장에서 해설한 '감상의 다섯 단계'를 기준으로 감상 능력이 조금씩 높아진다고 느끼게 된다. 자기가 좋아하는 예술가와 작품에서 예전과 다른 감상을 얻게 되는 등, '고정적이었던 관점'이 확장되어 작품을 자유롭게 파악할 수 있다. 하나의 작품에서 다양한 생각의 갈래가 뻗어 나와 '깊은 감동'을 맛볼 수 있게 된다.

이와 같은 사고법은 **어떤 주제에 대해서 생각할 때 '더 크고 긴' 시야로 접근**하는 데 도움이 된다. 현대의 사회인은 단기적인 시점에서 명확한 수치나 결과를 증명해야 하는 경우가 많다. 집중력이 높은 단기적인 관점이 힘

-----------------------------------

\* 쿼터뷰: 위에서 아래쪽으로 비스듬히(대각선 방향) 보는 시점 (역주)

을 발휘할 때도 있겠지만, '입체적 분석'처럼 시공간이 확장되는 유연한 관점은 중장기적으로 본질을 파악할 때 도움이 된다. 다각적으로 접근하는 습관을 몸에 익히면 인생 전략이나 사업적인 방향성을 계획할 때 '대세를 보는 눈'을 갖게 될 것이다.

제 **6** 장

# 'A-PEST'로 미술사를
# 시대 배경부터 이해하자

**이 장을 읽으면**

- ☑ 정치·경제 관점에서 '미술의 흐름'을 볼 수 있게 되고, '미술 양식'이란 무 엇인지 이해할 수 있다.

- ☑ 미술의 양식 제대로 알게 되므로 더욱 선명하게 시대상을 떠올릴 수 있으 며, 그림을 '생생하게' 감상할 수 있게 된다.

- ☑ '새의 눈', '물고기의 눈'의 시점을 익히고, 전체의 흐름을 한눈에 알아보는 방법을 알게 된다.

# 미술 양식을 읽는 'A-PEST'란?

마지막으로 소개할 분석 방법은 'A-PEST'다. 전시회를 보러 가면 작품 설명을 읽거나 미술관에서 제공하는 오디오 가이드 서비스를 이용한 적이 있을 것이다. 이번 장에서 소개하는 'A-PEST'를 사용하면 정보를 효과적으로 얻을 수 있어서 제대로 작품을 감상하게 된다. **'A-PEST'는 주로 '미술 양식'과 미술을 둘러싼 거시적인 환경의 관계를 살피는 작업이다.** 난이도는 높다고 할 수 있다. 자기 힘으로 능숙하게 구성하고 활용하기까지 많은 시간이 걸릴 것이다. 지금 단계에서는 이러한 '시각'도 있다는 사실을 기억해두자.

  'A-PEST'는 각각 'Art(미술 양식)/Politics(정치)/Economics(경제)/Society(사회)/Technology(기술·테크놀로지)'의 앞 글자를 딴 조어이다. 분석하고 싶은 시대의 환경을 거시적으로 살펴보고 예술과 얽힌 관계를 추적하면서, **미술이라는 '문화'가 어떻게 형성되었는지 조망하는 관점이다.**

## 미술을 둘러싼 환경을 알면, 당시의 공기를 체험할 수 있다

'A-PEST'의 특징은 '그 시대의 공기를 맡을 수 있다'라는 점이다. '정치·경제·사회·기술'의 관점에서 시대의 특징을 파악해 나간다. 파고들면 파고들수록 시간여행을 떠난 듯이 그 시대를 간접 경험할 수 있다. 구체적으로는 '정치권력을 대중에게 과시하려고 그렸다', '동방무역으로 부를

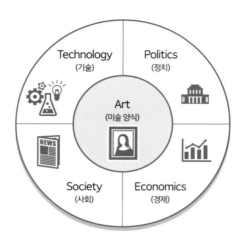

➡️ 미술을 둘러싼 환경을 파악할 수 있다!

▲ 'A-PEST'란?

축적하여 풍요로워졌고, 미술이 꽃을 피웠다', '산업혁명으로 철도가 개통된 모습을 그렸다' 등의 제작 동기가 보이기 시작한다. 미술을 둘러싼 환경을 이해하고 연결고리를 찾으면서 미술 양식과 작품을 깊은 곳까지 읽을 수 있게 된다.

'A-PEST'는 추상도가 높은 작업이며 정보를 다룰 때 시야를 넓히는 노력이 필요하지만, 부감하는 감각으로 정보를 정리하면 미술 양식이 탄생한 배경을 한눈에 알 수 있다. 하나의 작품에서 발견할 수 있는 정보

가 극단적으로 증가하고, 결과적으로 새로운 지식이 쌓여서 '나만의 데이터베이스'의 수준이 점점 높아진다. 새롭게 입수한 정보는 이미 알고 있던 정보와 유기적으로 연결되면서 지식과 지혜로 진화한다. '교양으로서의 지적 재산' 수준에 도달하는 것이다.

'A-PEST'을 이용해서 분석을 거듭하면 미술이라는 '문화'가 어떻게 탄생했는지 흐름이 드러난다. 예를 들면 회화 예술의 도달점 중 하나에 '르네상스'가 있다. 이 사실에 대해서 접근할 때 '이탈리아 피렌체가 왜 르네상스 무대의 중심이 되었는가'를 '정치·경제·사회·기술'의 거시적인 시점을 이용하면 '르네상스 미술 양식'에 대해 통찰할 수 있게 된다. 이것이 '새의 눈'으로 작품 살피기의 진면목이며, 시대의 흐름을 읽는 '물고기의 눈'으로 연결될 수 있는 단계라고 할 수 있다.

## 'A-PEST'의 사용법

'A-PEST'의 형식을 살펴보자(다음 쪽). **먼저 분석하고 싶은 미술 양식이 주로 번영했던 장소(지역)를 조사하자.** 인상파에 대해 알고 싶으면 인상파가 탄생하고 유행했던 장소·지역 및 시대 상황을 조사해서 표에 적는다. 즉, '19세기 후반, 프랑스에서 유행한 인상파'에 대해서 정리하기로 전제를 밝히고 하나씩 흐름을 추적해간다.

## A-PEST 분석

나라 · 지역                                    주요 연대

### Politics(정치)

**착안점** 정치 동향/전쟁 등 갈등 상황/정치 체제/국가 방침

**Q** 그 나라는 당시 어떤 정치 체제였으며, 어떻게 정책을 진행했는가? 전쟁이 일어났는가? 있었다면 어떤 나라(지역)와 협력하고 대립했는가?

### Economics(경제)

**착안점** 경기 동향의 변화/특별히 눈여겨볼 만한 공황이나 불황의 유무/소비 동향의 변화

**Q** 당시의 경기 상황은 어땠는가? 그 경기 상황은 어떤 이유로 일어났는가? 예를 들면, 어떤 산업이 그 나라에서 발전했는가?

### Art(미술 양식)

| | | | | |
|---|---|---|---|---|
| 초기 르네상스 미술 | 전성기 르네상스미술 | 매너리즘 | 바로크 | 로코코미술 |
| 신고전주의 | 낭만주의 | 사실주의 | 인상파 | 후기인상파 |
| 포비즘(야수파) | 표현주의 | 큐비즘(입체파) | 극사실주의 | 추상표현주의 |
| 팝아트 | 미니멀리즘 | 현대미술 | 그 외( ) | |

**착안점** 새로운 미술 양식/역사를 바꾼 예술가/문화의 발전

**Q** 당신이 알고 싶은 작품이나 예술가는 어떤 미술 양식으로 분류되는가? 또한, 그 양식의 특징은 무엇인가?

### Society(사회)

**착안점** 인구 동태/사회 기반 시설/종교/생활 양식/사회적인 사건/유행

**Q** 당시 사회에는 어떤 변화가 일어났는가? 그 이유와 배경은 무엇인가?

### Technology(기술)

**착안점** 발명품/기술 진보/대 발견 · 발명/과학혁명/산업혁명/IT 혁명 등 당시 사람들에게 큰 영향을 준 '혁신적인 기술 등장'

**Q** 사람들의 생활을 편리하고 풍요롭게 하는 발명과 기술 진보, 기술혁신에는 무엇이 있었는가? 기술혁신은 어떤 배경에서 탄생했는가?

# 각 항목을 정리하는 포인트

## ART(미술 양식)

첫 번째로 'A'인 'ART(미술 양식)'에 대해서 정리한다. 제시된 착안점을 참고하면서 질문에 답하는 형태로 정보를 정리해 보자.

**착안점** 새로운 미술 양식/역사를 바꾼 예술가/문화의 발전

**Q1** 당신이 알고 싶은 작품이나 예술가는 어떤 미술 양식으로 분류 되는가? 또한, 그 양식의 특징은 무엇인가?

'어떤 미술 양식(문화)이 태어났는가?', '이유는 무엇인가?'의 두 가지로 질문으로 압축해서 내용을 정리한다. 역사상 중요한 미술 양식에는 명칭이 붙기 때문에 조사의 실마리로 삼으면 적절하다. 미술 양식의 등장 배경을 풀어나가면 작품과의 연결고리가 보인다.

## Politics(정치)

다음으로 'P'의 'Politics(정치)'이다. 나라와 지역 등의 당시 정치 상황을 대충 파악한다.

**착안점** 정치 동향/전쟁 등 갈등 상황/정치 체제/국가 방침

**Q2** 그 나라는 당시 어떤 정치 체제였으며, 어떻게 정책을 진행했는

가? 전쟁이 일어났는가? 있었다면 어떤 나라(지역)와 협력하고 대립했는가?

'그 나라는 당시 어떻게 통치되었고, 어떤 정책을 실시했는가?', '그 이유와 배경은?'의 질문에 대해서 정보를 정리한다. 그리고 미술에 영향을 미쳤을 '직접적인 정치 요인'과 '간접적인 정치 요인'도 적어 두길 바란다.

미술을 정치적으로 이용한 사례로는 나폴레옹이 유명하다. 그는 미술을 이용해서 자신을 선전했다. 실제보다 좋은 모습으로 초상화를 그려서 권위를 과시했고 대중의 마음을 사로잡아 지지를 얻었다.

또한 최고 권력자의 의견이나 정책 등이 새로운 양식과 작품이 탄생하는 계기가 되는 경우도 있다. 예를 들어 이탈리아에서 미술이 성행한 이유는 당시 최고 권력자가 있는 바티칸과 가까웠기 때문이며, 권위를 내세우는 정치적인 도구로 사용되었기 때문이다. 프랑스에서 미술이 발전하고 유행했던 것도 베르사유 궁전 건설이라는 '정책'이 계기였다. 정책의 결과, 궁전에 막대한 미술품이 필요하게 되었던 점이 요인의 하나로 알려져 있다. 이처럼 '미술을 변화·발전시킨 정치적 요인'을 상상하면서 내용을 적어 보자.

### Economics(경제)

'E'는 'Economics(경제)'를 가리킨다. 당시 그 나라의 경제 상황을 거

시적인 관점으로 정리한다.

> **착안점** 경기 동향의 변화/특별히 눈여겨볼 만한 공황이나 불황의 유
> 무/소비 동향의 변화
>
> **Q3** 당시의 경기 상황은 어땠는가? 그 경기 상황은 어떤 이유로 일어
> 났는가? 예를 들면, 어떤 산업이 그 나라에서 발전했는가?

'경제 상황'을 평범한 말로 설명하면 '경기'이다. **'호경기(호황)인가 불경기**
**인가?', '경기 상황의 요인은 무엇이었는가?'**를 이해할 수 있다면 충분하다.

미술의 역사는 경제(부의 상황)과의 밀접한 관계 속에서 발전했다. 제2
차 세계대전 이전에는 프랑스 파리가 미술의 중심지였지만, 전쟁 이후에
는 미국으로 옮겨져서 적극적으로 문화 발전을 추진하며 미술 분야가
급속하게 성장했으며, 그 흐름이 지금도 계속되고 있다. 미술의 중심지는
경제 중심지와 겹친다. 이처럼 경제의 발전과 미술의 발전은 떼려야 뗄
수 없는 관계이기 때문에, **경제 상황을 파악하면 미술과의 다양한 연결고리가**
**보이게 된다.**

## Society(사회)

계속해서 'S'인 'Society(사회)'를 살펴본다. 이 항목에서는 사회구조의 변
화를 조사한다. 인구동태나 구조, 유행과 여론, 종교와 교육 등을 살펴본다.

착안점 인구 동태/사회 기반 시설/종교/생활 양식/사회적인 사건/
  유행

**Q4** 당시 사회에는 어떤 변화가 일어났는가? 그 이유와 배경은 무엇
  인가?

  사회 항목은 '당시 사람들이 어떤 사회생활을 보냈는가?'를 간단하게 정리한
것이다. 예를 들면 현대 일본의 사회는 인구 동태를 기초로 하면 '초저
출산 고령사회'로 표현할 수 있다.

  다만 '사회'에 대한 내용은 매우 폭넓어서 어떻게 접근해야 할지 우왕
좌왕하게 될지도 모른다. 그럴 때는 '인구 동태', '사회 기반 시설', '종교' 세 가
지에 초점을 맞춰서 조사하면 도움이 된다. 인구가 많은 곳 또는 증가하
는 곳은 세계의 중심이 되기 쉽고, 미술이나 문화가 융성하기 좋은 장소라
고 할 수 있다. 이에 더하여 사회 기반 시설이 정비되고 생활이 풍요로운
곳이라면 그림의 대상이나 표현 방법 등도 변화한다. 또한 기독교를 비롯
한 종교의 변화는 서양 미술에서 무시할 수 없는 거대한 맥락이다. 따라서
이러한 내용에 중점을 두면 당시의 모습을 상상하기 쉬워질 것이다.

### Technology(기술)

  마지막이 'T'인 'Technology(기술)'이다. 기술이란 당시의 최첨단 기술
을 말한다.

**착안점** 발명품/기술 진보/대 발견·발명/과학혁명/산업혁명/IT 혁명 등 당시 사람들에게 큰 영향을 준 '혁신적인 기술 등장'

**Q5** 사람들의 생활을 편리하고 풍요롭게 하는 발명과 기술 진보, 기술혁신에는 무엇이 있었는가? 기술혁신은 어떤 배경에서 탄생했는가?

앞서 설명한 것처럼 '기술혁신'은 사회에 커다란 변화를 가져온다. 사람들의 생활이 풍요로워지고 편리해지며, **'불가능하다고 생각한 것이 가능해진다', '소요 시간이 크게 단축된다', '사람의 능력이 불필요해진다'** 등 달라지는 점이 많아진다.

예를 들면 우리 주변의 기술혁신으로는 인터넷을 꼽을 수 있다. 인터넷의 등장으로 인해 '조사 시간'이 단축되고, 매장에 직접 가지 않아도 물건을 살 수 있게 되는 등 생활 속에 크고 작은 혁명이 일어났다. 이러한 규모의 변화가 있었는지 당시의 상황 속에서 짚어보자.

'입체적 분석'(제5장)의 항목 중 '혁신'과 비슷해 보이지만, 여기에서는 **'지금 시대와 비교하면 압도적으로 없었다'**라는 부분을 중점적으로 살펴본다. '지금은 있지만, 당시에는 없었던 것'은 좀처럼 상상하기 어렵다. 전기, 수도, 카메라는 물론 책조차 등장했을 때는 세상이 놀랄 만한 파격적인 기술혁신이었다. 그러한 식으로 '없는 세계'에 대한 상상에 능숙해지면 당시 상황에 실감 나게 이입할 수 있다.

**'A-PEST'로 새의 눈을 얻는다**

지금까지 'A-PEST'의 방법을 알아보았다. 'A-PEST'를 이용해서 거시적인 환경을 분석하는 작업은 상상력이 요구되는 만큼, 처음에는 요점을 파악하기까지 시간이 걸릴 수도 있다. 전시회 홈페이지, 미술관의 작품 설명, 인터넷 정보 등을 참고하면서 당시의 '정치·경제·사회·기술'의 정보를 수집하자.

각 항목의 질문 및 착안점에 초점을 맞추어서 빈칸을 채워나가다 보면, 당시의 미술을 둘러싼 환경이 어렴풋하게나마 보일 것이다. 이런 과정을 되풀이하면서 '새의 눈'으로 미술 작품의 흐름을 파악할 수 있게 된다.

## 파리 황금시대에 태어난 '인상파' 이해하기

실제로 'A-PEST' 분석을 해 보자. 이번에는 모네를 선택해서 '모네가 살았던 시대', 즉 19세기 말의 프랑스를 파헤쳐본다. 다음 쪽의 예시를 참고하며 작성해 보자.

## A-PEST 분석

| 나라 · 지역 | 주요 연대 |
|---|---|
| 프랑스 | 19세기 후반 |

### Politics(정치)

**착안점** 정치 동향/전쟁 등 갈등 상황/정치 체제/국가 방침

**Q** 그 나라는 당시 어떤 정치 체제였으며, 어떻게 정책을 진행했는가? 전쟁이 일어났는가? 있었다면 어떤 나라(지역)와 협력하고 대립했는가?

· 파리 코뮌 이후 제3공화정 선포
· 제국주의, 식민지주의
· 파리 코뮌 후부터 제차 세계대전 발발 전까지는 비교적 평화로웠다.

### Economics(경제)

**착안점** 경기 동향의 변화/특별히 눈여겨볼 만한 공황이나 불황의 유무/소비 동향의 변화

**Q** 당시의 경기 상황은 어땠는가? 그 경기 상황은 어떤 이유로 일어났는가? 예를 들면, 어떤 산업이 그 나라에서 발전했는가?

· 파리의 인구 급증
· 호황기와 불황기의 굴곡이 있었지만, 1900년을 맞이하며 호황을 누림
· 1887년에 리뉴얼된 백화점 '봉마르세'가 경제의 상징

### Art(미술 양식)

| | | | | |
|---|---|---|---|---|
| 초기 르네상스 미술 | 전성기 르네상스미술 | 매너리즘 | 바로크 | 로코코미술 |
| 신고전주의 | 낭만주의 | 사실주의 | 인상파 | 후기인상파 |
| 포비즘(야수파) | 표현주의 | 큐비즘(입체파) | 극사실주의 | 추상표현주의 |
| 팝아트 | 미니멀리즘 | 현대미술 | 그 외(      ) | |

**착안점** 새로운 미술 양식/역사를 바꾼 예술가/문화의 발전

**Q** 당신이 알고 싶은 작품이나 예술가는 어떤 미술 양식으로 분류되는가? 또한, 그 양식의 특징은 무엇인가?

· 자신이 본 그대로, 눈에 비친 풍경 등 현실의 모습을 빠른 붓 터치로 그렸다.
· 색채분할 기법으로 회화를 제작
· 1874년의 제1회 인상주의 전시회에서는 혹평과 비판이 일었다.
· 우키요에를 비롯한 '자포니즘'의 영향을 받아 '자유롭게' 표현했다.

### Society(사회)

**착안점** 인구 동태/사회 기반 시설/종교/생활 양식/사회적인 사건/유행

**Q** 당시 사회에는 어떤 변화가 일어났는가? 그 이유와 배경은 무엇인가?

· 인구가 급증해서 100만 명을 돌파했고, 파리는 세계적인 대도시가 되었다.
· 하수도 등의 사회 기반 시설이 정비되는 등 근대화가 이루어졌다.
· 철도가 개통되어 이동 혁명이 일어났다.
· 1900년의 파리 만국박람회를 기념하며 에펠탑이 건설되었다.

### Technology(기술)

**착안점** 발명품/기술 진보/대 발견 · 발명/과학혁명/산업혁명/IT 혁명 등 당시 사람들에게 큰 영향을 준 '혁신적인 기술 등장'

**Q** 사람들의 생활을 편리하고 풍요롭게 하는 발명과 기술 진보, 기술혁신에는 무엇이 있었는가? 기술혁신은 어떤 배경에서 탄생했는가?

· 산업혁명의 결과 철도가 개통
· 사진 기술의 발전과 보급에 이어 영상기술도 발전하여 영화관이 나타났다.
· 파리 만국박람회, 파리 올림픽대회가 동시에 개최되었고, 엘리베이터와 에스컬레이터 등이 설치되었다.

## Art(미술 양식)

맨 처음 인상파의 '미술 양식'을 정리한다.

**착안점** 새로운 미술 양식/역사를 바꾼 예술가/문화의 발전

**Q1** 당신이 알고 싶은 작품이나 예술가는 어떤 미술 양식으로 분류
되는가? 또한, 그 양식의 특징은 무엇인가?

인상파의 작품 세계는 '화법의 혁명'이라고 불린다. 당시 프랑스 미술
계에서 좋은 평가를 받으려면 '신화적인 주제를 충실한 묘사로 재현하
는 화법'이 당연시되었는데, 인상파는 '눈에 비친 풍경을 있는 그대로 빠
른 붓 터치를 이용해 그리는 기법'으로 작품을 완성했기 때문이다. 인상
파 화가들은 '색채분할(필촉분할)* 기법으로 빛에 의해 풍경이 달라지는
순간을 포착해서 화면에 옮겼다.

순간의 장면을 담은 그림은 1874년에 개최된 제1회 인상주의 전시회
에서 처음으로 대중에게 소개되었지만, 이 시기에는 좋은 평가를 받지
못했다. 전통적인 화법인 '붓 자국을 남기지 않고, 대상의 특징을 충실하
게 그리는 화법'과 정반대를 추구했기 때문이다. 보수적인 미술계에서는

---------------------------------

* 색채분할(필촉분할): 물감이 섞이도록 칠하지 않고 원색의 점으로 찍듯이 표현하는 기법. 가까이
서 보면 색 점에 불과하지만, 멀리서 보면 색 점들이 혼합되어 형태감을 드러내며, 명암과 색채의
효과가 강조된다. (역주)

도저히 용납되지 않는 화풍으로 눈 밖에 났으며, 비평가들은 '인상적인 그림이다'라고 빈정거리는 등 거센 비판을 피하지 못했다.

이러한 인상주의 화풍 형성에 영향을 미친 요소 중 하나가 일본의 우키요에*를 비롯한 '자포니즘'**이다. 특히 모네와 고흐 등 인상파 화가뿐만 아니라 다음 세대의 근대 화가들도 그 영향을 강하게 받아서 19세기 서양 미술계의 변화에 중요한 역할을 담당했다.

### Politics(정치)

다음으로 '정치'의 요소를 정리해 보자.

[착안점] 정치 동향/전쟁 등 갈등 상황/정치 체제/국가 방침

[Q2] 그 나라는 당시 어떤 정치 체제였으며, 어떻게 정책을 진행했는가? 전쟁이 일어났는가? 있었다면 어떤 나라(지역)와 협력하고 대립했는가?

제2공화정에서는 나폴레옹 3세가 무역의 자유화를 추진하고, 파리의

---

\* 우키요에: 일본 에도시대에 서민 계층에서 유행했던 목판화. 주로 유곽의 여인, 가부키 배우, 명소의 풍경 등 세속적인 주제를 담았다. (역주)

\*\* 자포니즘(Japonisme): 19세기 중반 이후 20세기 초까지 서양 미술 전반에 나타난 일본 미술의 영향을 말한다. 그림에서 시작되어 공예, 도자기, 음악, 건축, 생활 양식까지 광범위하게 나타난다. 1867년 파리 만국박람회에 일본 풍속화가 소개되었고, 선명한 색채, 뚜렷한 명암 대비, 평면 분할기법 등 새로운 화풍으로 특히 인상파 화가들에게 영향을 주었다. (역주)

위생환경을 개선하는 등 '파리 개조'라고 불리는 대규모의 도시 개선 사업이 이루어졌다. 이처럼 사회 기반 시설 확충이 적극적으로 추진되며 근대화가 이루어지고 있었다.

나폴레옹 3세의 집권 이후 파리 코뮌*으로 인한 혼란 등을 거쳐 1870~75년경 제3공화정**이 수립된다. 제3공화정의 정치 상황은 불안정했지만 산업혁명의 성공과 함께 자본주의가 발전하였고, 제국주의가 등장하면서 아시아와 아프리카 등 식민지를 점령했다.

19~20세기 초반에는 국내 정치는 불안정했지만, 제1차 세계대전이 시작하기 전까지는 큰 전쟁도 발생하지 않았기 때문에 사회적으로는 평화로운 환경이었다고 할 수 있다.

### Economics(경제)

계속해서 '경제'를 살펴본다.

**착안점** 경기 동향의 변화/특별히 눈여겨볼 만한 공황이나 불황의 유
무/소비 동향의 변화

--------------------------------

\* 파리 코뮌: 1871년 프로이센과 프랑스의 전쟁(보불전쟁)에서 프랑스가 패배하고 나폴레옹 3세의
제2공화정이 몰락하는 과정에서, 파리에서 일어난 민중 봉기이다. 이때 수립된 혁명 정부는 세계
최초의 노동자 계급에 의한 자치 정부였으며, 72일 동안 존속하면서 민주적인 개혁을 시도하였
으나 정부군에게 패배하여 붕괴되었다. (역주)
\*\* 프랑스 제3공화정(1870~1940): 제2공화정이 보불전쟁에서 패하면서 대통령제 공화정이 수립되었
다. 70년간 체제가 유지되었던 가장 안정적인 공화정으로 평가받는다. (역주)

**Q3** 당시의 경기 상황은 어땠는가? 그 경기 상황은 어떤 이유로 일어났는가? 예를 들면, 어떤 산업이 그 나라에서 발전했는가?

산업혁명의 발전과 나폴레옹 3세의 사회 시설 정비에 대한 적극 투자 등의 결과로 파리 인구가 급증했고, 소비도 증가했다. 이에 더하여 자유 무역의 추진도 프랑스 국내의 경제 상황에 영향을 주었다. 특히 당시의 화려한 소비문화의 상징으로 꼽히던 것이 1887년 파리에 리뉴얼 오픈해서 많은 사람으로 붐볐던 '봉마르셰' 백화점이다. '벨에포크'(좋은 시대)라고 불릴 정도로 파리가 번영했던 시대였다.

하지만 1870년 중반부터 1890년대 중반에 걸쳐서 세계적인 불황을 경험한다. 그 이후 제1차 세계대전까지의 경제는 다시 급성장을 이룬다.

### Society(사회)

'사회'의 요소를 살펴본다.

**착안점** 인구 동태/사회 기반 시설/종교/생활 양식/사회적인 사건/유행

**Q4** 당시 사회에는 어떤 변화가 일어났는가? 그 이유와 배경은 무엇인가?

파리는 19세기에 인구가 급증해서 100만 명을 넘었고, 세계적인 대도시

가 되었다. 도시 개조 사업으로 하수도를 비롯한 위생환경 등 사회 시설이 정비되어 사람들의 생활에도 여유가 생겼고, 근대 도시로서 자리매김했다.

19세기 중반 무렵 프랑스에도 산업혁명이 퍼져서 제사업(실을 만드는 공업)을 비롯한 다양한 산업이 발전한다. 철도 등 이동 수단의 발전에 따라 사람들이 타 지역으로 움직이기 쉬워졌고, 파리에는 많은 사람이 유입되었다. 파리 만국박람회가 다섯 번에 걸쳐 개최되었다. 1889년 파리 만국박람회의 주인공으로 에펠탑이 건설(1880년 완성)되는 등 세계의 이목을 모았다. 더욱이 1900년의 파리 만국박람회는 파리 올림픽대회와 동시에 개최되었기 때문에 전 국민의 사기가 최고조에 달했다.

### Technology(기술)

마지막으로 '기술'을 살펴본다.

**착안점** 발명품/기술 진보/대 발견·발명/과학혁명/산업혁명/IT 혁명
　　　 등 당시 사람들에게 큰 영향을 준 '혁신적인 기술 등장'

**Q5** 사람들의 생활을 편리하고 풍요롭게 하는 발명과 기술 진보, 기술혁신에는 무엇이 있었는가? 기술혁신은 어떤 배경에서 탄생했는가?

영국이 주도한 산업혁명의 결과, 19세기를 대표하는 기술혁신인 철

도가 등장했고 사람들의 이동에도 혁명이라고 할 만큼 큰 변화가 생겼다. 지방과 도시 사이의 이동이 쉬워지고 파리에 많은 사람이 모여들었다. 또한 파리에서도 교외로 가볍게 여행을 떠날 수 있게 되었다. 사진이라는 미디어의 발달과 보급, 시네마토그래프*의 발명과 영화의 등장으로 19세기 말에는 최초의 영화관이 등장했다.

또한 만국박람회에 지하철과 엘리베이터, 에스컬레이터가 설치되는 등 기술이 발전했다.

## 'A-PEST' 분석을 통해 인상파의 탄생 배경 탐구하기

이상으로 인상파의 'A-PEST'분석을 마쳤다. 인상파가 형성된 배경에 대해서는 이외에도 살펴봐야 할 내용이 많다. 처음에는 궁금한 예술가와 미술 양식을 정하고 PEST의 요소를 순차적으로 살펴보면 각 항목의 관련성이 보이기 시작할 것이다. 그 후 같은 과정을 되풀이하면서 다시 작품을 분석하면 자연스럽게 머리에 들어올 것이다.

PEST의 요소와 미술 양식의 관련성을 단번에 발견하기는 어렵다. 그럴 때는 해당하는 미술 양식을 다룬 책 등의 자료를 참고하면서 분석하는 것도 추천하고 싶다.

이 책의 목적은 회화를 감상하기 위한 다양한 '렌즈'를 얻고, 각 렌즈

---

\* 시네마토그래프: 1890년에 발명된 필름카메라이자 필름 영사기, 인화기. (역주)

의 '조리개를 조절하는 방법'을 이해하는 것이다. 정답을 찾는 것이 아니라, 독자적인 관점을 발견해 주길 바란다.

## 인상파의 'A-PEST' 분석 정리

- 정치 환경은 불안정했지만 사회 기반 시설이 정비되면서 파리는 대도시가 되었다. 경제는 인상주의 전시회 개최 이후 무렵 악화되면서 세계적인 불황에 휘말렸지만, 1900년의 파리 올림픽대회를 맞이하며 다시 호황이 찾아왔다.
- 사회는 정치적인 불안한 요소를 품고 있으면서도 도시 시설 정비로 철도망이 발달하는 등 이동권이 확대되었다. 도시와 교외 사이의 이동이 활발해지면서 대도시 파리로의 접근성이 좋아지고 파리의 인구가 급증했다.
- 사진 기술의 발전으로 회화의 기록으로서의 역할이 사라지고, 예술가들은 자기들의 존재 방식을 다시 되돌아보게 되었다.
- 인상파는 이와 같은 '현저한 문화의 파도'가 밀어닥친 문화의 중심도시에서 태어난 새로운 표현(미술 운동)이었다. 초반에는 보수적인 프랑스의 미술계도 난색을 보이며 수용하지 못했고, 비웃음과 비판을 받았다.

# 미술의 배경 이해로 얻을 수 있는 '현실적인 이익'이란?

'A-PEST'의 사용 방법을 실전처럼 연습하며 설명했다. 추상도가 높아서 조금 어렵다고 생각했을지도 모른다. 이 작업은 미술 분석에 어느 정도 익숙한 사람이 더 깊은 지식을 익히고, 작품을 독자적으로 해석하기 위한 단계라고 생각하면 좋을 것 같다.

이와 같은 거시적인 관점으로 주변 환경을 살펴보는 방법이 미술 감상 이외의 분야에서도 힘을 발휘할 수 있을까?

예를 들면 '세계를 무대로 활약하기 위한 커뮤니케이션 도구'가 된다는 점을 'A-PEST'의 효과로 꼽을 수 있다. 앞으로의 세상은 점점 외국과 접촉할 기회가 늘어날 것이다. 일본에서도 예전과 비교하면 정말 많은 외국인을 마주칠 수 있다.

해외 업무 기회가 늘어나면 그 나라의 문화적인 배경이나 중요한 역사적 사건, 종교와 풍습 등 '배경'에 대한 이해가 더욱 강조된다. **복잡하고 다양성이 풍부한 'VUCA 시대'에서 활약하기 위한 효과적인 돌파구가 미술이다.** 미술을 실마리로 문화와 역사적인 배경을 파악하는 방법은 매우 유익하고 영리한 접근이다.

정치나 종교 분야는 사람들이 꺼리는 대표적인 화제이다. 하지만 미술을 공통분모로 내세워서 'A-PEST'로 해석한 내용을 바탕으로 이야기를 풀어나가면 심도 있는 대화를 나눌 수 있다.

미술을 통해서 쌓이는 교양이라는 이름의 지적재산은 장기적으로 '정신적인 풍요를 누리기 위한 투자'이다. '인생을 여유롭게 살기 위한 지혜'라는 긴 안목으로 'A-PEST' 분석법을 익히고 미술을 즐기길 바란다.

제 **7** 장

# 실천!
# 입체적 미술 감상법

**이 장을 읽으면**

- ☑ 다양한 감상법의 조합 방식을 알게 된다.
- ☑ 실제 상황에 적용하는 방법을 알게 된다.
- ☑ 미술 작품을 분석하는 것이 즐거워진다.

# 실제로 작품 해석하기

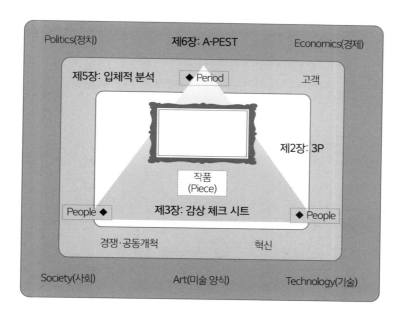

▲ 입체적 감상법의 개요

이번 장에서는 지금까지 설명한 감상 방법을 총동원해서 대표적인 예술가와 작품을 파헤쳐보고자 한다. 모든 방법을 한데 모아서 전체 개요를 그려보면 위의 표와 같다.

## 여러 가지 감상 방법 조합하기

지금까지 소개한 감상 방법을 읽고, 당장 미술관으로 달려가서 실천해 보고 싶었던 독자도 많으리라 생각한다. 논리적으로 작품을 감상하려면 이 책에서 소개한 순서대로 모든 감상 방법을 실천하는 방법이 가장 이상적이다. 하지만 막상 실천해 보면 상당히 힘들고 귀찮게 느껴질지도 모른다. 그래서 목적별로 감상법을 선별해서 사용하는 방법을 제시하려고 한다. '예술가 중심'과 '작품 중심'으로 방향을 정한 뒤, 적합한 감상 방법만 조합해서 사용하면 도움이 될 것이다.

**패턴 A**  예술가를 중심으로 보기

3P × 스토리 분석 × A-PEST = 예술가의 인생을 알 수 있다!

**패턴 B**  작품을 중심으로 보기

3P × 작품 분석 체크 시트 × 입체적 분석 = 작품을 깊게 읽을 수 있다!

감상의 대상에 집중하는 방법 이외에 다음과 같은 접근도 추천하고 싶다. 전시회의 형식은 크게 두 가지로 나눌 수 있다. ① 한 명의 예술가를 주제로 한 전시회와 ② 여러 명의 동시대 예술가를 주제로 한 전시회이다. 주제마다 분석 방법을 구분해서 사용한다.

① 한 명의 예술가를 주제로 한 전시회

한 사람의 예술가에 집중하는 전시회는 개요부터 확실하게 파악한 뒤, 예술가 분석을 시작하고 시대 배경을 살펴보는 흐름이 바람직하다. 따라서 패턴 A의 조합으로 해석하면 좋다.

'3P' 방법으로 감상의 외연을 어림잡을 수 있도록 개관한 뒤, '스토리 분석'으로 예술가의 삶의 궤적을 살펴보고, 'A-PEST'로 시대와 장소를 추적해서 해당 예술가가 어떻게 시대를 살았는지를 깊게 탐구하는 것이다.

② 여러 명의 동시대 예술가를 주제로 한 전시회

동시대의 여러 예술가를 다루는 전시회는 인물보다 작품을 앞세우는 형식이 많기 때문에 패턴 B의 조합을 사용하는 것을 추천한다.

'3P'로 전체 내용을 간단히 짚고 나서, '작품 감상 체크 시트'로 작품을 세심하게 관찰하고, '입체적 분석'으로 작품을 둘러싼 미술 업계를 파고들어 정보를 모은다. 이 분석 방법으로 작품과 미술 양식의 변천을 이해할 수 있다.

# 팔방미인 레오나르도 다빈치 분석하기

주제에 따라 감상법을 조합하는 방식을 참고하면서 작품과 예술가를 분석해 보자.

첫 번째 사례로 르네상스 최고봉의 예술가이자 팔방미인으로 불리는 레오나르도 다빈치를 선택했다. 세계에서 가장 유명한 예술가라고 해도 과언이 아닐 것이다. 다빈치는 누구나 한 번쯤 이름을 들어봤을 정도로 유명하지만, 어떤 인생을 살았는지에 대해서는 생소할 것이다. 다빈치 분석은 천재 예술가로 평가받는 이유를 발자취를 통해 탐구하기 위해서 인물 중심의 관찰 방법을 선택했다. 바로 **패턴 A의 '3P', '스토리 분석', 'A-PEST'의 조합**이다.

다빈치가 살았던 시대는 15세기 말부터 16세기 초반까지이며, 르네상스의 최고 전성기 무렵이었다. 이 시기에는 다빈치뿐만 아니라 미켈란젤로와 라파엘로라는 또 다른 천재 예술가도 활약했다. 16세기 초반은 예술사에서 유례 없는 기적이 일어났던 시기라고 할 수 있을 것이다.

## '3P'로 레오나르도 다빈치 훑어 보기

먼저 다빈치의 대표작인 〈모나리자〉(그림 8)를 이용해서 '3P'의 내용을 정리한다. 각 항목을 조사하면서 차근차근 작성해 보자.

다빈치는 1452년 4월 15일에 태어나서 1519년 5월 2일에 사망했다고

알려져 있다. 르네상스의 중심지였던 이탈리아의 피렌체에서 활약했다. 나중에는 이탈리아 방방곡곡을 돌아다녔고, 프랑스 왕에게 초대받아 건너간 후 그 땅에서 생애를 마감했다. 그래서 〈모나리자〉는 현재 파리의 루브르 박물관에 소장되어 있다.

다빈치와 같은 시대에 활약한 예술가로 유명한 사람이 미켈란젤로와 라파엘로다. 이 세 명의 전무후무한 예술가들은 만능 예술가로 불리며 후세 사람들에게 큰 영향을 미치고 있다.

이러한 내용을 작성한 예시를 다음 쪽에서 볼 수 있다.

3P 분석

Period(시대)

제작연도

1503년 이후

시대구분(세기)

16세기 근세

작품명

모나리자

People(인물)

이름

레오나르도 다빈치

출생/ 사망

1452~1519년

Place(장소)

작품이 제작(발표)된 장소

이탈리아 피렌체

연도소장처

루브르 박물관(파리)

## '스토리 분석'으로 다빈치의 인물상을 탐구하기

다음으로는 '3P' 중에서 'People'에 초점을 맞추어 '스토리 분석'을 실시한다. 바로 다음 쪽에 내가 작성한 내용을 실었다. 각 항목을 상세하게 살펴보자.

**제1단계** **여행의 시작 – '어떻게 예술가의 인생이 시작되었는가?'**

다빈치는 이탈리아 피렌체의 교외 지역에서 태어났다. 유소년기 무렵의 정보가 거의 남아있지 않지만, 비범한 인물이었음을 짐작할 수 있는 일화로 두 가지의 신비 체험담이 전해진다.

첫 번째는 다빈치가 아기였을 때 자고 있던 요람에 매 한 마리가 날아와 입안에 꽁지를 넣은 일이다. 두 번째는 산길을 걷다가 동굴을 발견했는데, 귀신 소굴처럼 스산했지만 무서워하기는커녕 오히려 호기심이 폭발했던 일이다. 프로이트를 비롯한 연구자들이 이러한 일화를 분석한 내용을 살펴보면, 다빈치는 상상력이 매우 풍부하고 영감을 쉽게 떠올리는 사람이었다고 생각된다. 다빈치의 호기심은 다른 사람보다 훨씬 강했고 여러 분야에 걸쳐서 파생되어 가는 성질을 갖고 있었다. 세상사를 수평적으로 이해하며 조망했기 때문에 본질을 꿰뚫어 볼 수 있었다. 비행기, 무기, 그림, 조각 등 과학이나 미술의 영역으로 구분하지 않고 재미있는 것이 생기면 처음부터 끝까지 독파했을 것이다(전문화, 세분화가 이루어지지 않았던 당시의 사정도 영향을 미쳤다).

이름 ___레오나르도 다빈치___ 의 인생

사망연도:
__1519년__

### 1단계  어떻게 예술가의 인생이 시작되었는가? ('천명', '여행의 시작', '경계선', '최초의 시련')

생년월일
__1452년 4월 15일__

태어난 장소
__피렌체 교외지역__

예술가가 된 계기는?
- 유소년기의 정보는 불명
- 어렸을 때부터 신비한 체험을 하는 등 예술가로서의 자질을 보였다.

### 2단계  어떤 만남이 있었는가? ('스승', '멘토', '동료')

스승이나 멘토는?
- 스승 베로키오

경쟁자, 친구, 연인, 남편, 아내 등은?
- 같은 공방의 경쟁자들
- 미켈란젤로

### 3단계  인생 최대의 시련은? ('악마', '최대의 시련')

어떤 시련이 있었는가? 배우자의 죽음, 세상의 비난, 금전적 어려움, 건강 문제 등
- '혼외 출생자(비적출자)'라는 출생 배경 때문에 역경을 겪었다.
- 시스티나 예배당의 벽화 제작에서 소외되었다.
- 동성애 용의를 받았다.

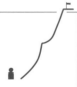

### 4단계  그 결과 어떻게 되었는가? ('변화', '진화')

어떻게 시련을 극복하고, 어떻게 달라졌는가? 또한 작품은 어떻게 변화했는가?
- 밀라노 공국에 작품을 판매했다.
- <최후의 만찬>이라는 불세출의 명작을 완성했다.

### 5단계  예술가로서의 사명은 무엇이었는가? ('과업 완료', '귀향')

결국, 예술가로서의 사명(업적, 후세에 미친 영향 등)은 무엇이었을까?

이상적인 예술가상을 보여주었으며, 후세에도 영향을 미치며 귀감이 되었다.

스승 베로키오와의 만남은 다빈치의 수많은 인간관계 중에서 가장 행복한 일이었다. 베로키오는 위대한 조각가로 유명한 도나텔로의 제자였다. 다빈치는 베로키오와 힘을 합쳐 〈예수의 세례〉를 제작했다. 이때 베로키오가 다빈치의 천재적인 기량을 목격한 뒤 좌절해서 그림 그리기를 포기했다는 일화가 남아 있다. 다빈치만큼이나 다재다능했던 미켈란젤로와는 '숙명의 라이벌' 관계였다는 사실은 널리 알려져 있다.

**제3단계** 시련– '인생 최대의 시련은?'

다빈치는 베로키오라는 뛰어난 스승 아래에서 약 7년간 배웠다. 뛰어난 동료들과 함께 일하며 기술이 숙련되었고, 정신적으로도 성장해갔다. 다빈치는 현대인의 시점에서 보면 완전무결한 인물로 생각되지만, 사실은 태어날 때부터 역경을 겪었다.

다빈치의 아버지는 공증인이라는 지위가 높은 직업에 종사했지만, 어머니는 평범한 농민의 딸이었다. 두 사람이 신분 차이를 이유로 결혼하지 못한 상태에서 다빈치가 태어났다. 당시 사회에서 이러한 혼외 출생자는 차별대우를 받는 일이 빈번했기 때문에, 다빈치도 불행한 경험을 겪었을 가능성이 높다.

1479년 보티첼리와 기를란다요가 바티칸의 시스티나 예배당 벽화 제작을 의뢰받았다. 교황이 직접 발주한 매우 명예로운 일이었다. 두 사람은

다빈치와 마찬가지로 베로키오의 공방에서 배우는 제자였는데, 다빈치는 벽화 제작에 참여하지 않았던 사실이 명확하게 밝혀진 상태다. 다빈치는 변덕스럽고 자유분방한 탓에 성실하게 작품을 납품하지 않았고, 이러한 행동이 치명적인 결점이 되어 동 세대의 화가들보다 모자란다는 평가를 받았기 때문에 의뢰 화가에서 제외되었을 것이다. 또한 1476년에는 동성애를 의심을 받아 재판에 회부되었다가 방면된 기록이 남아 있다.

다빈치의 인생 전반부는 고생을 겪고, 말썽도 많이 부렸기 때문에 대표작을 남기지 못했다. 뛰어난 실력을 갖추었지만 명성을 확립하지 못했던 시기가 이어졌다.

### 제4단계  변화·진화─ '그 결과 어떻게 되었는가?'

다빈치가 1482년부터 1499년까지 '밀라노 공국'에 머무르면서, 역경과 시련의 시간을 뛰어넘고 명성을 얻는 계기가 찾아온다. 다빈치는 자기 자신을 밀라노 공국에 '홍보'하여 성공 기회를 붙잡았다.

다빈치가 자기 손으로 본인의 추천장을 작성했던 일은 유명한데, 추천서에서 가장 강조한 부분이 '군사 기술자'였다. 당시 이탈리아는 이탈리아 전쟁이라는 긴 전쟁이 발발했던 소국 분립, 전란의 세상이었다. 다빈치는 혼란한 상황을 역이용해서 군사 기술자로 자신을 홍보하는 전략을 펼치며 밀라노 공국에서 인정을 받으려고 했다. 이 부분에 대해서는 'A-PEST' 분석에서 다시 한 번 다루겠다.

다빈치의 역발상 전략은 커다란 전환의 기회가 되었다. 밀라노 후작에게 의뢰받아 '인류의 보물'이라고 불리는 〈최후의 만찬〉을 제작했던 것이다. 이 작품 덕분에 다빈치는 화가로서 이름을 날리게 되었고, 시대의 인물로 자리매김하게 되었다.

**제5단계**　사명 – '예술가로서의 사명은 무엇이었는가?'

그 후 다빈치는 교황 알렉산데르 6세의 아들인 체자레 보르자의 군사 기술자로 고용되어 이탈리아 전국을 구석구석 돌아다녔다. 결국 허무하게 끝나버렸지만, 미켈란젤로와의 '대결'로 떠들썩하게 했던 피렌체 정부사 대회의실의 벽화 〈앙기아리 전투〉를 제작하는 등 대활약을 펼쳤다.

세상을 떠나기 전 3년간은 프랑스 왕인 프랑수아 1세의 초청을 받아 대단한 대접을 받았다. 프랑수아 1세는 문화에 대해서 매우 적극적인 군주였다. 다빈치가 프랑스에서 인생의 마지막 시기를 보냈기 때문에, 평생 소중히 간직했던 〈모나리자〉는 세계에서 가장 유명한 그림으로서 파리의 루브르 박물관에 남게 되었다.

## 팔방미인이 남긴 이상적인 예술가의 모습

다빈치가 생애에 걸쳐서 남기고 싶었던 것은 무엇이었을까?

뛰어난 작품에 더해 40년 남짓한 세월에 걸쳐서 기록한 대량의 '수첩 원고'가 있다. 여기에는 수백 년의 시간을 거쳐 발명된 비행기나 무기 등

미래 도구라고 불릴 만한 아이디어가 많이 기록되어 있다.

다빈치는 머릿속에 떠오른 영감을 토대로 아이디어를 구상했기 때문에 여러 분야에 걸쳐 작업을 이어갈 수 있었을 것이다. 현대인의 입장에서 보면 당연한 것도 당시에는 '공상'에 그칠 뿐 무의미했다. 다빈치의 위대함은 예술 분야만이 아니라, 과학이나 공학 등으로 뻗어나가 선진적인 연구로 연결해냈다는 점일 것이다. 다빈치는 '팔방미인'이라는 별명에 들어맞는 '이상적인 모습을 완성하여 후대 사람들의 목표가 된 예술가'라고 할 수 있지 않을까.

## 'A-PEST' 분석으로 다빈치의 시대를 이해하기

다빈치의 인생을 알고 있다는 전제하에 '르네상스'라는 시대를 살펴보자. 내가 기입한 내용은 다음 분석표와 같다. 각 항목을 순차적으로 살펴보자.

### Art(미술 양식)

**Q1** 당신이 알고 싶은 작품이나 예술가는 어떤 미술 양식으로 분류되는가? 또한, 그 양식의 특징은 무엇인가?

당시의 미술양식은 르네상스로, 최고 전성기를 맞이한 16세기 이탈리아를 중심으로 예술이 꽃을 피웠던 시대다. 당시 서구 사회는 기독교, 로마 교황의 사상이 지배했지만, 거듭되는 십자군 원정 등으로 로마 교황(기독교)의 영향력이 저하했다. 그리스 로마 시대의 문화를 이상으로 하여 '자유·해방'이라는 '인간성을 중시하는 풍조'가 피렌체를 중심으로 퍼졌다.

르네상스의 발전을 구분하면 초기(1400~1495년), 전성기(1495~1525년), 그리고 후기의 매너리즘시기(1525~1600년)로 분류할 수 있다.

초기 르네상스는 르네상스의 3대 거장 중 한 명인 '인간성'을 존중한 조각가 도나텔로, '선 원근법'을 완성한 건축가 브루넬레스키, 두 사람의 특징을 회화에 융합하여 윤곽선을 사용하지 않고 그리는 '스푸마토' 기

## A-PEST 분석

| 나라·지역 | 주요 연대 |
|---|---|
| 이탈리아 피렌체 | 16세기 |

### Politics(정치)

**착안점** 정치 동향/전쟁 등 갈등 상황/정치 체제/국가 방침

**Q** 그 나라는 당시 어떤 정치 체제였으며, 어떻게 정책을 진행했는가? 전쟁이 일어났는가? 있었다면 어떤 나라(지역)와 협력하고 대립했는가?

· 교황 권력이 약화되어 기독교의 영향력이 작아졌다.
· 소국가 간에 전쟁이 빈발했다.
· 이탈리아 전쟁이 일어나 이탈리아 전 국토가 혼란했다.

### Economics(경제)

**착안점** 경기 동향의 변화/특별히 눈여겨볼 만한 공황이나 불황의 유무/소비 동향의 변화

**Q** 당시의 경기 상황은 어땠는가? 그 경기 상황은 어떤 이유로 일어났는가? 예를 들면, 어떤 산업이 그 나라에서 발전했는가?

· 베네치아, 제노바 등의 북이탈리아는 동방무역을 통해 경제적으로도 번영했다.
· 피렌체는 모직물 산업과 금융업으로 번영했으며, 메디치 가문이 등장했다.

### Art(미술 양식)

초기 르네상스 미술    전성기 르네상스미술    매너리즘    바로크    로코코미술
신고전주의    낭만주의    사실주의    인상파    후기인상파
포비즘(야수파)    표현주의    큐비즘(입체파)    극사실주의    추상표현주의
팝아트    미니멀리즘    현대미술    그 외(    )

**착안점** 새로운 미술 양식/역사를 바꾼 예술가/문화의 발전

**Q** 당신이 알고 싶은 작품이나 예술가는 어떤 미술 양식으로 분류되는가? 또한, 그 양식의 특징은 무엇인가?

· 그리스·로마 시대를 이상으로 하는 '자유·해방', '인간성'을 중시하는 풍조'가 피렌체를 중심으로 발전했다.
· 원근법의 발명, 유채화 기술의 확립 등의 영향으로 사실적이고 이상적인 아름다움을 표현할 수 있게 되었다.

### Society(사회)

**착안점** 인구 동태/사회 기반 시설/종교/생활 양식/사회적인 사건/유행

**Q** 당시 사회에는 어떤 변화가 일어났는가? 그 이유와 배경은 무엇인가?

· 이탈리아는 통일국가가 아니라, 소도시 국가로 분립된 상태였다.
· 가난한 백성인 노동자계급이 대부분이었다.

### Technology(기술)

**착안점** 발명품/기술 진보/대 발견·발명/과학혁명/산업혁명/IT 혁명 등 당시 사람들에게 큰 영향을 준 '혁신적인 기술 등장'

**Q** 사람들의 생활을 편리하고 풍요롭게 하는 발명과 기술 진보, 기술혁신에는 무엇이 있었는가? 기술혁신은 어떤 배경에서 탄생했는가?

· 르네상스의 3대 발명 '나침반·화약·활판인쇄'
· 원근법, 유채화 기술의 확립 등으로 회화가 발전했다.

법과 대기 원근법 등을 만들어낸 마사치오, 프라 안젤리코, 산드로 보티첼리, 그리고 다빈치의 스승인 베로키오가 등장하여 훌륭한 걸작을 남겼다. 이러한 흐름을 이어받아 활약한 인물이 팔방미인 레오나르도 다빈치다.

### Politics(정치)

**Q2** 그 나라는 당시 어떤 정치 체제였으며, 어떻게 정책을 진행했는가? 전쟁이 일어났는가? 있었다면 어떤 나라(지역)와 협력하고 대립했는가?

당시 이탈리아는 교황 권력이 약화되면서 기독교의 영향력이 작아졌고, 소도시 국가 사이에서는 분열 항쟁이 반복되는 상황이었다.

무역사업 덕분에 경제적으로 윤택했던 베네치아와 제노바 등의 북부 이탈리아를 지배하려고 프랑스와 합스부르크가의 전쟁이 일어났고, 이탈리아 전쟁까지 발발하여 전국이 혼란에 휩싸였다.

르네상스의 중심지였던 피렌체 공화국은 메디치 가문이 정권을 장악했다. 메디치 가문은 예술가를 후원하고 르네상스 문화의 꽃을 피우는 데 큰 역할을 담당했는데, 프랑스 세력에 의해 피렌체에서 추방되는 사건이 벌어지는 등 혼란한 상황이었다.

Economics(경제)

**Q3** 당시의 경기 상황은 어땠는가? 그 경기 상황은 어떤 이유로 일어 났는가? 예를 들면, 어떤 산업이 그 나라에서 발전했는가?

베네치아와 제노바 등의 북부 이탈리아는 십자군 운동에 자극을 받아서 동방무역을 시작하여 호황을 누렸고, 발전해갔다. 베네치아 등의 항구 도시에 '코무네(최소단위의 주민 자치공동체)'가 출현했고, 피렌체는 모직물산업과 금융업으로 번영했다. 상업 르네상스의 시작이었다.

피렌체의 메디치 가문이 경제력을 바탕으로 문화의 비호자로서 영향력을 발휘하였고, 르네상스의 발전에 크게 기여했다.

Society(사회)

**Q4** 당시 사회에는 어떤 변화가 일어났는가? 그 이유와 배경은 무엇인가?

이탈리아는 통일된 상태가 아니었고, 많은 도시 국가로 분립되어 전쟁이 끊이지 않았다. 도시 인구는 가난한 백성인 노동자 계층이 대다수를 차지했고, 르네상스 문화 형성에는 일부 부유한 시민만 관여할 수 있었다.

## Technology(기술)

**Q5** 사람들의 생활을 편리하고 풍요롭게 하는 발명과 기술 진보, 기술혁신에는 무엇이 있었는가? 기술혁신은 어떤 배경에서 탄생했는가?

이 시기에는 나침반, 화약, 활판인쇄, 원근법 등의 기술혁신이 탄생했다. 나침반의 등장은 대항해 시대의 포석이 되었고, 화약 발명에 따른 군사혁명, 활판 인쇄의 보급에 의한 정보혁명, 원근법의 발명과 유채화 기술의 발달 등으로 회화혁명이 일어났다.

이러한 기술혁신으로 전쟁, 무역, 정보전달(전파) 수단, 예술(건축 포함) 등 모든 분야에서 혁명이 초래되어 사회는 크게 달라졌다.

이상이 'A-PEST' 분석으로 정리한 내용이다.

## 레오나르도 다빈치 총정리

당시 이탈리아는 지금처럼 하나의 나라가 아닌 소도시 국가 분립 시대였기 때문에 정치적으로 불안정한 상태였다. 동방무역으로 부를 얻은 베네치아 등의 북부 이탈리아를 중심으로 경제가 성장했고, 피렌체는 모직물과 금융업이 발전하며 번영했다.

활판 인쇄라는 기술혁신을 통해 정보혁명이 일어나면서, 로마 교황의 영향력이

현저하게 저하되었다. 기독교를 우선시했던 분위기에서 인간에 대한 관심을 회복하자는 움직임이 출현하고, '르네상스'의 문이 열렸다. 사람들의 생활을 지배했던 종교적 속박이 완화되자, 그리스와 동방의 문화가 침투해서 새로운 문화가 꽃을 피웠다.

이러한 상황 속에서 피렌체 근교 지역에서 태어난 다빈치는 불리한 조건과 역경 속에서도 재능을 펼치며 성장했고, 40대 중반에 발표한 <최후의 만찬>으로 거장의 반열에 오르며 확고한 명성을 얻었다. 또한 미술만이 아니라 건축, 과학 등 분야를 막론한 활약으로 '팔방미인'이라는 평가를 받았고, 사후 500년도 지난 현대 사회에서도 이상적인 예술가로 인식되고 있다. 다빈치의 성과는 다양한 분야에 걸쳐 있는데, 남겨진 모든 결과를 아울러 '예술가'라는 표현이 가장 어울리는 인물이다. 예술가 중의 예술가, 'The Artist'라고 말할 만한 최고 정점의 존재라고 할 수 있다.

# 혁명화가 귀스타브 쿠르베 해석하기

다음으로 프랑스 화가 귀스타브 쿠르베(1819년 6월 10일~1877년 12월 31일)을 살펴보겠다. '쿠르베? 그게 누구지…'라고 고개를 갸웃거리는 독자도 있을지 모르지만, 미술사에서 **쿠르베가 담당한 역할은 매우 크고, '혁명화가'라고 부를 만한 작품들을 남겼다.** 대표 작품은 〈오르낭의 장례〉(그림 2), 〈화가의 아틀리에〉(그림 3)이다.

쿠르베의 업적을 한마디로 표현하면, '그리는 대상을 혁명한 화가'이다. 이번에는 **패턴 B의 '3P', '작품 감상 체크 시트', '입체적 분석'의 조합**을 사용해서 쿠르베가 일으킨 혁명의 정체를 밝혀보자.

## 3P로 보는 〈화가의 아틀리에〉

쿠르베의 대표작 〈화가의 아틀리에〉의 '3P'를 정리해 보자.

쿠르베는 격동의 19세기 프랑스에서 활약한 대표 화가 중 하나다. 그 수많은 작품은 파리의 오르세 미술관에 소장되어 있다.

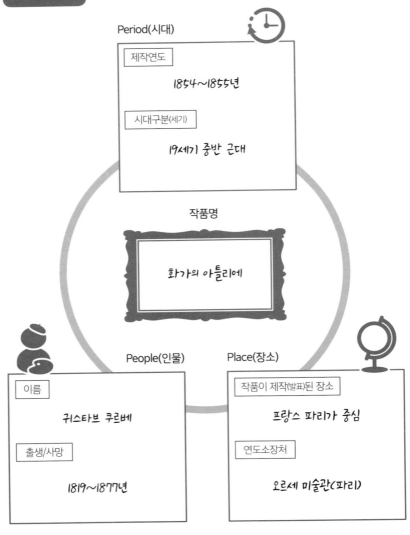

Period(시대)

제작연도

1854~1855년

시대구분(세기)

19세기 중반 근대

작품명

화가의 아틀리에

People(인물)

이름

귀스타브 쿠르베

출생/사망

1819~1877년

Place(장소)

작품이 제작(발표)된 장소

프랑스 파리가 중심

연도소장처

오르세 미술관(파리)

## '작품 감상 체크 시트'로 작품을 파악하기

다음으로 '작품 감상 체크 시트'를 활용해서 쿠르베의 대표작인 〈화가의 아틀리에〉를 해석해 보자. 내가 작성한 〈화가의 아틀리에〉의 내용도 함께 살펴봐 주길 바란다. 이 내용은 철저하게 개인적인 감상과 경험 등을 토대로 적은 것이므로, 참고할 뿐 사로잡히는 일이 없으면 좋겠다.

### ① 주제와 소재

제목에서 추측할 수 있듯이 쿠르베는 자신의 아틀리에(작업실)를 그렸다. 또한 이 그림에는 '나의 작업실 내부, 나의 7년간의 예술 인생을 요약한 현실적인 우의'라는 부제목이 붙어 있다. 즉 이 그림은 '우의화'이며, 사물의 모습을 있는 그대로 그리지 않고 다른 주제를 담아 암시적으로 빗대어 표현한 그림이다. 부제목을 통해 '해석이 필요한 그림'이라는 사실을 명확하게 밝히고 있는 것이다.

이 전제를 염두에 두고 작품을 보자. 화면 중앙에는 '쿠르베와 모델, 아이들과 개, 그리고 제작 중인 풍경화'가 있다. 화면 오른쪽에는 10명 정도의 사람들이 있다. 오른쪽 사람들은 쿠르베를 지지하는 사람들이다. 예를 들면 오른쪽 맨 끝에 그려진 이는 시인 보들레르이며, 그 외에도 쿠르베의 최대 후원자인 브뤼야스 등이 그려져 있다. 화면의 왼쪽 사람들은 오른쪽과 대립되는 주변 사회 상황을 나타내며, 유대인, 성직자, 상인 등이 그려져 있다. 해골과 비틀어진 자세의 나체 남성의 이미지는 쿠

# 작품 감상 체크 시트

제목: 화가의 아틀리에　　작가: 구스타브 쿠르베　　제작연도: 1854~1855년

## ① 소재
소재는 무엇인가? (관찰 후 기록하기)

중앙: 쿠르베, 모델, 아이들과 개, 제자가 쭉 □ 표정화
오른쪽: 쿠르베의 후원자들
왼쪽: 해골과 흐트러진 자세의 한 나체의 남성

## ② 색
어떤 색을 사용했는가? (관찰 후 기록하기)

흰색, 검은색, 회색 등 전체적으로 어두운색으로 배치했었다.

## ③ 명암
전체적인 분위기를 명암에 빗대어 ○로 표시하기

매우 어두움 ──── 보통 ──── 매우 밝음

## ④ 구성
단순한가? 복잡한가? 어떤 분위기인지 ○로 표시하기

단순 ──── 보통 ──── 복잡

## ⑤ 크기
작품의 크기에 대해서 ○로 표시하기

매우 작다 ──── 보통 ──── 매우 크다

## ⑥ 종합 의견(좋음/싫음)
①~⑤에 대해서 어떻게 느꼈는가?

1 싫음　3 보통　5 좋음

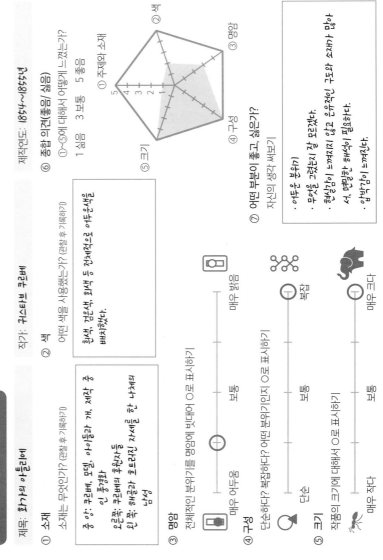

① 주제와 소재
② 색
③ 명암
④ 구성
⑤ 크기

## ⑦ 어떤 부분이 좋고, 싫은가?
자신의 생각 써보기

• 어두운 분위기
• 무엇을 그렸는지 잘 모르겠다.
• 현실감이 느껴지지 않고 은유적인 구도와 소재가 많아서, 약간의 해석이 필요하다.
• 아날로그 느낌이다.
• 붓자국이 느껴진다.

르베의 부정적인 태도가 드러나는 부분으로 '전통적인 프랑스 미술계의 죽음'을 우의적으로 표현하고 있다고 생각된다. 따라서 화면의 왼쪽에는 비참한 사회 상황과 쿠르베가 거부하는 것들을 상징적으로 그렸다고 할 수 있다.

②색

흰색, 검은색, 회색 등을 사용했다. 의도적으로 어두운색으로 화면을 채웠다.

③명암

어두운 분위기다. 쿠르베는 검게 칠해진 안경을 쓰고 세상을 바라보았던 것은 아닐까. 암울했던 시대를 '우의화로 그려서 비판하자'라는 의도가 느껴진다.

④구성

그려진 소재가 매우 많고, 각자 의미하는 바가 있기 때문에 자세히 들여다보면서 무엇을 그렸는지 확인해야 한다.

거대한 화면을 중앙, 왼쪽, 오른쪽으로 크게 삼등분한 구도를 사용했다. 쿠르베와 각 소재의 관계성을 뚜렷하게 표현하려는 의도가 전해진다.

⑤ 크기

360cm×600cm의 매우 큰 사이즈다.

당시 프랑스 미술계에서 이렇게 거대한 그림은 신화나 전설 등을 주제로 한 그림이나 역사화로만 제작되었다. 그래서 커다란 화면에 '화가의 작업실 풍경'이라는 '평범한' 주제를 그린 것은 비판의 대상이 될 일이었다.

⑥ 종합 평가(좋음/싫음)

지금까지의 설명으로 매우 난해하고 도전적인 그림이라는 점을 잘 알게 되었을 것이다(체크 시트의 내용만으로 모든 요소를 분석하기에는 어렵다).

나는 쿠르베에게 매우 강렬한 인상을 받았다. 하지만 그림에 담긴 의미를 알기 전에는 직접 작품을 접하고도 대수롭지 않게 여기며 스쳐 지나갔다. '좋고 싫음'을 판단하기 전에 애초에 '무관심'했던 탓이다. 지금 새롭게 이 작품을 살펴보고 '작품 감상 체크 시트'를 작성하면서 내게는 그림이 좋게 느껴지지 않는다는 점을 깨달았다.

이상은 어디까지나 나의 개인적인 감상이지만 이 체크 시트를 이용하면 자기가 어떤 부분에 강하게 매료되는지 혹은 혐오를 느끼는지 '구별해서' 생각할 수 있다.

## 쿠르베의 작품 배경에 녹아 있는 '입체적 분석'

이어서 '입체적 분석' 방법을 사용한다. 〈화가의 작업실〉은 명화로서 역사에 기록되어 있지만, 발표 당시에는 매우 냉랭한 반응을 받았다.

왜 비판이 쏟아졌을까? 당시 미술 업계의 상황을 '입체적 분석'을 이용해서 깊게 살펴보자. 예시로 기입한 다음 쪽의 '입체적 분석' 내용을 참고해 주길 바란다.

### 혁신

**Q1** 기술과 과학 등의 분야에서 어떤 혁신이 일어났는가?

**Q2** 그 혁신은 사회와 사람들, 그리고 미술 업계에 어떤 영향을 미쳤는가?

**Q3** 당시의 상황을 정리하면, 어떤 혁신이 일어났고 미술 업계는 어떻게 변화했는가?

- 산업혁명으로 인해 공업화가 널리 퍼졌고, 철도가 발달했으며, 사진이 보급되었다.
- 사람들의 이동 범위가 확대되었다. 또한 초상화 등 '기록을 위한 회화'가 사진으로 대체되기 시작하여, 회화의 존재 의미에 대한 반성이 촉구되었다.
- 산업혁명에 의해 사람들의 생활이 격변했다. 또한 사진의 등장으로

### 1단계　혁신

**Q1** 기술과 과학 등의 분야에서 어떤 혁신이 일어났는가?
**키워드** ○○세기, 발명, 기술혁신, 과학 등

· 산업혁명으로 대표되는 공업화가 이루어졌다.
· 철도가 발달하고 사진이 보급되었다.

**Q2** 그 혁신은 사회와 사람들, 그리고 미술 업계에 어떤 영향을 미쳤는가?

· 이동 범위가 확대되었다.
· 사진이 등장하면서 회화의 존재 가치에 대한 반성이 요구되었다.

**Q3** 당시의 상황을 정리하면, 어떤 혁신이 일어났고 미술 업계는 어떻게 변화했는가?
**총정리** · 산업혁명에 의해 사람들의 생활이 급격하게 달라졌다.
· 사진이 등장하면서 화가의 존재 의미를 뒤돌아보게 되었다.

### 3단계　경쟁·공동개척

**Q1** 당시 예술가는 몇 명이었으며, 집단이나 파벌을 형성
하였는가? 또한 예술가들은 서로 어떤 관계였는가?
**키워드** 아카데미, ○○조합, ○○파, 살롱전(미술 전시회) 등

· 신고전주의와 낭만주의라는 파벌이 팽팽히 맞서고 있었
다. 당시 화가들의 목표는 살롱전에서의 성공이었다.
· 역사화를 최상위 가치의 그림으로 평가하는 엄격한 장르
위계질서가 존재했다.

**Q2** 어떤 작품이 '새로운 흐름'으로 인식되었고, 제작되었
는가?
**키워드** 회화, 조각, 역사화, 초상화, 풍속화, 정물화 등

· 쿠르베는 '천사를 본 적이 없기 때문에, 천사를 그릴 수 없
다'라는 말을 남겼고, 사실주의 화풍을 추구했다.

**Q3** 당시 상황을 정리하면 예술가들이 어떤 작품을 제작한
점이 획기적이었는가? 그리고 그것은 어떤 인간관계
속에서 생겨났는가?
**총정리** · 예술가들은 살롱전에서 성공하는 것
을 목표로 하였고, 신고전주의와 낭만
주의가 대두했다. 쿠르베는 사실주의
화풍을 선언하고 고군분투했다.

### 2단계　고객

**Q1** 제작한 작품은 누구에게 전달되었는가? 또한
그 사람은 어떤 직업과 계층의 사람이었는가?
**키워드** 교회관계자, 왕과 궁정, 귀족, 상인, 부유
층, 경영자 등

· 산업 혁명의 흐름을 타고 산업자본가가 증가
했다.

**Q2** 고객은 왜 작품을 구입했는가?
**키워드** 포교, 권력, 번영의 상징, 기록, 취미 등

· 은행이나 공장 경영자 등 부유층이 생기면서 시
민 계층으로 구매층이 확대되었고, 저택 등에 장
식하기 위한 용도로 구매했다.

**Q3** 당시 상황을 정리하면, 고객은 어떤 사람들이
었으며 왜 작품을 구입했는가?
**총정리** · 귀족과 교회 등에서 시민 계급으로
구매층이 확대되었고 미술의 저변
이 넓어졌다.

화가의 존재 의미에 대해 재고할 필요성이 생겼다.

쿠르베가 활약한 19세기 중반은 1848년 혁명 등을 시작으로 유럽 전체에 자유주의 운동이 들불처럼 번진 격동의 시기였다. 세계관의 전환으로 일어난 거대한 변동에 기술혁신이 더해졌고, 구시대적인 '전통과 관습'을 거부하는 쿠르베 같은 화가가 등장했다.

시대의 이념이 변화하고 공업화에 의해 철도와 사진의 보급되는 등 전 세계가 변혁의 소용돌이 속에 있었다.

**고객**

**Q1** 제작한 작품은 누구에게 전달되었는가? 또한 그 사람은 어떤 직업과 계층의 사람이었는가?

**Q2** 고객은 왜 작품을 구입했는가?

**Q3** 당시 상황을 정리하면, 고객은 어떤 사람들이었으며 왜 작품을 구입했는가?

- 산업 혁명의 흐름을 타고 산업자본가가 증가했다.
- 은행이나 공장 경영자 등 부유층이 생기면서 시민 계층으로 구매층이 확대되었고, 저택 등에 장식하기 위한 용도로 구매했다.
- 귀족과 교회 등에서 시민 계급으로 구매층이 확대되었고 미술의 저변이 넓어졌다.

당시 프랑스 화단에서는 살롱전에 입상하여 평가가 높아지고, 그 결과 정부에서 작품을 매입하는 등 주문 의뢰가 쏟아지는 것이 '성공한 화가의 공식'으로 완성되어 있었다. 그리고 19세기 중반의 작품 의뢰인은 산업혁명 등으로 성공한 실업가(이른바 부르주아)가 대부분이었다. 대표적인 사례가 쿠르베의 후원자로 유명한 브뤼야스다. 브뤼야스는 은행가의 아들이었으며 자산가였다.

### 경쟁·공동개척

**Q1** 당시 예술가는 몇 명이었으며, 집단이나 파벌을 형성하였는가? 또한 예술가들은 서로 어떤 관계였는가?

**Q2** 어떤 작품이 '새로운 흐름'으로 인식되었고, 제작되었는가?

**Q3** 당시 상황을 정리하면 예술가들이 어떤 작품을 제작한 점이 획기적이었는가? 그리고 그것은 어떤 인간관계 속에서 생겨났는가?

- 신고전주의와 낭만주의라는 파벌이 팽팽히 맞서고 있었다. 당시 화가들의 목표는 살롱전에서의 성공이었다. 또한 역사화를 최상위 가치의 그림으로 평가하는 엄격한 장르 위계질서가 존재했다.
- 쿠르베는 '천사를 본 적이 없기 때문에, 천사를 그릴 수 없다'라는 말을 남겼고, 사실주의 화풍을 추구했다.

- 예술가들은 살롱전에서 성공하는 것을 목표로 하였고, 신고전주의
  와 낭만주의가 대두했다. 쿠르베는 사실주의 화풍을 선언하고 고
  군분투했다.

주류파에 속한 화가들은 엄격한 위계질서를 고수하며 역사화를 가장
우월한 그림으로 평가하는 아카데미의 '살롱전' 기준에 유리한 작품을
제작했다. 신고전주의에 대항하여 낭만주의가 등장하였고, 이상적인 아
름다움을 그리는 화풍이 요구되었다.

이러한 흐름에 이의를 제기하며 새로운 조류로 나타난 것이 쿠르베의
'사실주의'다. 쿠르베는 '나는 천사를 본 적이 없기 때문에, 천사를 그릴
수 없다'라는 명언처럼, 자기가 본 것과 있는 그대로의 현실을 묘사하는
화풍을 선언했다.

## '입체적 분석'으로 읽는 '혁명 화가'의 유래

당시 예술계에 만연했던 아카데미즘의 경직된 화풍에 한계를 느낀 쿠르
베는 관료적인 화풍을 비판하고 타파하려는 목적으로 활동했다고 여겨
진다. 바로 이 점이 쿠르베가 혁명 화가로 불리는 이유이다.

쿠르베는 1855년 개최된 파리 만국박람회에 〈화가의 아틀리에〉와

〈오르낭의 장례〉을 출품하려고 했지만 거부당했다. 결국 만국박람회장 옆에 후원자의 지원을 받아 작은 공간을 마련하여 개인전을 열었다. 당시로서는 매우 드문 활동 방식이었기 때문에 이러한 점에서도 쿠르베는 매우 혁신적인 존재였다고 할 수 있다.

## 귀스타브 쿠르베 총정리

19세기의 프랑스 미술계는 신고전주의와 낭만주의라는 프랑스 회화의 고전적인 아카데미즘 화풍을 계승한 폐쇄적인 세계였다. 이상적인 아름다움을 추구하는 역사화를 회화의 정점으로 인정하면서, 엄격한 장르 위계질서를 200년간 고수했다.

예술가에게는 작품 발표의 장(살롱전)에서 높은 평가를 받는 것이 매우 중요했고, 이때의 성공은 곧 화가로서의 성공을 의미했다. 한편 19세기에 본격적으로 발전한 산업혁명으로 거대한 변화의 물결이 밀려왔고, 사회는 다층화되어 갔다.

사진이 보급되자 초상화와 같은 '기록적인 의미가 강한 회화'의 가치를 되돌아보게 되었다. 초상화를 그리던 화가들은 어쩔 수 없이 자기 직업의 존재 의미를 모색해야 했다.

강한 반감을 품은 화가 쿠르베는 당시의 폐쇄적인 풍조에 맞서서 도발적인 작품을 제작하기 시작했다. 쿠르베의 작품 <오르낭의 장례>, <화가의 아틀리에>는 프랑스 미술계에 반기를 들어 올린 의미 있는 도전이었다. 쿠르베의 사상은 '나는 천사를 본 적이 없기 때문에 천사를 그릴 수 없다'라는 명언에도 드러난다. 이 혁명

적인 작품은 당연히 거센 비판에 부딪혔지만, 마네나 인상파의 등장으로 이어지는 커다란 조류를 만들어 냈다.

'있는 그대로 그린다'. 쿠르베의 간단명료한 신념은 당시 프랑스 미술계의 상식으로 용납하기 힘든 사상이었다. 오랜 전통에 쿠르베라는 화가가 파란을 일으켰던 것이다.

## 감성을 낳는 '논리적 미술 감상'

여러 분석법을 활용하여 두 명의 예술가를 분석했다. 정보를 파악하고 틀에 짜 맞추어 이해하는 감각을 습득하는 기회가 되었기를 바란다.

미술 감상법을 의식하기 시작하면 전시회의 해설이나 작품 정보에 대해 독자적인 시각을 개척할 수 있을 것이다. '이런 식으로 연결되어 있구나!'라는 놀라움이 영감으로 연결되어서, '이 정보를 분류하려면 '입체적 분석'이 유용하겠다'라는 식으로 '생각의 실마리'가 느껴질 것이다.

이제껏 막연하기만 했던 작품과 예술가에 대한 내용을 정리해서 머릿속에 담아둘 수도 있다. 이런 식으로 수집한 정보들은 자기만의 자산이 되고, 순간적으로 튀어나와서 다양한 장면의 문제 해결에 도움이 된다. 즉 분석적인 시각에 익숙해지면 **'생각 창고'**가 확장되고, 사고를 갈무리할

수 있게 된다.

무의식적으로 분석할 만큼 자연스러워지면 감성이라는 센서에 불이 켜지는 것을 실감할 수 있다. 이 수준에서는 짧은 시간에 본질적인 결론을 도출할 수 있고, 결과적으로 VUCA 시대에서 살아남을 수 있는 '무기'를 얻게 된다. 이론과 감성은 모순되지 않는다. 서로를 향상시키는 상승효과를 발휘하며 인생을 풍요롭게 해 준다. 부디 이 책의 감상법을 꾸준히 실천하기를 바란다.

제 **8** 장

# 논리적인
# 미술관 나들이

**이 장을 읽으면**

☑ 이 책에서 다룬 작품과 관련 있는 미술관을 추천한다.

☑ 실제로 논리적인 미술 감상법을 사용해서 작품을 즐기는 방법을 설명
한다.

# 이 책을 활용해서 미술관의 작품을 감상하는 방법

이번 장에서는 이 책을 한 손에 들고 미술관을 찾아가서 작품을 감상하는 구체적인 방법을 소개한다.

## 전시회 형식

전시회를 관람할 때 '무엇을 보러 갈지'를 고민하는 독자도 있을 것이다. 전시 종류는 기획전시와 상설전시 두 가지로 나뉜다. 이 책에서 예시로 다룬 서양 미술의 기획전시는 대부분 다음과 같은 형식으로 분류된다.

① 대표적인 예술가에 초점을 맞춘 전시회

한 명의 예술가를 전면에 내세운 경우가 많다.

예: '고흐 전', '클림트 전' 등

② 미술 양식(시대)에 초점을 맞춘 전시회

양식에 따라 여러 예술가의 작품을 전시하는 형식이다.

예: '인상파 전', '빈 모던 전' 등

③ 미술관에 초점을 맞춘 전시회

미술관이나 수집가 등 소장처의 이름을 내세우는 경우도 있다.

예: '코톨드 미술관 전', '런던 내셔널 갤러리 전' 등

④ 그 외
어떤 '주제'를 선택하여 진행하는 전시회가 이 분류에 포함된다.
예: '고양이', '데생', '조각' 등

한편 소장품을 전시하는 상설전시는 연대, 인물, 작품 종류(회화, 조각 등) 등을 기준으로 전시하는 경우가 많다. 즉 '연대', '미술 양식', '예술가'에 따라서 특징적인 소장품을 중심으로 전시하기 때문에 해당 미술관만의 '특색'을 알 수 있다. 앞서 이야기한 ①~④ 중에서 ②로 분류된 전시는 각 양식을 연대순으로 늘어놓는 구성을 선택하는 경우가 많다.

## 감상 준비하기

전시의 종류를 파악한 뒤, 이 책에 소개된 형식을 인쇄해서 지참한 후 미술관을 찾아가자! 모든 항목을 3부씩 인쇄해가면 좋을 것 같다. 쉬운 해설을 위해서 다음의 두 가지 전시회를 예시로 들어서 살펴보고자 한다.

Ⓐ 대표적인 예술가에 초점을 맞춘 전시회에 가는 경우
고흐 전이나 르누아르 전처럼 특정 예술가를 주인공으로 내세운 전시회라면, 그 인물이 어떤 삶을 살았는지 인생 궤적을 따라서 작품을 전

시하는 경우가 많다. 152쪽에서 설명한 것처럼 이러한 주제는 예술가를 중심으로 보게 되기 때문에 패턴 A인 '3P', '스토리 분석', 'A-PEST'를 준비하면 좋다.

**ⓑ 상설전시를 대표하는 '여러 예술가의 작품'이 전시된 전시회에 가는 경우**

이러한 전시회는 작품을 중심으로 보기 때문에, 패턴 B의 '3P', '작품 감상 체크 시트', '입체적 감상'을 사용한다. 특히 눈길을 끄는 작품을 3점 정도 고른 뒤 분석 방법을 적용해 꼼꼼하게 관찰하고, 배경을 이해한다.

**미술관으로 출발!**

미술관에 가자. 전시에 따라 다르지만, 보통 입구에 작품 배치도 등 보조 자료나 오디오 가이드가 준비되어 있으므로 적극적으로 활용하면 도움이 된다. 눈으로 얻는 정보와 귀로 흘러들어오는 내용이 더해져서 작품 관찰의 수준이 더욱 높아지는 경우도 있다.

전시의 초반부에는 주최측의 인사나 전시회의 개요 등이 적혀 있는 경우가 일반적이다. 도입부의 설명을 '3P' 분석에 사용하면 감상이 한층 쉬워진다. 다만 전시회의 입구는 혼잡할 때가 많으니 조심해야 한다.

전시회장 안쪽으로 진입하면 전시회가 몇 가지 '장'으로 구성된 사실을 알게 될 것이다. 이것은 작품이 어떤 주제를 따라서 전시되었는지 구별해 놓은 것으로, '책의 목차'와 같다. 작품 이해를 돕는 길잡이 역할을

한다. '각 장의 주제'를 효과적으로 이용하면 예술가의 다면적인 모습을 발견할 수 있다.

### Ⓐ 대표적인 예술가에 초점을 맞춘 전시회인 경우

예술가가 주인공인 전시는 인생의 궤적을 따라서 구성된 경우가 많다. 나중에 전체의 구성을 복습할 수 있도록 각 장의 주제를 적어 두면 도움이 된다. '예술가에게 영향을 준 인물', '시련', '어떻게 시련을 극복했는가' 등의 정보를 '스토리 분석'에 적는다. 예술가에 대해 잘 모르는 경우는 'A-PEST'보다 '스토리 분석'을 추천한다. 어느 정도 인물상이 그려지면 전시회를 다시 처음부터 돌아보면서 'A-PEST' 분석의 부감적인 시점으로 해설에 적혀 있는 정보를 수집한다.

### Ⓑ '여러 예술가의 작품'을 내세운 전시회의 경우

이러한 형식의 전시회를 관람할 때는 눈길을 끄는 작품들을 '작품 감상 체크 시트'로 관찰해 보자. 그 작품을 눈여겨본 이유를 파고들면서 분석하는 방법을 추천한다. 다음에는 '입체적 분석'으로 분석 방법을 바꿔서 그 작품이 어떤 시대의 흐름 속에 있었는지 배경을 탐구한다. '입체적 분석'의 정보는 전시회에서 제공하는 설명을 참고하면서 해당하는 내용을 모아 기록해두자.

익숙하지 않은 상태에서 '입체적 분석', 'A-PEST'처럼 거시적인 환경을

분석하는 것은 어려울 수도 있다. 미술관의 휴식 장소에는 전시 도록을 배치해둘 때가 많은데, 이렇게 전시와 관련된 출판물에 실린 정보도 활용하면 도움이 된다. 도록에는 작품과 전시 설명을 상세하게 다룬 경우가 많기 때문에 좋은 참고 자료로 활용할 수 있다.

## 감상을 되돌아보는 순간, 미술이 더욱 즐거워진다

정성스럽게 전시를 관람하면 시간이 1시간 이상 소요될 것이다. 출구에 마련된 아트숍에서는 여러 가지 전시 관련 상품을 판매하는데, 인기가 높은 전시는 줄이 길게 늘어서기도 한다. 아트숍에서는 도록을 판매한다. 전시가 마음에 들었다면 도록을 꼭 구입하자.

미술관을 벗어나면 차라도 한 잔 마시면서 도록을 살펴본다. '입체적 분석'이나 'A-PEST'에 해당하는 거시적인 항목에 집중해서 정보를 모으고 질문지 항목에 적다 보면 한층 더 깊은 이해에 다가갈 수 있다. 그리고 전시 내용을 되돌아보며 '한마디로 말하면 어떤 전시였는가?'라고 감상을 총정리해서 '3P' 분석 등에 적어 보자. 전시를 분석한 내용은 잘 모아 두자. 나중에 펼쳐 보면 매우 재미있다.

## 미술 감상의 즐거움을 공유하는 기쁨 '3D'의 효과

만약 친구나 가족과 함께 전시를 관람했다면, 각자 작성한 내용을 맞춰 보는 것도 재미있다. 사람마다 다양한 시각과 감상을 갖고 있어서 놀라

게 될 것이다.

나는 소수의 인원을 꾸려서 함께 전시를 관람한 적이 있다. 나중에 함께 차를 마시면서 감상을 비교해 보았더니, 사람마다 의견이 크게 달라서 적잖이 놀랐다. 또한 다른 사람의 의견을 받아들이면서 사고의 폭이 넓어지는 느낌을 여러 번 맛보았다. 감상에 더하여 시대 배경 등에 대한 객관적인 해설을 더하면 지식과 생각의 문이 열리고 감상도 달라졌다.

나 홀로 전시 관람도 물론 즐겁다. 그런데 예술과 관련된 세미나를 진행하면서 '3D'라는 콘셉트에 따라 'Dialoue: 대화', 'Demonstration: 설명', 'Describe: 심정 묘사'를 여럿이서 함께 나누며 미술 감상의 즐거움과 효과가 극대화되는 장면을 많이 목격했다. 꼭 친구 혹은 가족과 함께 이 책의 감상법을 사용해서 작품을 감상해 보길 바란다. 함께 할 친구를 찾는다면 내가 경영하는 회사에서 메일 매거진을 통해 비정기적으로 안내를 하고 있다.

## 미술 감상하러 미술관에 가자!

일본에는 미술관이 많다. 얼마나 많은 미술관이 있을까?

일본의 통신회사 NTT에서 제공하는 자료에 의하면 일본 전국의 미술관 숫자(미술관 등록 건수)는 무려 1,505건이나 된다(2016년 시점). 또한

2015년 문부과학성이 진행한 사회교육조사에 의하면 미술관의 숫자는 1,064건(유사 시설 포함)이라고 한다. 즉 단순 계산으로도 도시와 동네마다 적어도 하나씩 미술관이 존재한다. 어느 지역이든 형태는 저마다 달라도 여러 미술관이 운영되고 있는 것이다.

미술관 중에서도 특히 '현립 미술관'이나 '시립 미술관'처럼 지역명이나 기관명이 붙은 미술관은 유명한 서양 미술 작품을 소장하고 있는 경우가 많고, 상설전시를 통해서 대중에게 공개한다. 상설전시로 선보이는 작품은 각 미술관이 신중하게 검토한 끝에 골라낸 대표적인 소장품이다. 가벼운 마음으로 찾아간 동네 미술관에서 대단한 작품을 만나게 될 수도 있는 것이다. 집 주변에 어떤 미술관이 있는지 조사해 보고, 전시를 관람해 보자. 기획 전시보다 저렴한 가격으로 훌륭한 작품을 만날 수 있을 것이다. 상설전시는 주기적으로 작품을 교체하기 때문에, 꼭 보고 싶은 작품이 있다면 미리 확인하는 것이 좋다.

## 20세기까지의 작품을 감상할 수 있는 일본 미술관

지금부터는 이 책에서 다룬 20세기 이전 시대의 예술가와 작품을 감상할 수 있는 미술관을 소개한다. 아쉽게도 일본에서는 20세기 이전의 서양 미술 작품을 대형 전시로 감상하기는 어렵다. 19세기 이전 서양 미술은 일본에서는 거의 매년 기획 전시가 진행되므로 참고하면 도움이 될 것이다. 또한 해외여행을 갔을 때 감상할 기회가 있다면 놓치지 않길 바란다.

### 국립서양미술관(도쿄도·우에노)

20세기를 대표하는 건축가 르코르뷔지에가 설계한 미술관이다. 이 미술관을 방문하면 가장 먼저 오귀스트 로댕의 조각 작품들을 만날 수 있다. 로댕의 대표작인 〈지옥문〉, 〈생각하는 사람〉, 〈칼레의 시민들〉이 입구 앞 야외 공간에 관람객들을 반기듯이 자유롭게 늘어서 있다. 로댕의 제자인 에밀 앙트완 브루델의 〈활을 쏘는 헤라클레스〉도 전시되어 있다.

야외에 설치된 이 작품들은 모두 무료로 볼 수 있다. 모두 틀림없는 진품이다. 청동 조각의 장점은 야외 설치가 가능하다는 점이다(공공미술

▲ 국립서양미술관 / 도쿄도 다이토구 우에노고엔 7-7 / 상설전 9:30~17:30(금·토요일은 20:00 까지 / 월요일 휴관) / 일반인 500엔, 대학생 250엔, 65세 이상·고교생 이하 무료(모두 상설전 기준)

로도 불린다).

상설전시실에 들어가면 첫 번째 방에 또 로댕의 조각이 전시되어 있고, 이어서 14세기 이후의 회화를 중심으로 작품이 즐비하게 걸려 있다. 벨라스케스와 친분이 있었던 바로크의 거장 루벤스, 앞 장에서 다뤘던 쿠르베, 마네, 모네부터 피카소, 잭슨 폴록 등 20세기 중반에 활동한 거장들의 작품까지 감상할 수 있다. 국립서양미술관은 수백 년에 해당하는 미술사 모험이 가능한 미의 전당이라고 할 수 있다.

우에노에는 이 밖에도 도쿄도미술관, 도쿄국립박물관, 우에노모리미술관 등 정말 많은 미술관이 있다. 예술이 넘치는 하루를 보낼 수 있는 멋진 장소다.

## DIC가와무라기념미술관(치바현·사쿠라시)

DIC가와무라기념미술관은 애호가 사이에서는 유명한 미술관이다. 인쇄용 잉크와 안료 등을 제조하고 판매하는 DIC주식회사에서 운영하는 사립미술관이다. 이 미술관은 30만 제곱미터에 이르는 광활한 대지에 자리 잡고 있다. 소장품은 다양한 분야에 걸쳐 수집되었으며, 그중 현대미술은 눈이 번쩍 뜨이는 대단한 작품을 다수 보유하고 있다.

이 미술관을 추천하는 이유는 렘브란트의 작품을 볼 수 있기 때문이다. 바로 1635년에 렘브란트가 그린 초상화 〈챙이 큰 모자를 쓴 남자〉다. 일본에서 렘브란트 작품이 상설전시되는 사례 매우 드물다.

이외에도 모네와 르누아르의 작품, 현대미술의 거장 마크 로스코의 작품을 전시한 '로스코 룸'도 눈여겨볼 부분이다. 야외 공간도 훌륭해서 맑은 날에는 헨리 무어의 거대한 작품을 감상하며 산책할 수 있는 잔디 광장도 있다. 멀리 나들이 가는 기분으로 가족이나 친구와 함께 천재 화가들의 걸작을 감상할 수 있는 미술관이다. 도쿄역에서 직행버스도 운행하고 있으므로 일본에서 렘브란트를 만날 기회를 놓치지 않길 바란다.

▲ DIC가와무라기념미술관 / 치바현 사쿠라시 사카도 631 / 9:30~17:00(월요일 휴관) / 입장료는 전시내용에 따라 다름

오하라미술관(오카야마현·구라시키)

　오하라미술관은 오카야마현의 구라시키에 있는 미술관인데, 미술에
관심 있는 사람들 사이에서 유명한 곳이다. 그 이유 중 하나가 엘 그레
코의 〈수태고지〉를 소장하고 있기 때문이다. 오하라미술관의 소장품은
19세기와 20세기의 작품이 중심인데, 그중에서도 이색적인 작품이 〈수
태고지〉다.

　그레코는 '매너리즘' 화풍으로 분류되는 화가다. 매너리즘은 미켈란젤

▲ 오하라미술관 / 오카야마현 구라시키시 주오 1-1-15 / 9:00~17:00(월요일 휴관) / 일반 1,500
　엔, 고등학생·중학생·초등학생 500엔

로가 활동했던 르네상스에서 이어진 미술 양식인데, 그레코 작품은 너무 독특해서 오랜 기간 소외되었다. 시간이 한참 흐른 뒤에 재평가되었고, 우연히 오하라 미술관에서 그레코의 작품을 구입했다. 〈수태고지〉는 일본에 있는 것이 기적이라고 평가받는 작품이다.

오하라미술관에는 너무 유명한 그레코의 작품 이외에도 마네, 세잔, 고갱의 작품은 물론 고대 오리엔트 등 고미술부터 현대미술까지 다양한 시대의 소장품을 자랑하고 있어서, 관람객의 마음을 사로잡는 매력적인 미술관이다.

### 전국의 시립 미술관·현립 미술관

일본에는 전국 방방곡곡에 매우 많은 미술관이 존재한다. 대체로 모든 지역 미술관은 소장품을 '상설전시'를 통해 선보이고 있다. 동네마다 유서 깊은 미술관이 하나씩 있기 때문에 시간을 내어 방문하면 좋은 시간을 보낼 수 있을 것이다.

# 미술이
# 필요한 이유는?

**이 장을 읽으면**

☑ 지금 미술이 주목받는 세 가지 이유를 알 수 있다.

☑ 미술은 인간의 '창조성'을 자극한다는 사실을 알게 된다.

# 미술 감상으로 얻을 수 있는 것

지금까지 르네상스부터 20세기까지의 '서양 미술'을 중심으로 분석했다. 현대 미술 전시를 관람하더라도 약 600년에 이르는 미술의 흐름을 대충 파악한 뒤 작품을 마주하면 이해의 폭이 넓어지고 더욱 즐겁게 해석할 수 있다. 이 책에서 설명한 모든 내용은 나만의 독자적인 방법이다. '**입체적으로 미술을 감상하면, 미술을 즐길 수 있다!**'라는 의견에 공감하고, 앞으로의 미술 감상에 도움이 되면 좋겠다.

## 지금 미술이 필요한 이유는?

마지막 장에서는 미술이 필요한 이유를 밝힌다. 또한 미술의 중요성은 앞으로 더욱 강조될 것이므로 이에 대한 내용도 함께 다루고자 한다. 특히 업무와 일상생활 속에서 발휘되는 미술의 긍정적인 영향은 세 가지로 꼽을 수 있다.

① 가치를 발견하는 '시각'이 생긴다.
② 결정 방향을 알려주는 '내면의 나침반'이 형성된다.
③ 힘의 원천이 되는 마음의 비타민이 된다.

한 가지씩 상세하게 살펴보자.

① 가치를 발견하는 '시각'이 생긴다.

미술의 여러 가지 감상 방법을 살펴보면서 하나의 작품에 막대한 정보가 담겨 있다는 사실에 놀란 독자도 많을 것이다. 눈에 보이는 소재와 색깔 등의 '표층적인 정보'만을 받아들이는 감상은 사고의 확장으로 이어지지 못하며, 재미도 없다. 미술 감상의 진정한 즐거움은 작품 너머로 생각의 가지를 뻗어 상상하고 추측하는 데 있다. 자기만의 시점으로 완성한 가설을 인생에 도움이 될 조언으로 수용하는 과정이기도 하다.

작품을 깊게 탐구하면서 다각적으로 접근하는 방법에 익숙해지고, 그 결과 능수능란하게 변신하는 시점을 갖게 된다. 예를 들면 작가와 구매자까지 생각의 폭을 넓히고 시대 배경과 제작 경위에 대해서도 분석할 수 있게 된다.

작품 이해에 다가가는 길이 많아지면 수평적으로 바라볼 수 있다. 겉보기 감상의 단계와 비교하면 분야 사이를 가로막는 장벽이 없어져서 세상이 넓어지는 셈이다. 어떤 사상을 접하든지 새로운 가치를 발견할 수 있는 상태가 되고, 관점이 다양해지면서 능력이 길러지는 것을 의미한다.

비즈니스 세계에서는 가치 발굴을 위한 사고 혁신을 장려한다. 클레이튼 크리스텐슨은 저서 『혁신기업의 딜레마』에서 '혁신을 일으키기 위해서는 관계없어 보이는 것을 연결 짓는 사고가 필요하다'라고 적었다. 또한 조지프 슘페터는 『경제발전 이론』에서 혁신을 '신결합'이라는 말로 표

▲ 미술 감상을 통해 세상을 보는 관점이 다양해진다.

현하며 '기존의 것을 결합하여 새로운 가치를 만든다'라고 제창했다.

실제로 미술 감상으로 시각의 다면화 효과를 얻을 수 있고, 기존의 가치에 새로운 의미를 덧씌워서 관계없어 보이는 것을 연결할 수 있게 된다. 미술 감상에 사용되는 관점들은 **연결고리를 발견하고 새로운 가치를 창조해가는 기점이** 되는 것이다. 이 단계를 '사고방식의 확장'이라고 할 수 있으며, 시점 변화로 얻게 되는 유효한 능력이기도 하다. 미술은 세상에 존재하는 것 중에서 가장 이질적인 성질과 다양한 형태를 갖고 있다. 작품은 독창적인 접근과 표현을 시각적으로 구현한 결과물이며, 감상자가 예술가의 시점을 체험할 수 있게 해 준다. 그래서 예술 체험을 통해 새로운 시각을 얻고 사고의 범위를 확장할 수 있는 것이 아닐까. '이색적인

아이디어'의 계기가 예술 분야에 숨어 있는 이유는 바로 이러한 특징 때문일 것이다.

예술 분야에서 다양한 시각을 훈련하여 가치를 창조한 대표적인 인물이 바로 레오나르도 다빈치다. 전문영역이 구분되지 않던 시대적인 한계 속에서 분야를 횡단하며 수많은 발명품과 작품을 남겼다. 다빈치의 빛나는 업적은 다양한 시각의 선물이라고 할 수 있다.

앞으로 펼쳐질 시대에는 다빈치처럼 가치 발굴을 할 수 있는 인재가 혁신을 일으키는 '르네상스 싱커(Thinker)'로 활약할 것이다. 사물을 바라보는 다양한 시각이 널리 퍼지면 세상사의 연결고리를 알아채는 사람들이 늘어나고, 더욱 의미 있는 창조물이 세상에 태어날 것이라고 생각한다.

② 결정 방향을 알려주는 '내면의 나침반'이 형성된다

두 번째는 내가 아트 프로그램을 개발한 계기와 연관된다. 나는 2017년 『세계의 엘리트는 왜 미의식을 단련하는가?(世界のエリ一トはなぜ「美意識」を鍛えるのか?)』라는 책과 만났다. 이 책에서 다루는 '미의식'이라는 단어를 더욱 세심한 단어로 표현한 것이 '내면의 나침반'이다.

나는 현대 예술가에게 요구되는 것 중 하나는 **세상의 잠재적인 문제를 미술 작품을 통해서 노출하는 역할**이라고 생각하고 있다. 우리 시대에도 비판적으로 세상을 바라보는 예술가가 많다. 우리는 미술 감상을 통해서 눈에 보이지 않는 사회 문제를 인식하고, 해결 방법을 고민하게 된다. 미술

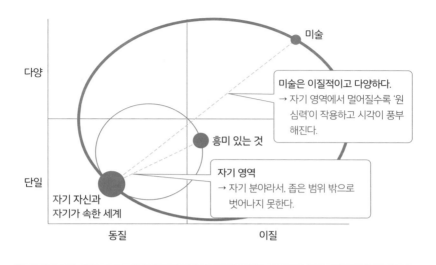

다양

단일

미술

미술은 이질적이고 다양하다.
→ 자기 영역에서 멀어질수록 '원심력'이 작용하고 시각이 풍부해진다.

흥미 있는 것

자기 영역
→ 자기 분야라서, 좁은 범위 밖으로 벗어나지 못한다.

자기 자신과
자기가 속한 세계

동질                 이질

▲ 미술에 의해서 관점이 다양해진다.

작품에는 **앞으로의 시대에서 살아남기 위한 조언이 담겨 있다**고 설명할 수 있지 않을까.

앞서 언급한 것처럼 우리가 살아가는 21세기는 불확실성이 높은 VUCA 시대다. 이 시대를 헤쳐나가기 위해서는 **주어진 환경을 자기의 주관대로 해석하고, 문제를 해결해 나가야 한다.** 유용한 '내면의 나침반(주관)'을 더욱 예리하게 다듬고자 한다면, 미술 감상이 도움이 될 것이다.

현대 시대는 새로운 산업혁명의 시대이다. 19세기와 마찬가지로 기술이 크게 진보하고 경제, 사회, 정치적으로도 혁신의 전성기에 놓여 있다.

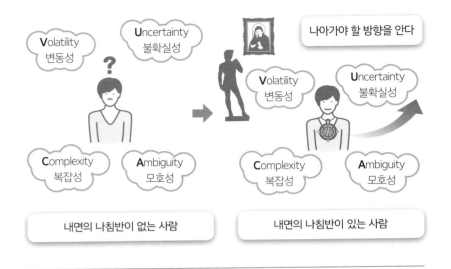

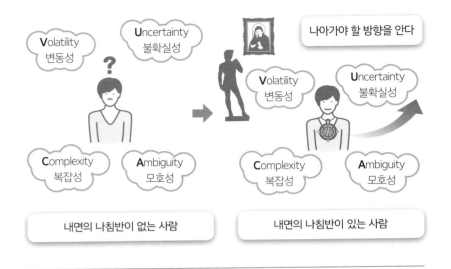

나아가야 할 방향을 안다

Volatility
변동성

Uncertainty
불확실성

Complexity
복잡성

Ambiguity
모호성

내면의 나침반이 없는 사람

Volatility
변동성

Uncertainty
불확실성

Complexity
복잡성

Ambiguity
모호성

내면의 나침반이 있는 사람

▲ 미술 감상을 통해 나아갈 방향을 알게 된다.

또한 미술과 문화도 융성해서 이전에 없던 독특한 감각이 지배하는 세계이기도 하다. AI와 로봇공학 등의 기술혁신이 변화를 추진하고 있다. 21세기의 인류는 '인간의 존재 의미'를 고민해야 할 상황에 직면했다. 카메라와 사진의 등장으로 자기의 가치를 찾아야 했던 19세기 화가들과 닮은꼴이다. '미래에 없어지는 직업' 순위가 화제로 오르는 등 우리는 존재 방식과 미래 사회에 불안을 느끼게 되었다. 이와 같은 시대에는 예술가처럼 자기의 관점으로 생각하고 가치를 발굴하고, 표현하는 사람이 주목받는다. 미술 감상으로 다면적인 시각과 연결점을 찾는 힘을 기르

면 새로운 시대에 어울리는 인재로 발전할 수 있을 것이다.

### ③ 힘의 원천이 되는 마음의 비타민이 된다

세 번째 이유는 미술은 힘의 원천이 된다는 점이다. 나에게 미술관은 정서가 안정되는 심상의 공간이며, 영감과 활력을 충전해 주는 주유소 같은 장소이다. 미술 감상은 예술가가 혼신을 다해 제작한 작품을 마주하고 그 안에 담긴 힘을 느끼는 일이다. 작품을 감상하는 능력이 높아질수록 더욱 예민하게 작품 속 생명력을 감지할 수 있다. 아름다운 작품을 보며 정신적인 힘을 얻으면 일상 속 여러 고민이 보잘것없이 느껴지고, 무엇이든 해낼 수 있다는 자신감이 생긴다. 이럴 때마다 떠오르는 말이 있다. 미술의 필요성을 매우 단적으로 보여 주는 말이다.

## 미술을 배우는 사람에게

– 사토 추로

미술을 배우는 사람들에게 나의 생각을 말해주고 싶다. (중략) 나의 생활은 진실을 아는 것만으로는 성립되지 않는다. 사물을 마주할 때마다 좋거나 싫거나, 아름답거나 추하다고 느끼게 된다.

누구나 똑같이 느끼지 않는다. 이러한 감상은 인간이 살아가는 데 매우 중요하다. 누구나 인정하는 지식과 마찬가지로 꼭 필요한 것이다. (중략)

예술은 과학기술처럼 환경을 바꿀 수 없다.

하지만 환경에 대한 마음을 바꾸는 것은 가능하다. (중략)

세상을 바꿀 수 없으니 쓸모없다고 생각하는 사람도 있을 것이다.

하지만 직접적인 역할을 하지 않는다는 점이 오히려 마음의 비타민이 되어 알게 모르게 우리 마음속에 쌓여 느끼는 힘을 길러준다. (중략) 미술을 진지하게 배우길 바란다. 진지하게 배우지 않으면 느끼는 힘은 길러지지 않는다.

『소년의 미술』에서 발췌

사토 추로는 제2차 세계대전 이후에 활동한 일본의 대표적인 조각가이다. 미야기 현립미술관, 삿포로 예술의 모리미술관, 사가와 미술관(사가현)에 기념 전시 공간이 마련되어 전국 각지에서 작품을 감상할 수 있다. 현재는 조각가보다 〈커다란 순무〉 그림책을 그린 사람으로 더 유명한 것 같다. 동경조형대학의 설립에 관여하고, 교육자로서도 활약했다. 나의 이름을 지어준 분이기도 하다. 사토 추로(미야기 지역 사람들은 친밀함을 담아 '추로 씨'라고도 부른다)의 '미술을 배우는 사람에게'만큼 알기 쉽고 정확하게 미술의 필요성을 표현한 글은 없다고 생각한다. 쉽게 내용을 풀이하면 '미술을 배우면 느끼는 방법을 알게 된다. 그리고 앞으로의 삶에 보탬이 된다. 그러므로 미술은 마음의 비타민 같은 것이다'라고 할 수 있다.

살다 보면 다양한 문제가 일어나고 싫은 일을 겪게 되기도 한다. '직장

미술 감상으로 힘을 보충하고 영감을 얻는다!

▲ 미술 감상은 마음의 에너지원이 된다.

상사와 관계가 원만하지 않다', '애인과 사이가 나쁘다', '꿈을 이루기 너무 힘들다' 등 난관에 부딪혀 의욕을 잃어버리기도 한다. 앞날이 한 치 앞도 가늠되지 않을 만큼 어두워서 섣불리 나아가지 못할 때도 있다. 그럴 때는 세상을 다르게 바라보자. '직장 상사와의 마찰은 직장에 대한 높은 기대감의 부작용', '애인과의 불화는 나의 단점을 비추는 거울이라서', '꿈을 이루기 위해 더 대범한 방법을 시도할 기회' 등 긍정적으로 대처할 수 있게 된다. 계기가 무엇이든지, 마음이 가라앉을 때 세상을 느끼는 방식을 전환해주는 비타민이 미술의 역할 아닐까. 미술은 즉시 효과가 나타나는 명약은 아닐 수도 있다. 하지만 천천히 우리 마음을 바꾸

고 새롭게 사건을 바라보게 하며, 세상을 느끼는 감각을 변화시킨다.

## 인간답게 살아가는 수단, 미술

미술이 필요한 이유에 대한 의견을 정리하여 소개했다. 마지막으로 한 가지 보태고 싶은 말이 있다. '창조라는 근원적인 욕구는 인간다운 특징'이라는 것이다.

작품의 감상법을 하나씩 살펴보면서, 마음속에서 자라나는 감정이 있었을 것이다. 아마도 '그림을 그리고 싶다'라는 생각을 떠올리지 않았을까. 여러분이 떠올린 생각은 그림이나 조각 작품을 만들고 음악을 연주하는 창작 활동일 수도 있고, 새로운 사업을 구상했을 수도 있고, 참신한 예술 이벤트를 기획했을지도 모른다. 미술 세계에 발을 들이고 작품을 만날 때마다 '창작 욕구'가 솟았을 것이다. 다른 말로는 '영감'이라고도 말할 수 있다. 자극을 받고, 상상하고, 창조하고 싶어지는 감각이다.

독일의 위대한 예술가인 요셉 보이스는 '모든 사람은 예술가이다'라는 명언을 남겼다. '창작 의욕'으로 우리는 새로운 미래를 꾸리고 풍요를 누릴 수 있다. 하나의 작품이 다음 '창작물'의 탄생으로 이어진다. 나는 예술의 창조 연쇄라는 훌륭한 순기능에 힘을 보탤 방법을 항상 궁리한다.

이 책을 읽으면서 많은 독자가 '지금 당장 미술관에 가볼까?'라는 생

각을 떠올렸길 바란다. 제8장에서 소개한 것처럼 일본에는 정말 많은 미술관이 있다. 꼭 가까운 미술관을 찾아서 어떤 작품이 전시되어 있는지 감상하자. 미술관을 '에너지 충전소'로 생각하며 친근하게 느끼게 된다면 더 바랄 것이 없다.

## 마치며

미술을 읽어낼 수 있게 되면, 신기한 체험이 일어난다. 작품을 본 순간 온몸에 전기가 흐르듯이 '마음이 흔들리는 체험'이다. 혼신을 다해 만든 작품에는 시대를 초월하는 강한 힘이 담겨 있다. 이러한 작품과 만날 때 우리는 오감으로 운명을 느끼게 된다. 이것은 미술 감상 단계 중 가장 높은 경지의 감각이며, '미술의 힘'을 전해 받는 순간이다. 이 책에서 내 세우는 '가장 논리적인' 감성을 모두 발휘해서 작품을 받아들인 상태다. 물론 이러한 귀중한 경험은 흔하지 않다. 나는 '훌리오 곤잘레스 전'을 기획하면서 미술의 힘을 고스란히 느끼는 경험을 했다. 어떤 장면을 본 순간 온몸에 소름이 돋으며 눈물을 흘렸던 것이다. 꾸준히 작품을 이해 하기 위한 데이터를 축적한 결과 마음이 움직이는 순간이 찾아온 것이 라고 생각한다. 여러분도 이 책의 노하우를 통해서 인생에 영향을 주는 '운명의 작품'을 만나게 되길 바란다.

마지막으로 이 책을 무사히 집필하고 출판하여 오랜 꿈을 실현할 수 있게 된 점을 진심으로 기쁘게 생각하며, 한 권의 책을 만드는 작업에

대해 존경을 표한다. 나는 책을 통해 전환의 기회를 맞이한 적이 몇 번 있었다. 고민이 많을 때, 회사를 경영할 때, 미술을 배울 때 등 다양한 해결 방법을 책에서 찾았다. 책에서 헤아릴 수 없는 은혜와 마음의 힘을 얻었다.

나의 이야기에 귀 기울여주고 출판으로 이어지도록 마지막까지 도움을 준 편집자 하세가와 가즈토시 님, 나의 서툰 문장을 진지하고 솔직하게 이해하고 힘을 보태준 고바 이츠카 님에게 감사하는 마음을 전한다.

『미술 감상 제대로 하기: 논리로 배우는 미술 감상법』이 많은 사람에게 전해져서 모두 미술 감상의 즐거움을 맛보게 되길 바란다.

2020년 5월 호리코시 게이

## 서양 미술사 연표

- 작품을 감상할 때나 분석할 때 참고하길 바란다.
- 정보를 정리하기 쉽도록 일부 내용은 간추려서 적었다.

| 시대구분 | 고대 | | 중세 |
|---|---|---|---|
| 세기 | B.C.10세기경~<br>B.C. 1세기경 | B.C.1세기경~<br>5세기경 | 11세기경~<br>14세기경 |
| 미술 양식 | 그리스 미술 | 로마 미술<br>초기 기독교 미술 | 고딕 미술 |
| 미술이 발전한 장소 | 그리스 · 로마 | 암흑시대 | 미술 |
| 대표적인 작품 | 〈사모트라케의 니케〉(B.C.0년경), 루브르 박물관(그림 1)<br>〈밀로의 비너스〉(B.C.100년경), 루브르 박물관(그림 2) | 〈프리마포르타의 아우구스투스〉(1세기경), 바티칸 미술관(그림 3) | 미술 암흑시대 |

> 476년 서로마제국 멸망

> 1453년 동로마제국 멸망

그림 1          그림 2          그림 3

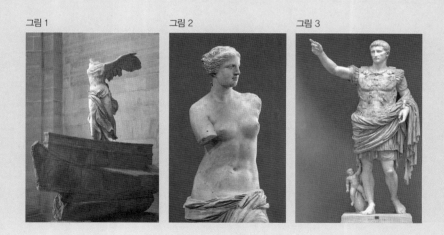

| 근세 | | | |
|---|---|---|---|
| 14세기경~16세기경 | | | 네덜란드 황금시대 17세기 |
| | | | 과학 혁명 |
| 초기 르네상스 미술 | 전성기 르네상스 미술 | 매너리즘 | 바로크 |
| 이탈리아 | | | |
| 마사치오, 〈낙원추방〉 (1427년), 산타 마리아 델 카르미네 성당<br><br>보티첼리, 〈비너스의 탄생〉(1485년), 우피치 미술관 | 미켈란젤로 보나로티, 〈피에타〉(1498~99년), 성 피에트로 대성당<br><br>레오나르도 다빈치, 〈모나리자〉(1503~19년), 루브르 박물관(그림 4)<br><br>미켈란젤로, 〈최후의 심판〉 (1536~41년), 시스티나 성당(그림 5) | 틴토레토, 〈수산나와 장로들〉(1555~56년), 빈 미술사 박물관<br><br>주세페 아르침볼도, 〈여름〉 (1573년), 루브르 박물관 랭스 별관(그림 6)<br><br>엘 그레코 〈수태고지〉(1590~1603년), 오하라미술관 | 미켈란젤로 메리시 다 카라바조, 〈성 마태오의 소명〉(1599~1600년), 산 루이지 데이 프란체시 성당<br><br>렘브란트 판 레인, 〈34세의 자화상〉(1640년), 내셔널 갤러리<br><br>렘브란트 판 레인, 〈야간순찰〉(1642년), 암스테르담 국립박물관(그림 7) |

그림 4　　　　그림 5　　　　그림 6　　　　그림 7

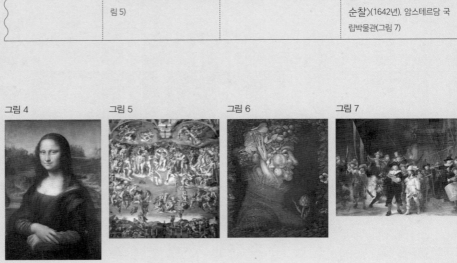

| 근세 | | 근대 | |
|---|---|---|---|
| 17세기 | 시민 혁명 18세기 | 산업 혁명 19세기 | |
| 바로크 | 로코코미술 | 낭만주의 | |
| | 신고전주의 | | |
| 이탈리아 | | 프랑스 | |

| | | | |
|---|---|---|---|
| 디에고 벨라스케스, 〈시녀들〉(1656년), 프라도 미술관(그림 8)<br><br>요하네스 페르메이르, 〈진주 귀걸이를 한 소녀〉(1665년), 헤이그 마우리츠하이스 미술관(그림 9)<br><br>렘브란트 판 레인, 〈제욱시스로 분장한 자화상〉(1668년), 쾰른 발라프 리하르츠 미술관 | 장 안트완느 와토, 〈키테라섬으로의 순례〉(1717년), 루브르 박물관<br><br>장 오노레 프라고나르, 〈그네〉(1767~68년), 월리스 콜렉션(그림 10) | 자크 루이 다비드, 〈성 베르나르 대협곡을 넘는 나폴레옹〉(1802년), 빈 미술사 박물관<br><br>도미니크 앵그르, 〈오달리스크〉(1814년), 루브르 박물관(그림 11) | 테오도르 제리코, 〈메두사호의 뗏목〉(1819년), 루브르 박물관<br><br>외젠 들라크루아, 〈민중을 이끄는 자유의 여신〉(1831년), 루브르 박물관 |

그림 8    그림 9    그림 10    그림 11

| 근대 | | |
|---|---|---|

1874년
제1회
인상파전    19세기

| | 사실주의 | 인상주의(인상파) |
|---|---|---|
| 프랑스 | | |

| 윌리엄 터너, 〈비, 증기, 속도: 그레이트 웨스턴 철도〉(1844년), 내셔널 갤러리 | 귀스타브 쿠르베, 〈오르낭의 장례〉(1849~50년), 오르세 미술관 (그림 12)<br><br>귀스타브 쿠르베, 〈화가의 아틀리에〉(1854~55년), 오르세 미술관 (그림 13)<br><br>장 프랑수아 밀레, 〈이삭줍기〉(1857년), 오르세 미술관 | 에두아르 마네, 〈올랭피아〉(1863년), 오르세 미술관 (그림 14)<br><br>클로드 모네, 〈인상, 해돋이〉(1872년), 마르모탕 미술관<br><br>오귀스트 로댕, 〈청동시대〉(1877년), 국립서양미술관 (그림 15)<br><br>에두아르 마네, 〈폴리 베르제르의 술집〉(1882년), 코톨드 갤러리 (그림 16) |

그림 12

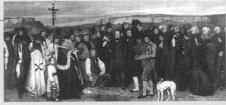

그림 13

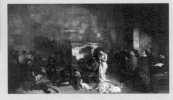

그림 15

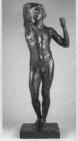

그림 14

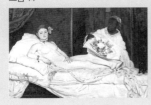

그림 16

| | | 근대 | | | 현대 |
|---|---|---|---|---|---|

벨에포크 (파리의 황금시대)

19세기 / 20세기

1914년 제1차 세계대전 개전

1918년 제1차 세계대전 종전

자포니즘

인상주의

후기인상주의

포비즘(야수주의)

프랑스

| | | | |
|---|---|---|---|
| 오귀스트 로댕, 〈생각하는 사람〉(1903년), 로댕 미술관 (그림 17) | 폴 세잔, 〈목욕하는 여인들〉(1900~06) | 조르주 쇠라, 〈그랑자트섬의 일요일 오후〉(1884~86년), 시카고 미술관<br><br>빈센트 반 고흐, 〈밤의 카페 테라스〉(1888년), 크륄러 뮐러 미술관 (그림 18)<br><br>빈센트 반 고흐, 〈별이 빛나는 밤에〉(1889년), 뉴욕 현대 미술관<br><br>폴 고갱, 〈타히티의 여인들〉(1891년), 오르세 미술관 (그림 19)<br><br>클로드 모네, 〈수련〉(1916년), 국립서양미술관 (그림 20) | 앙드레 드랭, 〈채링크로스 다리〉(1906년), 시카고 미술관<br><br>앙리 마티스, 〈춤 I〉(1909년), 뉴욕 현대 미술관 |

그림 17 그림 18 그림 19 그림 20

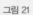

| 현대 | | | | | |
|---|---|---|---|---|---|

1939년 제2차 세계대전 개전 · 20세기 · 1945년 제2차 세계대전 종전

| 큐비즘 (입체주의) | 표현주의, 추상예술 | 초현실주의 | 추상표현주의 | 팝아트 | 미니멀리즘 |
|---|---|---|---|---|---|
| 프랑스 | | 미국 | | | |
| 파블로 피카소, 〈아비뇽의 처녀들〉(1907년), 뉴욕 현대 미술관 | 에드바르트 뭉크, 〈절규〉(1893년), 오슬로 국립미술관 (그림 21) | 살바도르 달리, 〈기억의 지속〉(1931년), 뉴욕 현대 미술관 | 잭슨 폴록, 〈Mural〉(1943년), 구겐하임 미술관 (그림 23) | 앤디 워홀, 〈캠벨 수프 캔〉(1962년), 뉴욕 현대 미술관 | 도날드 저드, 〈무제 1989〉 (1989년), 삼성미술관 리움 |
| 조르주 브라크, 〈기타를 치는 여인〉(1913년), 조르주 퐁피두 센터 | 바실리 칸딘스키, 〈구성8〉(1923년), 구겐하임 미술관 | 르네 마그리트, 〈사람의 아들〉(1964), 개인소장 (그림 22) | 마크 로스코, 〈무제(시그램 벽화)〉(1959년), 테이트 미술관 | 로이 리히텐슈타인, 〈헤어 리본을 한 소녀〉(1965년), 도쿄도 현대미술관 | |

그림 21

그림 22

그림 23